五線譜上的 許石

◎作者 許朝欽

回憶父親的背影 ...

撫摸父親的音樂 ...

感覺父親的呼吸 ...

懷念父親的聲音 ...

十八歲月父子情

飲水思恩無依盡

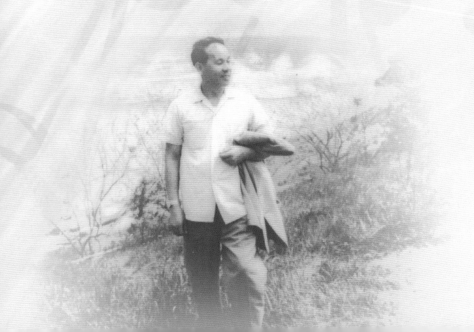

我很誠摯地將這本書獻給
我最尊敬而偉大的母親！

她是一位
一生以丈夫為生活中心的傳統女人，

她是一位
一手辛苦拉拔九個子女的偉大母親，

她是一位
一心煩惱關切子孫未來的慈祥阿嬤。

謝謝您，給了我們全家所有的一切。
我們都誠心地祝福您！

我的母親！

目錄

序曲

第一篇　五線譜上的許石

第二篇　許石的音樂追想曲

序曲

譜一甲子的追想曲

　　古都臺南，鍾靈毓秀，擁數代人文薈萃，懷悠長歷史底蘊；歷代文人雅士，臺南皆名家輩出。晚近百年，更有許石、吳晉淮、許丙丁等文人音樂家，憑藉著滿腔的創作熱忱與前進不輟的毅力，產出大量流傳全國、膾炙人口之作，為早期臺灣民間音樂的萌芽成長奠定最深厚基礎。

　　1919 年誕生於本市府城的許石先生，自幼浸淫於廟會及歌仔戲，成長過程中逐漸培養對民間音樂的興趣，及至先生負笈赴日本求學，憑藉自身天賦以及對音樂的熱愛，五線譜上音符翻飛，旋律開始信手拈來，包括【安平追想曲】、【南都之夜】、【鑼聲若響】等，一首首朗朗上口的臺語歌曲應運而生，歌曲甫問世隨即風靡全臺。其中【安平追想曲】將 19 世紀安平港的傳說故事入詞，思君情深的金髮女郎望船身影烙印港邊，也使「安平」自此不再只是臺灣的歷史地理名詞，更被賦予了優美、浪漫卻些許惆悵的柔美想像。而今，舊東興洋行前「安平金小姐」母女銅像真實佇立，為唱和這首傳奇歌曲而生，更加真切地參與著今日安平的空間記憶。老師天上如有知，不知是喜是欣

慰，抑或只是笑看這代的我們，強說愁為賦新詞？

除了作曲成就耀眼，許石先生畢生戮力蒐羅各地民謠，將其詳盡採編、紀錄與再造，對早期臺灣民謠的保存與再度流行有不可抹滅的貢獻。老師自日學成歸國後，也嘗於進學國小開班教授樂理和聲樂，傳承推廣臺灣音樂不遺餘力，更致力發掘可造人才。桃李所及，包括黃敏、劉福助、楊麗花等高徒，俱有相當成就；他們如今在臺灣文化上的卓越表現，可說同時見證著老師的宏偉貢獻。

穿越時空藩籬，作品傳唱迄今；一甲子歲月洗鍊，萬千人與之共鳴。許石老師的旋律，是臺灣最美的交響詩。他的風範及作品，一如銘刻於臺灣記憶中的追想曲，早已成做最悠揚雋永的繞樑餘韻。

臺南市長

賴清德

民謠歌王劉福助的啟蒙之路
-- 憶「許石先生」一段師生緣

◎訪談/劉福助 · 撰文/吳國禎

「修行很重要，師父領進門，更重要。假使若無『許石先的』（台語對老師的尊稱），福助仔這陣可能咧賣切仔麵。」劉福助老師，人稱、也自稱「小劉」，處事隨和，待人更是親切，在他首肯接受我的訪談，而且是以許石先生為主題時，兩人才碰面對坐不久，他就這麼直率地說道。

有著「民謠歌王」雅稱的劉福助老師，用這般最淺顯而帶點趣味的話語，呈現出他對這位啟蒙老師的敬意，如果許石先生曾有機會對旁人談及劉福助的話，應當也是對這位學生相當滿意的吧－－早慧的劉福助出身窮困的家庭，就連得知許石先生招生的訊息，也只勉強籌了第一個月的學費，就硬著頭皮去拜師了。「後來咧？」我忙問道。

「後來就無交囉！」”小劉哥哥”接著說道：「不過許石先生器重我，伊提（拿）【卜卦調】、閣有一寡伊做的歌叫我練，阮就做伙去伊主辦的『民謠演唱會』巡迴表演，彼當陣我置伊遐（那裡）拍基礎，人攏講我的唱法有夠像許石！」劉福助老師回想，他是到了退伍之後獲聘去電台節目裡唱歌，同時又擔任多部台語電影的幕後主唱，經過了其他種種歷練之後，才另外摸索出自己的唱法。

那時許石把自己辛苦採錄，並商請許丙丁先生填作新詞的民謠歌曲，一一教導劉福助演唱，還詳細解說每首歌的典故，他曾說【卜卦調】亦是【乞食調】的一種，源起於過去的讀書人上京趕考，只能沿街賣唱，求乞或占卜來賺點旅費，也就漸漸發展成這兩種人常唱的同一種曲調。

費心練好的歌，總要上陣表演的，許石先生甚至為了充實節目內容，另外商請舞蹈家王月霞協助為【杵歌】、【思相枝】、【六月茉

莉】等歌曲編舞，還載送學生們到她延平北路上的教室去習舞、排練，只是當劉福助憶起巡迴發表會的那段日子，神色卻暗淡了下來。

他說，那時還沒有歌廳，只有久久表演一次，實在是入不敷出、無以維生，「而且同學一行三十外名，另外擱有舞蹈，雖然伊真敖（擅長於）寫歌，宣傳方面實在是外行。」那時票房若沒有接近滿座，就不足以結算戲台、飯店、交響樂團……等等基本開支，曾有一次巡迴演出，從台北、台中一路南下，到台南時已無力可支付樂團旅費的負荷，此時幸有許丙丁先生出來幫忙借款應急，全團團員還被許老設宴招待，也同乘一船去遊歷台南運河，反而成了一段難忘的回憶。

「同學這麼多，都只學唱許石先生自己作的歌嗎？」我在心裡暗暗想著，"小劉哥哥"不待我問，就陷入了回憶的長路，也娓娓道出教人難以料想的場景：「『許石先的』當時開的課有外省囝仔，甚至是阿兵哥，來佮伊學クラシック（classic 一詞的日譯）、藝術歌曲，也有學校內面的老師，大部分是以唱為主，不過伊也有教樂理、教作曲，但是這種學生較少。」不僅只教學內容十分多元，許石先生還會因材施教，如果遇上不是歌唱的料，他就改教伴舞等其他各項表演，盡量試著讓每位同學都能在學習中得到些成就感。

「只是阮這陣（這一群）出去表演以後，伊教的時間就愈來愈少，閣也無時常廣告，又閣開『大王唱片』，有影真無閒。雖然有真濟代誌想欲做，但是一個人畢竟能力有限，也欲做生理、也欲表演，有閒的時閣著愛編曲，親像【思相枝】、【卜卦調】、【丟丟銅仔】啦，這攏伊家己編的。」這樣分身乏術的許石，讓劉福助看到的是漫長拖曳的辛苦身影，許石先生也曾對他說過，自己前往日本習樂時，就是

過著苦學的日子，白天開卡車，晚上才去學作曲，似乎對於負擔沉重的日子早就習以為常了。

　　負擔沉重的其實還有許家的食指浩繁。「我去的時陣伊生到第三、四個，因為許家的丁較少，阮師娘希望欲生一個替伊們傳宗接代，結果生到第七個才是查甫的。」劉福助口中的「師娘」－－許石夫人其實是另一位名作曲家「楊三郎的阿姐腰來的新婦仔，所以伊愛叫楊三郎『阿舅』，其實伊佮楊三郎年紀相當。」另外再加上同樣與兩人時有往來的吳晉淮先生，當年才十幾歲的少年劉福助就在這幾位大師的交遊中，不自覺地見識了台灣歌謠的黃金年代。

　　那個時期還沒過多久，他就入伍服役去了，再重回社會時，他與作詞家葉俊麟一齊作了【安童哥買菜】，還有幾首韻味相近的民謠歌曲，也曾再度往訪許石先生尋求協助出版，只是老師對他說「確實也無預算、也無腳手」，他也能夠理解老師長年被生活磨損的辛苦，只好帶著用心推敲的作品另尋發展，後來這張專輯才由五龍唱片發行。

　　「藝術，一定愛有堅持，親像講吳晉淮先生，伊做人做事也是真本分、真實在，不會驕傲，伊就是認真研究唱法，教幾個仔學生。閣有阮『許石先的』，帶五個查某囝，一個人學一種樂器，台灣、日本連續表演這呢濟年，伊也是有伊的堅持，身為一個藝術人，伊一生盡量攏無愛直接用日本的曲，我置伊遐（那裡）連一條日本曲都無唱著。」劉福助老師將他的近作【福爾摩莎】六張CD專輯親自交贈給我，還以這一小段話做為訪談的結語，我想他從許石先生那兒得到的，應該不僅止於入門的指引，可能也還有對於民間語言與歌謠藝術的熱忱，甚至是今日已肩負著「民謠歌王」的美稱，卻還能繼續創作不歇的那種熱情與堅持吧。

我的歌唱恩師～許石先生

◎口述／林秀珠・撰文／劉國煒

　　記得在十六歲那一年，爸爸過世，家裡生活很苦，想找工作不容易，有一天我心情很不好就從三重沿著台北橋往台北走，走著走著到了重慶北路旁大橋那個公園，當時走的很累坐下來休息，這時聽到公園角落傳來鋼琴彈奏的聲音，我被那琴聲吸引了，隨著琴聲慢慢走到鋼琴所在的門邊，我看到一個老師在那裡彈，門上貼著一個招收歌舞歌唱團團員的告示，我在那偷偷地看那個老師彈完曲子，忽然間有一個太太跑出來問我說：小女孩妳是要來報名嗎？我結巴的說…沒有，那個彈琴的老師看了我一下，我跟他說，老師你彈琴好好聽（當時我很喜歡唱歌，但是家裡沒錢無法學唱歌），彈琴的是許石老師，他看看我問說：「會唱歌嗎？唱一句讓我聽聽看」，我記得那時我聽收音機學會一首【無聊的男性】，就跟許石老師說，他驚呀說，這男生的歌？就請我清唱，記得我唱到最高音時許石老師嚇了一跳，就跟我說妳可以訓練喔！許石老師問我，妳想要來學嗎？妳回去問家裡長輩，讓妳來參加我們的團，但是訓練要半年歐！我問，學要多少錢？許石老師說不用錢，只要妳肯來，家裡的長輩願意讓妳來跟我們一起去全省環島唱民謠就可以，媽媽同意後我就跟著許石老師開始唱歌！

　　我非常懷念全省巡迴唱民謠那段日子，只不過那時候年紀小，離鄉背井很想家，剛開始我每天都在哭，還好師母不斷鼓勵我；記得那時開團出去歌舞演出，人員、燈光音響、行李和布景剛好是兩部卡車，當時電影明星矮仔財、武拉運是主秀，我們到全省各地的電影院或歌仔戲台演出，每次出團全省表演，幾乎都是半年，而每回移地演出，晚上就要拆布景，拆完搬著行李換地方，有時候半夜碰到下雨，全身都是濕的，就連棉被也濕了，回想起來，老師組織一個團真的很辛苦，不過那個時候的環境，不管是多大牌，還是電影明星隨片登台，大家都差不多是這樣。

許石老師帶我們出團表演那段時間，他自己除了唱，還要指揮、寫曲、編譜，非常辛苦，但是老師有個習慣，就是休息的時候他會去溪邊採曲，他採曲時會聆聽水聲、聽鳥聲、聽風的聲音，會觀賞景色再寫曲，他也會利用這時間練歌，時間比較多時也會帶著我們一起去附近有溪流或山谷的地方採曲，採曲過程中老師喜歡唸唸唱唱，有時他會叫我們到大石頭上面站著，就在那邊發聲音，他教我們發美聲，他說民謠都是自然的美聲！

　　1966 年我憑藉著老師教導的唱歌理論跟技巧，首張唱片【三聲無奈】就走紅歌壇，多年後我更將歌唱事業擴展到了日本，在歌壇前後近半世紀，這份恩情永難忘懷！當年許石老師的兒女尚小，老師把音樂心血全都投注在學生身上，1980 年辭世後，師母懷念老師，很少同意他人演唱作品，老師的作品就漸漸讓大家遺忘；當年的小娃兒，老師的公子朝欽，今年初與我聯繫告知，希望整理老師的資料，讓大家重新認識許石老師，更希望透過這本書讓讀者了解許石老師所處那個年代的音樂環境及創作背景；身為學生的我特別高興，因為許石老師的作品，都是活生生的自然音符，許石老師是台灣非常棒的作曲家，也是一個歌唱家。

自 序

音樂的創作是為了描寫一般人民的生活，
音符的跳動是為了歌頌普羅大眾的生氣。

「身穿花紅長洋裝，風吹金髮思情郎，……」，這是家喻戶曉、耳熟能詳的【安平追想曲】，旋律優美又富有台灣味，這首歌曲的作曲家—許石先生　就是我的父親。

父親是一位具有音樂天賦和熱愛鄉土的傳奇人物，他這一生有說不完的物語，全身有聽不盡的旋律，在這本書裡，就讓我們一起來聽聽他的故事，看看他的手稿、聞聞他的台灣鄉土味道、欣賞他豐富的音樂人生。

很多人都知道許石先生有很多女兒（八個女兒），但鮮少人知道他還有一個兒子。因為我一出生（1962 年）的時候，就被阿嬤（台灣名作曲家，楊三郎先生的姐姐）從產婆房裡面直接抱走，帶回阿嬤家；因此，我的童年是在阿嬤家過著「優裕而孤單」的生活。記得小時候，我最愛看的電視節目是「卡通影片太空飛鼠」和父親唱歌。那時候，聽著他的歌聲，看著他的風采，在我小小的心靈中，自然地萌發對父親音樂人生的嚮往和好奇，長大成熟後，一直希望有機會能將父親一生的事蹟，一點一滴地記下來，跟隨著他的音樂，分享給大家。他的音樂創作是為了描寫一般人民的生活，他的音符跳動是在記載普羅大眾的生氣，所以，我深信他的音樂是屬於大家的。

至於我如何回到本家的過程，又有一段小插曲。由於阿嬤對我非常寵愛，所以我到了七歲都還需要人（阿嬤）抱著上廁所。有一次，父親知道之後，非常生氣，便「硬拉扯」我回本家，從此我的身份轉眼從王子變成了乞丐，生活也頓時從天堂掉到了地獄。回到本家以後，父親便嚴格禁止我再回到阿嬤家了，那時候的我，真的是「天天以淚洗臉，日日祈求蒼天」。後來，在父親嚴格的日本式教育下，我也逐漸地認命，開始了我的「燦爛的新生活」。為了我能不能回阿嬤家的

事，我的舅公（楊三郎先生），特銜阿嬤之命來商「討」「祖孫相聚」和「含飴弄孫」的事宜，但是都被我父親義正辭嚴地駁回。我只記得，那時候我父親好聲地說：「三郎（日文），我只有這一個，如果你是我的話，你會怎麼做？」為了這件事，他們起過了爭執，這是他們唯一的爭執。現在回想起來，我是何等的榮幸，竟能讓台灣民謠的兩大作曲家為我而起爭執。真是空前，也是絕後！

　　父親一生熱愛音樂，他傾盡他的生命和精力，廢寢忘食，從事音樂創作。他到 1972 年以前還是沒有錢買房子，只能在台北市大橋頭附近租房，居無定所。他每天省吃儉用，盡可能地省下每一分錢來開音樂會，採集民謠，寫譜，從事音樂創作等等。他這一生採集的台灣民謠不計其數，有製作成黑膠唱片的就有四十幾首。而台灣民謠採集地很完整，也很深入，其範圍涵蓋有：日據時代的台灣民謠、宜蘭民謠、農家民謠、北部的民謠，都馬調、車鼓民謠、恆春民謠、客家民謠、山地民謠、枋寮民謠、月旦調等等。

　　父親自己的作品眾多，在著作權協會登記的就有近五十首，還有將近三十首未發表的作品。他比較知名的作品有：【南都之夜】、【安平追想曲】、【鑼聲若響】、【夜半路灯】、【風雨夜曲】、【思情怨】（三聲無奈）、【初戀日記】、【青春的輪船】、【回來安平港】、【酒家女】、【漂亮你一人】、【台南三景】、【日月潭悲歌】、【半夜寫情書】等等。

　　在音樂教學上，父親是非常嚴格的，他不但要求學生要能夠看得懂五線譜，同時在發聲練習的時候，會加入各種不同的技巧，如果學生沒有達到他的要求，是無法唱他的歌。他教學生的地點隨著時代差異而不同，但大部分都是在台北大橋頭附近。他比較知名的學生有黃

敏、鍾瑛、顏華、莉莉、劉福助、艷紅、高義泰、林楓、林秀珠、長青、楊麗花、李雅芳等等。

在音樂發表會方面，父親每十年就會開一個十週年的許石作品發表會，期間每隔幾年，就會配合政府單位，以發揚中華文化為目標，共同發表台灣鄉土民謠的音樂會。他幾乎是散盡他所有的積蓄，來推廣台灣鄉土民謠，希望能藉由音樂發表會，讓廣大的民眾能夠有機會接觸台灣鄉土民謠。

在這本書裡面，我想藉由父親的作品(包含他所採集的台灣鄉土民謠)，他的音樂發表會，以及他所教導的學生，和發行的黑膠唱片，縱橫在共同的時間軌道上，形成一個多度空間來詮釋「許石先生」。我在此要特別感謝所有參與此書編輯的歌星、學者、專家、前輩、收藏家等等，感謝這些前輩先進願意提供他們專業的研究心得和分享他們珍貴的收藏，使得這本書更有價值，我在此再次謝謝他們。

誠如我所說的，父親音樂創作的成果是屬於全體台灣人民的，我願意跟大家一起來分享。我希望這是研究探討「許石先生」的第一步，同時我也希望能夠藉著研究「許石先生」，喚起大家對那個時代的台灣鄉土文化藝術創作的注意，進而讓大家有機會了解我們的上一輩在台灣是如何的生活。我們大家共同來努力！

純潔的音樂可以撫慰我們的心靈，

跳動的音符可以陪伴我們的生活！

許朝欽

美國、維吉尼亞州家中

2015 年 3 月 21 日

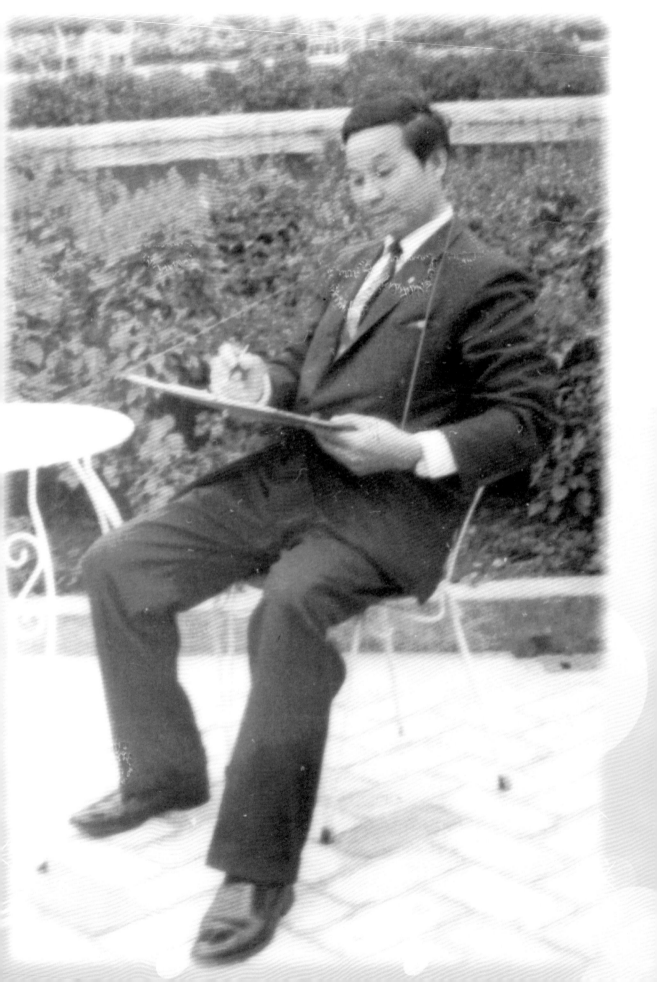

感　謝

◎文 / 許朝欽

　　我在此非常地感謝所有參與編輯這一本書的歌星、前輩、學者、專家、收藏者、等等。他們為了這一本書，花了寶貴的時間與精力寫了數篇文章，來描寫闡述他們心中的「許石先生」，同時也從一般民眾的角度來解說當初台灣鄉土民謠創作的時代背景，我相信經過他們的介紹，我們一定能夠認識一個真實而生動的「許石先生」，現在就讓我們大家一起來享受！

　　我第一個要感謝的是華風文化事業的劉國煒先生。他對台灣早期的歌曲、民謠、歌手、甚至一些台灣早期的文化藝術活動，都盡心盡力在維護和推廣。對於這一本書的發行，他真的是幕後不可缺乏的一個推手。

　　劉福助先生，是許石先生早期的學生之一，他跟隨著父親學唱歌、灌唱片、巡迴演唱等活動，次數眾多，他非常了解父親早期對音樂的創作與推廣。我非常感謝他能夠從一個學生的角度來看父親在音樂創作上面的發展，並同時從台灣歌謠的層面來審度父親的成就與貢獻。

　　林秀珠老師，也是許石先生早期的學生之一，她跟隨父親學唱歌、參加巡迴演唱的活動次數眾多，由她來介紹當初在做全省巡迴演唱民謠的那一段辛苦的日子，還有許石老師平常教導學生的方法和態度，是最自然貼切了。

　　飛虎大哥曾慶榮先生，從 1961 年便在廣播界服務，一直獻身於台灣民謠、歌謠的傳播推廣工作。他是我們廣播界的前輩，也是我們在廣播界推廣台語歌曲的巨擘。非常感謝他在『從電視廣播節目談許石先生』的這篇文章，很有深度地介紹父親，使我們有這個機會和榮幸從另外一個角度來了解父親。

　　石計生教授，是台北市東吳大學社會學系的教授，他一直對台灣早期的文化 (包括民謠、歌謠) 和當時台灣社會的變遷有非常深入的了

解跟研究，並發表了許多重要的著作。石教授會從學術研究的角度來探討民謠作家「許石先生」的一生。石老師是我在台灣這個圈子接觸的第一個人，記得我們在「大直丹尼爾餐廳」的第一次聚會後，再經過多次的訪談討論，讓我了解到早期台灣民謠、歌謠對我們生活文化的重要性。我在此表達最誠摯的謝意。

徐玫玲教授，是新北市輔仁大學音樂學系的系主任。徐教授對台灣早期流行音樂的發展、台灣音樂教育與社會變遷的關係、和台灣當代作曲家，一直都有相當深入的研究，並發表了許多學術的論文與專書。徐教授對於父親在早期對於鄉土民謠的採集跟推廣，有相當多的見解跟看法。她的「許石初探 -- 寄安平的民歌絕響」文章裡面提供一些深入的探討和研究跟大家分享，這是一份不可多得的文章。我在此深深地一鞠躬，對徐教授表達深深的謝意。

陳崎維教授，是台灣大學音樂學研究所的教授和新北市輔仁大學音樂系的教授。陳教授對台灣音樂史有非常深入的研究，由他來執筆，從台灣音樂史方向來敘述「經典歌曲《三聲無奈》的前世今生：兼談音樂工業中的唱片魔力」，這是一篇可讀性非常高的文章，我在此非常謝謝陳教授的相助。

我非常感謝吳國禎先生，吳先生對台灣文學和台灣歌謠有非常深入的研究，他身上散發出一種親切的文人氣息，對於台灣文學和台灣歌謠的詮釋非常平易而真實。吳國禎先生的「應許歌謠與土地　金石不換之愛戀－－許石與《安平追想曲》傳說」將會使我們了解到父親的民謠對早期台灣文學的影響。

我非常感激徐登芳醫師從「台南文化名產【安平追想曲】開始」，一一的介紹他所有珍貴收藏的 78 轉留聲機唱片（這些唱片連我們家都沒有）。徐醫師一張一張、如數家珍地介紹唱片的時代背景，音樂背

後的故事，每一個字都很精準地在陳述父親早期的創作，真是一篇有深度，不可多得的文章。徐醫師，真的感謝你！

　　黑膠唱片收藏家陳明章先生是謙謙君子而且對於音樂和台灣這塊土地有熱情的行家，他窮一生的精力，收藏許多父親的黑膠唱片，讓我們大家能夠更清楚的了解父親對台灣鄉土民謠和歌謠的創作歷程，同時他的文章「台灣歌謠音樂家─許石」很親切，也很入味介紹父親對台灣民謠的熱愛與採集。

　　我要特別感謝我的妻子，沈淑慧。感謝她在我編輯這本書的期間無怨無悔地照顧家裡，讓我無後顧之憂，能專心完成這一本書。老婆，謝謝您！

　　最後我要感謝大家，感謝「以前的大家」能夠提供這樣子的環境給父親從事音樂創作。同時我也要感謝「現在的大家」能夠飲水思源，看看我們的上一輩子是怎麼樣子生活，也聽聽我們上一輩子的音樂世界。

謝謝各位！

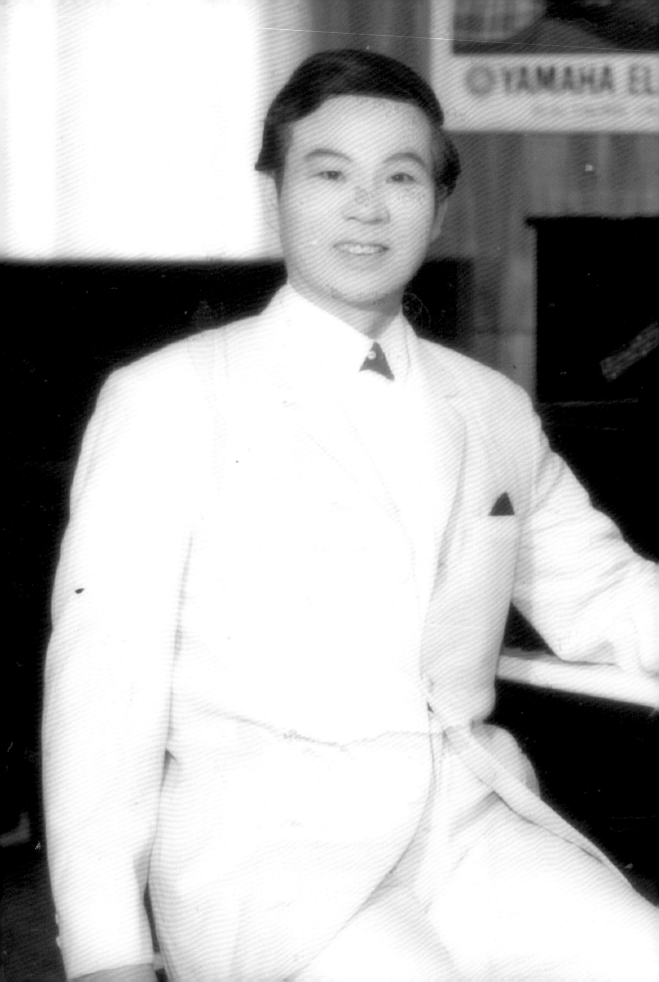

第一篇　五線譜上的許石

第一章　簡介 - 五線譜上的許石『六多作家』

作品多　採集民謠多　音樂發表會場次多
發行黑膠唱片多　學生多　兒女多

　　我最敬愛的父親，許石先生，是台南市人，出生於 1919 年 9 月 23 日，18 歲 (1936 年) 的時候，和他的三哥 (許山龍先生) 坐船遠渡到東京的日本歌謠學院唸書，在那裏接受日本當時的知名作曲家秋月、大村能章[1]和吉田恭章親自教導，研習理論作曲、聲樂與演歌。他完成學業後，便在當時有名的東京紅風車劇座和東寶歌舞團擔任專屬歌手，直到 1946 年 (28 歲)，因母親病危，才自日本返台。

　　回台後，他深深發覺到，散落在各個地方的台灣民謠，如果再不去收集整理將會失傳，而且他也深深地感嘆，一般的人民不知道怎麼唱自己的歌，哼自己的調，於是他便積極地投入音樂創作，努力地在台灣各地方收集推廣鄉土音樂。

　　在他首次環島巡演（1946 年）即發表【南都之夜】(我愛我的妹妹啊…)，便風靡了全省。這是他回台後第一次嘗試性的初啼，便獲得很大的迴響，我相信這些民眾的熱情反應，一定給了他莫大的鼓舞。在巡迴演唱會之後，他除了在學校從事音樂教育，培育我們下一代音樂創作和音樂欣賞的能力之外；同時，也積極地到各地去收集整理流落失散民間的台灣鄉土民謠。

　　在他回台的第二年 (1947 年) 便帶著還是高中生的文夏 (1928 年生) 到恆春採集，並紀錄陳達先生演唱【思想起】等的傳統民謠，為台灣民謠做了最好的紀錄及保存。此後每隔幾年，他就將他所採集到的鄉土民謠重新編曲，並且央請當時社會上的文人雅士、知名作詞家，來補全台灣鄉土民謠。同時，他為了積極推廣和分享台灣鄉土民謠，舉辦大大小小十幾場的台灣鄉土音樂發表會。

　　書上的這一張相片是他最喜歡的，上面有他的親筆簽名，這個簽

[1] 大村能章，本名大村秀弌，1893（明治 26 年）12 月 13 日出生於山口縣防府市，1962（昭和 37 ）1 月 23 日）因肺癌逝世，享年 69。大村能章是昭和時期非常有名的作曲家。大村能章於 1931 年（昭和 6 年）在日本東京首創了日本歌謠學院。
(http://ja.wikipedia.org/wiki/%E5%A4%A7%E6%9D%91%E8%83%BD%E7%AB%A0)

名是他獨創的，是非常有藝術的，是用五線譜和音符所組成的。上半部是用五線譜加高音譜（G）記號和還原記號所組成的『許』，而下半部是用高音譜記號的延伸再加上降記號來組成了『石』字。這種結合音樂和藝術的創意，真是舉世僅有。

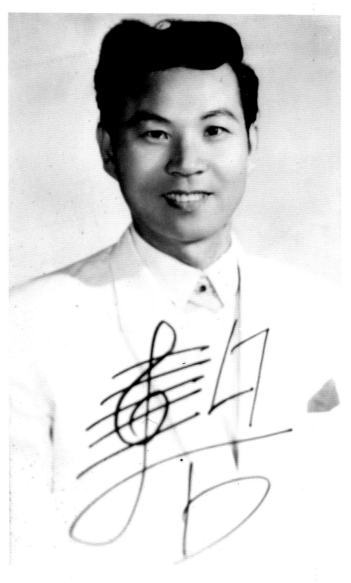

　　父親這一生採集到的台灣民謠不計其數，他將大部分採集到的民謠，重新編排並從他的學生中，選擇出適合各個台灣鄉土民謠味道的聲音，安排演唱並製作成唱片，大力推廣。在他採集的台灣鄉土民謠中，已製作成黑膠唱片的就有四十幾首。而採集的台灣民謠很完整也很深入，其範圍有涵蓋：日據時代的台灣民謠、宜蘭民謠、農家民謠、北部的民謠，都馬調、車鼓民謠、恆春民謠、客家民謠、山地民謠、枋寮民謠、月旦調等等。比較具有代表的有：【月下歌舞】、【杵歌】、【山地春歌】、【山地好】、【恆春調】、【思想起】、【桃花過渡】、【月月按】、【六月茉莉】、【阿娘叫一聲】、【草螟弄雞公】、【卜卦調】、【客家民謠】、【挽茶褒歌】、【客家調】、【潮州調】、【丟

丟咚】、【牛犁歌】、【病子歌】、【台灣小曲】、【鬧五更】…等等。

父親是一個多才多藝的人，會拉提琴、彈鋼琴、作曲、唱歌、指揮，曾任教員。他曾經在台南中學、台中高工、台北樹林中學教過書。在他 10、20、30 週年的作品發表會中 (分別在 1959 年、1969 年、1979 年) 和他的作曲集第一冊中，他有 61 首的創作，未發表的散譜手稿有近 40 首。而在「財團法人台灣音樂著作權人聯合總會」的音樂著作權人資料中，父親有近五十首的作品。其創作的歌曲代表歌曲有：【安平追想曲】、【南都之夜】、【鑼聲若響】、【夜半路灯】、【初戀日記】、【風雨夜曲】、【酒家女】、【漂亮你一人】、【思情怨 (三聲無奈)】、【青春的輪船】、【回來安平港】、【台南三景】、【日月潭悲歌】、【半夜寫情書】…等等。每一首都是很深刻，很用心地在描述一個故事或一個景物。

父親早先的時候是在台南發展，後來受到他的好朋友也是我的舅公──楊三郎先生的建議，北上台北繼續他的民謠採集、音樂創作、演唱發表與開設唱片公司的忙碌生活。在 1952 年，他成立了中國唱片公司，後更名為女王、大王、太王唱片公司，都是為要推廣台灣鄉土民謠和歌謠而成立的。(從中國唱片公司改名為女王唱片公司，是因為唱片技術上面的紛爭，和原合夥人不和而拆夥，而由女王跟大王改為太王唱片公司，是因為財務狀況和經營的理念不同。)

他製作發行唱片涵蓋的範圍很廣，有特別為幼兒製作的台灣童謠唱片、有從台灣各地採集的鄉土民謠編曲製作成的唱片、有台灣鄉土民謠音樂發表會的實況錄音製成的唱片，有他自己成名作品的唱片，還有請楊麗花小姐與魏少朋先生合作的廣播劇【安平追想曲】與【回來安平港】的唱片，琳瑯滿目，全都是為推廣台灣鄉土民謠和歌謠製成的唱片。由於當時的版權意識不高，再加上盜版的唱片在市面上到處流竄，使得正規經營的唱片公司難以生存，所以，我們家的唱片生意難以持續，造成他日後生活經濟上的負擔。

父親在音樂發表會方面，他每十年就會開一個大型十週年的「許石作品發表會」，中間每隔幾年，就會配合政府相關單位發揚中華文

化，共同發表台灣鄉土民謠的音樂會。父親幾乎是散盡他一生的積蓄，來推廣台灣鄉土民謠，希望能藉由音樂發表會，讓廣大的民眾能接觸台灣鄉土民謠。

父親比較大型的音樂發表會有：

1946 年	第一次環島巡迴演唱會
1953 年	在台北市舉行「台灣鄉土民謠演唱會」
1959 年 1 月 10 日	在台北市永樂大戲院的許石作曲十周年音樂會
1960 年 9 月 13 日	於台北市中山堂舉行「十四年來採集民謠成果的音樂發表會」
1962 年 1 月 10 日	於台北市中山堂舉行「臺灣民謠與舞蹈的音樂發表會」
1964 年 10 月 10 日	「台灣鄉土交響曲發表演奏會」
1965 年 12 月 25 日	「台灣鄉土民謠歌舞作曲發表會」
1966 年 10 月 10 日	在台北國際學舍「台灣鄉土民謠歌舞作曲發表會」
1968 年 10 月 10 日	在台北市舉行「台灣鄉土民謠演唱會」
1969 年 12 月 22 日	在台北市中山堂舉行「許石作曲二十週年紀念音樂會」
1979 年 8 月 8 日在	台北市中山堂舉行「許石作曲三十週年紀念音樂會」

在籌備 1979 年的演唱會之前，父親就已經患心臟病，而且動過心臟支架的手術，家人一直反對他籌辦這一場音樂會，但是，他堅持做音樂要有始有終。於是在將近一年的準備籌劃期間，他非常吃力辛苦地完成所有的音樂準備工作，包括選曲目，重新寫譜、編譜、編舞、練習、綵排以及指揮等所有的重要工作，舉辦完這次音樂會後一年，很不幸地父親永遠離開了他最喜歡的音樂了。

父親在教學生時，對音樂的要求是非常的嚴格，他不但要求學生要能夠看得懂五線譜，同時在發聲練習的時候加入各種不同的技巧，

讓你的聲音能夠更自然、更有感情。他通常會將學生練唱的情形錄音起來，然後再放給學生聽，再仔細去分析學生不對的地方。學生要是平常沒有練習無法達到他的要求的時候，他會非常嚴厲的叱喝學生，通常沒有達到他的要求是不能唱他的歌。他教學生的地方隨著時代而在不同的地方，但大部分都是在台北大橋頭附近。他比較知名的學生有黃敏、鍾瑛、顏華、莉莉、劉福助、艷紅、高義泰、林楓、林秀珠、長青、楊麗花、李雅芳等等。

　　1966 年父親先以雙胞胎姐姐組成香蕉姑娘，後改名為若比娜子姐妹，在電視台、夜總會、餐廳以合唱的方式演唱台語歌曲和流行歌曲。1969 年他再擴大以能歌善舞的五位姐姐們為班底，成立「許氏中國民謠合唱團」，用中國傳統樂器，細述台語歌謠，並在全台各地、日本及東南亞巡迴表演達十餘次，可以說以三十餘年的生命為台語歌壇盡心盡力。1980 年 9 月 10 日 (農曆 8 月 2 日)，因心臟病辭世台北林口長庚醫院，遠離他一生最愛的台灣音樂，享年 62 歲。

　　綜合父親的一生，他多產的創作力誠如他燦爛的生命力一般。雖然早期的生活很困苦，但是在他的音樂裡面沒有悲情，都是很深刻的描述人的生活和感情。他這一生除了作品多、採集的民謠多、學生多、兒女多、發行的黑膠唱片多、開音樂發表會的場次多，真可謂是十足的『六多作家』。他的音樂人生真的可以下面四句話來注解：

傳寶島天籟之音，

歌台灣鄉土之聲，

譜天地生命之律，

唱人民生活之曲。

第二章　出生台南　日本求學　結婚成家

第一節　　出生台南

　　父親於 1919 年 9 月 23 日出生於台南市，也就是現在台南市的西區，在慈聖路與國華路交界的地方。家裡祖厝的現況 (攝於 2013 年)。祖父是許賜枝先生 (漢醫師)，祖母是許杜烏桔女士 (收驚先生嬤)，祖父母在年輕時連袂從中國大陸坐船來台灣，在台南上岸的。來台灣時，他們身邊所攜帶的只有一根扁擔和砍柴刀，與一點簡單的行李。祖父母共育有五男三女，父親是排行老么，在家族中大家都稱他為五舅仔。父親出生的時候，由於祖母已經是四十九歲了，所以當時周遭鄰居都笑說祖父母兩人吃不到父親賺的錢。父親年少時便喜歡外出和小朋友玩耍，在他五歲的時候就經常出去玩耍順便打工了。他常常在神明生日的時候，跟著廟會信徒拿著旗幟，在市區裡面迎熱鬧，後來也常常蹲在戲台下看廟會裡面的歌仔戲，這也可能是養成他從小對台灣民間音樂的好奇和喜好。

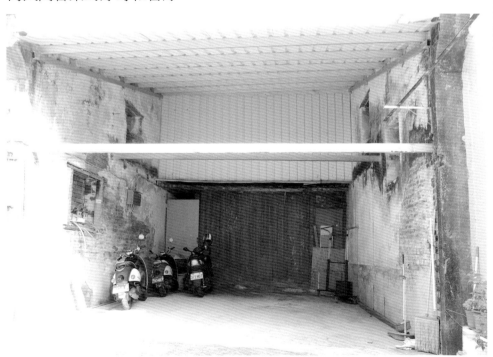

祖厝的現況攝於 2013 年

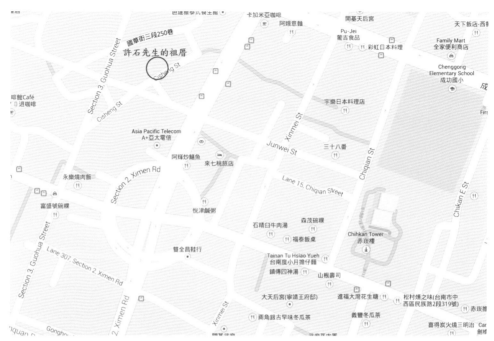

祖厝的地圖 (地圖來源：摘自 GOOGLE MAP)

　　父親青少年十幾歲時常常跟他的三哥許山龍先生，開著小卡車到
處幫人家搬運東西賺錢。直到有一次不小心發生了一個小車禍，父親
把自己的門牙給撞掉了。這個小車禍深深地撞醒了他，他告訴自己他
不要這樣子過他的一生，於是他跟三哥一起去日本求學，想要開創他
們未來美好的生活。

第二節　日本求學

　　父親到日本之後就到東京的日本歌謠學院就讀。東京的日本歌謠學院是由昭和時期的作曲家大村能章於 1931 年創設的。那時候由於家中經濟狀況不好，所以他除了要獨立擔負自己的學費之外，還要寄錢回家貼補家用。他在日本求學的期間，早上一直都在送牛奶和報紙，寒、暑假時就在日本「正榮食品公司」打工賺錢。他的三哥因為身體的關係，在冬天容易生褥瘡，所以，不能夠完成學業，中途就先輟學回台了。

　　父親在東京歌謠學院跟有名的作曲家秋月先生、大村能章先生和吉田恭章先生學習理論作曲和聲樂演唱。大村能章和吉田恭章常常耳提面命、諄諄教誨，告訴父親，我們所能教給你如何將音樂記載下來，怎麼將音符搭配出來，至於音樂的內容與精神是生活和生命的延續，這不是我們可以教你的。他們一直教導父親學成之後，不要一味地抄襲日本的歌謠，因為再怎麼抄襲，音樂還是日本的，應該回台灣去發掘你自己的生活與音樂。父親一直謹記老師的教誨，這也就是為什麼他回台之後，傾盡他所有的能力來採集台灣民謠，推廣鄉土文化，創作台灣音樂，不遺餘力。他畢業之後，便在當時有名的東京紅風車劇座和東寶歌舞團擔任專屬歌手，學習日本巡迴演唱的經驗，直到 1946 年 2 月，因母親病危才回台探親，短期之內沒再回去日本了。

大村能章

第三節　結婚成家

　　父親和舅公楊三郎先生原本就是好友，而且出生日期非常的接近。父親是 1919 年 9 月 23 日生的，而舅公卻是 1919 年 10 月 12 日。若以年紀來看，我父親還大我舅公幾天，但輩份卻小了一輩。在音樂上，雖然他們都曾赴日學音樂，但他們兩個人的創作曲風卻截然不同。舅公的小喇叭吹得非常得好，他比較重視和弦小調，和日本的曲調比較接近。而父親學的是鋼琴，音樂上受到台灣民謠、小調的影響很深，再加上他對台灣鄉土民謠的執著和忠誠度很高，所以曲風跟我舅公完全的不一樣。他們兩個人在音樂上面互相的敬重 (舅公在組黑貓歌舞團，而父親在玩大王唱片樂團，我常笑稱他們是音樂世界中的「北喬鋒、南慕容」，舅公是台北永和人，父親是台南市人)，我父親也常常請舅公為他成立的唱片發行專輯。他們曾經合作過一張唱片，是舅公楊三郎先生的作品，由我舅公親自編曲，指揮、演唱者為父親。

　　那時候，舅公看父親生活單純，為人實在，所以就介紹了他的外甥女鄭淑華女士給我父親認識。他們交往了兩年多，在 1950 年結婚，一起開創共同的生活。根據我母親敘述，他們早期的時候是以書信交往的，因為我母親有學過書法，字跡清秀，娟秀如雲，父親深為喜愛，到了後來才有見面約會。母親小時候有學鋼琴，鋼琴造詣不錯，大小奏鳴曲，信手彈

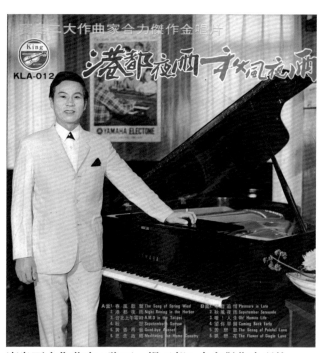

寶島兩大作曲家 (許石、楊三郎) 合力傑作金唱片

32

來。年輕未婚的時候，是在台灣煤礦公司擔任文書文職工作，收入優厚，生活穩定。母親回憶，她每次都要搭火車到台南去找父親，搭到了台南多半已是夜晚時分，父親總是穿著一身雪白西裝，倚靠在月台的路燈下癡癡地等她。見到母親時，他總是非常的興奮，帶著母親散步漫走整個台南市。母親回憶這一段時，每每眼中充滿了浪漫的情懷，非常懷念當初父親的溫柔，好像已經回到當時的情景。而父親也曾經跟姐姐們說，他在台南火車站的路燈下癡癡地等待你們的母親，那時候心中有非常多的感觸，一種癡癡地等待你愛的人的那種感觸，心中自然流露出等待的旋律，那就是『夜半路灯』旋律的來源。母親現在病臥楊床，有一次她在痛苦的時候，雙手緊握著病床的欄杆，口中哼的是「夜半路灯」的旋律，似乎在跟父親述說她的人生。我們子女看到這個情形只能站在一旁垂淚安慰說，「阿爸知道了」！這就是他們兩個人的愛情。

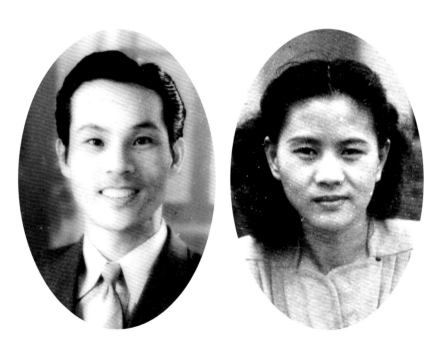

年輕時的許石先生 (左圖) ，和鄭淑華女士 (右圖)

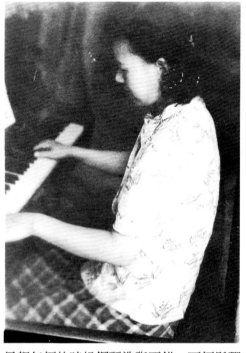

母親年輕的時候鋼琴造詣不錯，可輕鬆彈　蹲著那一位是母親
大小奏鳴曲

　　父親家族觀念很重，一直想要有個男的能夠傳宗接代，所以沒有
生到男孩子前一直是在「增產報國」。我們家共有九個孩子，八位女
生，只有一個男生。大姐、二姐（許碧桂、許碧芸）是雙胞胎。其他
姐姐的名字依順序分別是許碧珠、許碧娜、許雅芳、許碧霞，我叫許
朝欽，排行老七，是唯一的男生。後面還有兩個妹妹叫做許碧芬、許
碧芩。我們家女兒名字的中間都是「碧」字，只有五姐叫做雅芳，當
時是想改一下名字，看看下一胎會不會是男的。下面是我們大家族一
起去陽明山賞花的大家族照片。其中兩位老者分別是我「阿祖」和「阿
嬤」，也就是楊三郎先生的母親和姐姐。

　　還有兩張我們家的全家福，分別攝於台北松山機場許氏中國民謠
合唱團第一次出國，和在許氏宗親會。

我們大家族一起去陽明山賞花的大家族照片。其中兩位老者分別是我「阿祖」和「阿嬤」，也就是楊三郎先生的母親和姐姐

全家福攝於許氏宗親會

全家福攝於台北松山機場許氏中國民謠合唱團第一次出國

　　小時候家裡真的是很窮，而且女兒眾多，家中有一些長輩，都勸我父母能夠把一、兩個女兒送給有錢人家，讓人家好好的去領養栽培。這好像是那時代社會上非常常見的一種不正常的現象。我母親一聽說有人要來看女兒的前幾天，就天天以淚洗臉，不知道先生心裡的想法，害怕一不小心女兒就要送給人家。然而，父親疼愛我們所有的子女都是一樣的，一個也不想給、也不會給。我聽我媽媽說，那時候台語的演員易原先生[2]，來要認養我的妹妹（許碧芬），而且來了好幾次都被我父親拒絕，最後一次還是被我父親趕走的。那時候沒錢要養這麼大一群孩子，真的是不容易。

　　母親鄭淑華女士本身雖然出生於一個富裕的家庭，但她從小就送給人家撫養了。我的親外公是廖水星先生[3]，是大安區四屆的區長，也是福華飯店大老闆廖欽福先生的大哥 (我們稱廖欽福先生為四叔公)。母親自出生以後就送給台北市艋舺的一位有錢人家，所以，她非常了解，如果把女兒送給人家，女兒成長心路歷程的辛酸。

第四節　家庭生活

　　印象中父親在家是絕對的權威的，而且他的家規是非常的嚴厲，他對我們小孩子的規定是晚上十點鐘以前必須要回到家，不能再出門了。而且全家一定要一起坐著吃晚餐。母親也非常的尊重父親，在家中每當父親在呼喚母親的時候，母親都會快步趨近，一點都不敢耽擱。父親對中醫非常有興趣，常常會自己研究中醫，我們家小感冒大部分都是吃中藥好的。

　　他對教育小孩子是非常的嚴厲的，如果你犯錯時，一般來說他都會先好言相勸，如果你再犯同樣重大錯誤的時候，處罰是非常嚴厲的。

[2] 易原，台灣資深演員。http://baike.baidu.com/subview/5542307/13355329.htm

[3] 廖水星，大安區長 14 年、臺北市合作社聯合社理事、大安區合作社監事主席、臺北愛愛院董事、自治協會臺北分會理事、臺北市省轄市議會第五、六屆議員。http://oldwww.tcc.gov.tw/bar1//introduction.asp?serno=247&cl=8

廖欽福 http://www.businessweekly.com.tw/KArticle.aspx?id=4412

根據我姐姐們的描述，很多時候當她們在音樂上面練習不夠的時候，通常都會遭藤條鞭打，前面幾位姐姐們比較可憐和辛苦，常常看到或聽到他們被處罰，到了後來，處罰就變成了罰跪，就是跪祖宗懺悔，嚴重的話，頭上還需頂一桶水。我們都常常被罰跪。

　　父親非常重視家庭生活，即使他非常的忙碌，也盡量撥時間跟小孩子一起生活。由於經濟環境的限制，我們常常去一些不用花錢的地方玩耍。譬如說，他會帶我們到新公園去玩那頭金牛，有時候也會帶我們去那裡畫畫。我們最常去的，就是去圓山的兒童樂園（因為那時候的兒童樂園入場券是免費的，如果你要乘坐遊樂設施才要付錢。）玩翹翹板和盪鞦韆，只要人多一起玩真的還蠻有趣的。我最懷念的是他常常帶我們全家小孩子去看電影，尤其是武俠片。我本以為他也很喜歡看，直到我稍微長大了之後（大概是小學五、六年級），在電影院有一次不經意回眸一瞥的時候，發現到他真的很累，在戲院裡面睡著了，我那時候看了之後，心裡怪怪的，一種說不出的感覺，長大之後才知道那種感覺叫做「心酸」。

　　在現實生活上，他是一個性情中人，非常容易被外面的環境所感動。他很喜歡看台灣的連續劇，看悲劇（譬如：周遊製作的連續劇『梨花淚』），看到很感動的時候他會哭，掉眼淚。他在哭的時候，你最好別出聲，否則會被罵說破壞氣氛。看喜劇的時候他會笑得很大聲（真的很大聲）。我還記得他特別喜歡看的連續劇是『保鏢』，還有『包青天』，當連續劇播到緊要關頭的時候，通常都會插播廣告，這時候他會很生氣的跟我們說，這些產品通通不要買。

　　在人生態度上，他是一個非常樂觀的人，他常常在教完學生之後，在晚上八、九點的時候，就會帶著全家大小，到台北橋延平北路三段那裡去吃小吃。小小一盤小菜，不是什麼山珍海味，也沒有什麼料，全家擠在一起，就有一種溫暖的感覺，這是人間最棒的美食。有時候我們也會跑到圓環去吃滷肉飯，配肉羹湯。他的個性很樂天，記得有一次媽媽私下很小聲的跟他說「許桑，我們這個月沒有錢了哩，我們能不能吃少一點？」只聽到父親回答說：「我們努力的工作就是要好

好的吃一頓，如果沒有吃飽，哪有來的體力跟精力工作呢？」所以母親總是盡可能地省所有的家庭支出費用，來配合父親。

　　記得小時候家裡真的很窮，一般小孩子認為很平常的東西，我們家小孩子可能都沒有用過。記得有一年過年的時候，父母存了一點積蓄，幫我們買皮鞋好過年。我們也不知道皮鞋的珍貴，只知道皮鞋很好用，四姐就把它拿來到台北市永樂國小的水溝裡面去抓蝌蚪，很好用喔，都不會漏水耶！當然，回家之後被打得半死！因為家裡經濟條件不是很好，媽媽想盡辦法想要省一些家庭的費用。我記得有幾次媽媽都把父親音樂會的獎狀錦旗背後的白紗剪下來，做成內褲給我們穿（應該是很通風的）！我聽大姐二姐說，爸爸的皮夾裏，一直放著四姐的相片。因為那時候是四姐對什麼東西都不在乎，拖鞋都是左右腳不登對的，而且是破的，但是她每天都笑嘻嘻的，很快樂。父親看到幾次，就放了一張她的相片在皮夾子裡面，時時刻刻提醒父親自己，要努力賺錢不要讓自己的孩子受苦！這是後來大姐二姐問父親時，父親的回答。大姐二姐跟我們講這一段故事時，眼眶泛淚。生活在一個經濟條件不是很好的大家庭裡，雖然物質環境很缺乏，但是精神資源倒是非常的豐富。父親樂觀開朗的個性，給了我們所有的小孩子非常重要的影響。我們家裡所有的小孩子不管碰到什麼事情，總是以微笑樂觀的態度來面對。

　　下面有幾張家庭生活的照片，跟大家分享，讓大家對父親的家庭生活有一些了解。他個人也非常喜歡照相，留了很多愉快的記憶給我們，很可惜的因為都是他自己親手照的，所以，要找到家庭生活相片有他的真的不多。

早年父親與朋友在安平古堡

父親與樂隊的朋友在台北野柳

我們家每一個人都會看五線譜，家裡面後來也有一台鋼琴，所以要學琴的自己就會上去，基本功都是媽媽教的

這是父親幫我們照的另外一張全家福，地點是在台北市圓山動物園

我們最小的四個小孩，在父親開音樂會會場的外面照相，我們都穿的很隨便，真不敢相信，那時候我是穿著女人的拖鞋。

父親帶女兒在公園玩

41

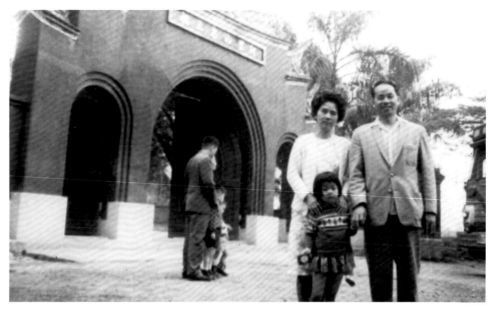

父母帶我們回台南延平郡王廟

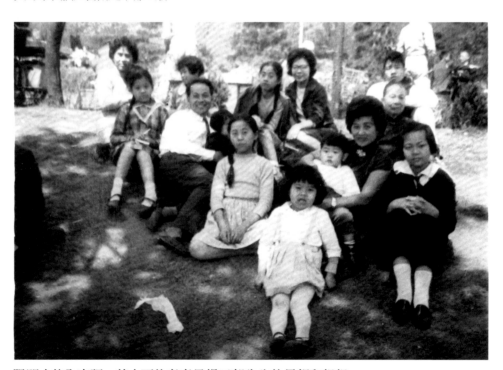

陽明山的全家福,其中兩位老者是楊三郎先生的母親和姐姐

我們小孩子一起到台北延平國小溜滑梯
(那時候住在延平北路三段,姐姐們常常
到圓環的阿嬤那裡偷偷抱我出來「放風」,
玩到髒兮兮的才「頑璧歸還」。)

父親的獨照

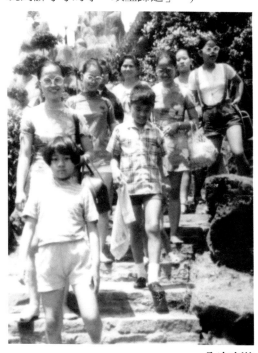

全家出遊

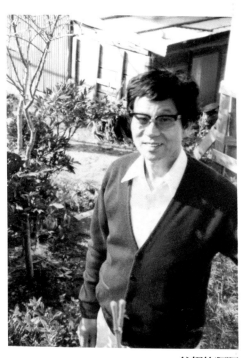

父親的獨照

第五節　回想我和父親的那些日子

　　我從出生到七歲一直是住在阿嬤家，父親有空的時候，常常就會騎著腳踏車來找我。他會準備一張用籐做的椅子放在腳踏車前，然後再載我在台北市區（應該在台北橋附近）兜風。他一邊騎著腳踏車，一邊吹著口哨，高興的時候又會唱歌。他有時候會很溫柔地問我會不會口渴？通常我都會點點頭（小時候，我不多話）。他就會騎到路邊的小攤子，買了一瓶玻璃罐裝的養樂多，他細心的將瓶子上面的紙蓋子撥開，然後拿給我喝。我用那纖細的小手接過，享受那全世界最甜美的飲料，那時候的我，真是全世界最幸福的小孩。我多麼希望能夠永遠停格在那一個時空中，那真的是我們父子最美滿的世界。啊！真的很懷念他！

　　另一次有關於腳踏車的經驗是在我小學四、五年級的時候。他那時候用腳踏車載著我，從台北市經過台北橋到三重的唱片工廠去。我記得是白天的時候就到了，我們就把腳踏車停在工廠外面，他跟我說，你在外面等一下，我進去裡面跟師父談一下話就出來了。我說好，就在腳踏車旁邊站著。他大概工作太入神了，竟然忘了我在外面等他，而我就在外面等，呆呆地站著一直到天黑，那時候我害怕了，就哭了起來。工廠的工人看到了，就跑去跟我父親說，外面那個小孩是不是你的孩子，在哭喔！父親才想到，趕緊出來帶我進去，然後趕快完成工作帶我去吃飯！他的個性一工作起來就忘了時間！

　　父親最喜歡的運動是棒球。我國小四年級的時候，他常常帶我到永樂國小的校園裡面打棒球，我們都是在那裡互相的丟球和接球，父親所投的球是又直又有力，那時候我那小小的手接到他的球時是又腫又麻，但是我都不敢講話，因為他的表情和態度是非常的嚴肅。我們就這樣的玩了一陣子。後來有一天，他看到永樂國小的棒球校隊在校園裡面練球，他便主動地上前跟教練說了些話，後來我才知道他把我送進學校的校隊。因為那時候年紀很小，所以只能當球童。到了五、六年級的時候，就成為正式的學校校隊了。幾乎每次在練球的時候父

親都會跑到本壘後面，仔細看我投球跟打球，打不好的時候，在回家的路上他就會跟我說，你打球的時候，頭是你的中心，是不能動的，你的中心要是不固定的話，你所有的動作都會『走鐘的』，你一定要記住，你以後的人生也是一樣。「人生的中心是不能變的，否則你整個人生就會『走鐘的』」。在我的成長過程中，他一直用生活的小故事，來跟我講人生的大道理。這一點，在我後來的人生規劃中真的是受益良多。很感恩父親！（永樂國小棒球隊的隊歌是父親作曲的，也是他親自去棒球校隊裡教大家唱過幾次）。

　　以下幾張是我們的父子照，跟大家分享。

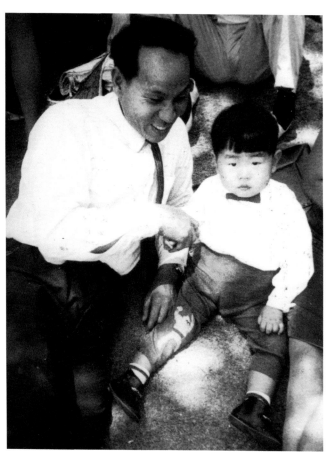

小時候跟父親的獨照，在陽明山

這一張也是，我好像在吃冰棒，父親的表情是很高興滿意的樣子

在陽明山賞花的時候，父親在照片的左邊，最疼我的阿嬤在右邊。我小時候出門，阿嬤都幫我穿西裝打領帶的

這是我小學三四年級的時候，跟父親到台北松山機場，送他到日本去表演

這是在家附近的路上，周末的時候我們常常走路散步到圓山，然後在圓山後山做一些運動然後再走回來

我們父子一起穿棉襖，戴的眼鏡也很相似，這是在我國中的時候照的

這是我們一起去西門町，可能是去看電影順便去峨嵋街的美觀園吃日本料理。
那一家是我們從小吃到大的，原來的老闆認識父親，所以每次去的時候都會
招待一盤生魚片

第六節　一個女兒的回憶，我的父親

◎許碧娜（長尾碧，四女兒）

在我的記憶中對父親的印象是非常嚴格的，不管做什麼事，只要沒有達到他的基本要求和水準，常常被罵，甚至被打。或許在所有兒女中，我被罵被打的最多，幾乎是集九個孩子的寄望於我一身。但是，現在回想起來，我真的衷心地懷念他、也感激他。因為他不只是生我、養我、輔育我，更是我的知己。同時，他也是有慈父溫柔的一面，我還深刻地記得，他曾經體貼地縫補我的衣服。

父親在做人和教導我們，就跟他在寫譜創作時的要求一樣非常嚴格，一筆一劃、一勾一勒、一點一圈都是一絲不苟的。記得我小時候，因為不喜歡老師上課的方式和學校教學的內容，常常翹課，甚至逃學，但是，不管我逃到那裏（有一次逃學到淡水河），父親都知道去那兒找到我，把我抓回去學校，我真得佩服地五體投地！當然，回家之後，免不了被吊起來痛打一頓，然而，那時候的我就是對學校沒有興趣，所以一直在逃學，而父親也不厭其煩地一次又一次地把我抓我回來。後來，我要不是早上賴床故意遲到，就是提早翹課，自行回家。反正，我的上學記錄是非常輝煌的。所以，中學勉強唸了二年就退學了。退學後，父親想盡辦法來幫助我，了解我，希望能夠幫我找一條自己的路。這個時候，父親慢慢的介紹了一些音樂知識和常識給我，那時候的我也逐漸發覺對音樂有濃厚的興趣，父親在那時候可能已經發現了我在音樂方面的潛能，正式開始嚴格的訓練我。而我自己也一直沒讓父親失望，勤奮不懈、風雨無阻地學各種傳統樂器。父親親自帶我去他的好朋友陳冠華老師那裏學古吹、拉二胡，同時教我彈鋼琴和打鼓，帶我去蔡春生老師那裏學薩克斯風 (Tenor Saxphone)，橫笛 (Flute)是跟爸爸的好友，省立交響樂團的好手莊老師學的。在我低潮時，他會一直安慰我，不用心急，靜心慢慢地採曲，聽和弦，他真是我這一輩子的恩人和親人，在我心的深處裏將一輩地感恩他，懷念他。我的父親！

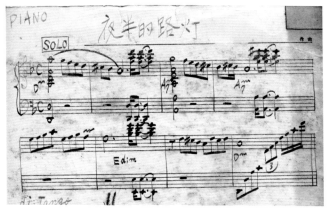

父親親手寫【夜半的路灯】的譜，可以看出他
一筆一劃很認真，一點也不隨便的做事態度

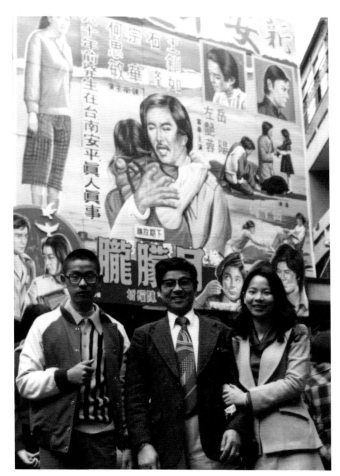

這是由岳陽和左艷蓉演的電影「新安平追想
曲」，父親和我(四女兒)及弟弟一起去看

49

第七節　阿爸！身為您的子女，我們以您為榮

◎許碧芬

「啊～啊，啊啊啊～～～～，阿爸，我沒氣了！」

國二那年，阿爸突然要特訓我的發音，正值青春期的我是百般的不情願，也覺得不公平，為什麼六姐及哥都不用練習，於是我就抱著敷衍的心態有一搭沒一搭的唉叫著，從來沒有想過名師就在身邊。或許阿爸認為我有天份，但是有天份的我因為不懂得珍惜機會，最終也沒能走向音樂的領域。

記憶中，老爸和老媽帶著前面五位姐姐組成『許氏姐妹合唱團』巡迴日本及台灣表演，半年在國外，半年在台灣，就算是在台灣，大部分的時間都在中、南部表演。六姐、哥、我及小妹相依相伴，總是期待著他們寄回來的書信報平安，期待著他們回國後帶回來的禮物。有一次，我的禮物是日本小學生的全皮紅色書包，在物質匱乏的年代，感謝阿爸及老媽願意花這麼多錢買這價值不菲的禮物給我，我很得意地每天背著去學校「炫耀」。

雖然小時候家中經濟不好，跟阿爸及姐姐們雖然聚少離多，阿爸及老媽並沒有忽略家庭生活。全家一起去看電影，全家一起去兒童樂園（雖然停留時間不長），一起去釣魚，在榮星花園寫生，一起去野餐，吃的是白吐司，但是一樣樂趣無窮。每次見到一張張小時候的照片，看著照片中全家人燦爛的笑容，都不斷地勾起腦海中的點點滴滴，這些美好的回憶成為日後哥哥及姐妹們最充實的話舊題材，一講到過去的種種，總是讓我們笑到流眼淚，更多的卻是對阿爸的懷念。

並沒有因為阿爸不經常在家而忽視對我們的管教，嚴謹與正確是基本的要求，不准駝背、走路時鞋子不准拖著地發出聲音、晚上的九點鐘門禁等等小細節都不會放過，無論誰犯了錯，罰跪一炷香是免不了。家中姊妹眾多，今天是大姐，明天有可能是五姐，罰跪的戲碼幾乎天天上演，大家都是見怪不怪了。只要阿爸一生氣，大夥兒就靠邊站，免受池魚之殃。

　　養育八女一子不是容易的事，尤其在經濟負擔重壓的情況下，阿爸的樂觀、阿爸的進取，讓每一位子女長大、茁壯，同時又灌注心血在創作樂曲，不得不佩服阿爸堅強的毅力及他對音樂的執著與熱愛。在阿爸走後，老媽就是我們的主心骨，而去年(2014)8月媽媽中風，造成哥哥及姊妹的我們非常大的衝擊。哥哥決定辦一場紀念音樂會，除了紓解老媽對阿爸的思念，也是我們子女對阿爸畢生奉獻音樂的敬意與懷念。

　　阿爸！身為您的子女，我們以您為榮。
　　阿爸！謝謝您！
　　阿爸！我很愛您！

　　　　　　　　(八女兒) 許碧芬　2015 年 4 月 12 日于桃園大湳

爸爸撥空帶我 (八女兒) 去釣魚的照片

第八節　不同時代的父親・許石先生(照片)

這是演唱會最後的大合唱

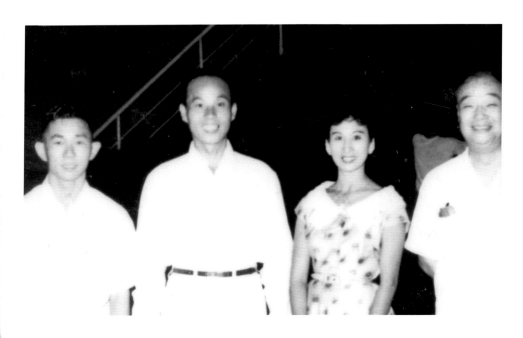

年輕時候的照片

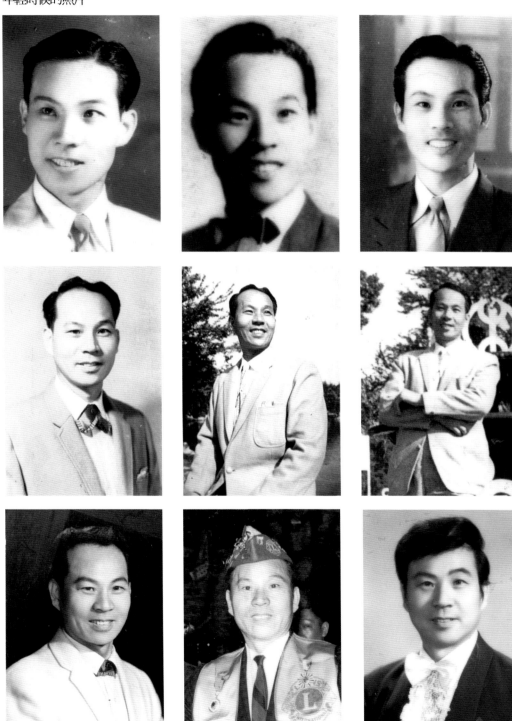

在台北野柳的相片

第九節　其他幾則他的小故事

　　在他三十週年作品發表會時，他已經有心臟病，身體的狀況不適合再唱歌了。原本在音樂會的最後是安排他的學生高義泰先生來唱安平追想曲的，但是高義泰先生因為塞車在路上沒有辦法趕得上。那時候，音樂會的主持人李季準先生，突然神來一筆，臨時邀請我的父親來唱音樂會的最後一首歌——【安平追想曲】。那時候，我們全部家屬，還有在後台的媽媽，全部都震驚了。因為我們非常擔心父親的身體無法承受。後來父親唱完之後，我們家屬都跑到後台，按摩的按摩、倒水的倒水，都擔心父親的心臟病發作，還好沒什麼事情發生，只是父親笑笑地跟我們說，太久沒唱了，歌詞差點就忘記了。

　　三十週年他的作品音樂發表會的籌備工作，是非常的瑣碎和複雜的。首先是樂團部分，那時候他找了他以前的好朋友，一起來同台演出，重溫舊夢。記得，那時候有人來家敲門，打開門的時候，看到一位已經中了風，行動不方便的先生，帶著一個年輕的小伙子，當他看到我父親時就跟我們講，許老師我已經中風了不能打鼓了，但是這是我「后生」，他很會打鼓，你再稍微教一下，他應該沒問題的。這是一個多麼溫馨而感人的畫面，一群愛好音樂的人，不管面臨再多的困難，總是要相聚在一起，來完成他們年輕的夢想。

　　另外是一位很會吹喇叭和雙簧管的莊老師（以前是省立交響樂團的好手），他特別喜歡跟父親喝酒，每次樂團練習完之後，他們兩個就會在家裡喝到醺，那時候真是快意人生。在籌備的過程中，雖然很辛苦，但是也看到父親跟老朋友相聚那種滿足的時刻，我們都感到欣慰，也分享了他的快樂。

　　另外在音樂會裡，有一些節目也有舞蹈的搭配演出。那時候為了省錢，我們全家的大小姐姐妹妹都下去幫忙跳舞，大部分都沒有學過舞蹈的基本功，跳的哩哩落落，每次練舞時候，大家撞來撞去，腿上都青一塊紫一塊，全身腰酸背痛，但是大家都跳得很興奮。

　　父親在教學生練唱的時候是非常的嚴厲的。上課前，我們小孩子要先幫忙排椅子，那是木頭做的折疊椅，大概要排到十到二十個位子。

練唱的第一步是發聲，發聲練習的時間大概會是十到二十分鐘，除了他的學生需要發聲外，我們家小孩子也要站在學生的後面一起做發聲練習。發聲完之後，就是五線譜的視譜練習，這時候學生就會一個個從座位走到鋼琴旁邊，把許老師交代的教材在老師的伴奏下一一唱來。學生有沒有練習他一聽就知道了，唱不好的人都會被罵。如果真的很糟糕的，還會被他丟譜丟到後面去。所以每當要視譜練習時，我會偷偷瞄到很多學生的臉都「青筍筍」。我沒有學過聲樂，我也不知道怎麼學聲樂才是正確的。我只能夠把我當初看到的跟大家分享。父親教學生的時候，會要求學生把食指放在嘴唇最外面，讓他們去感受唱歌的時候有多少氣送出去。回家用蠟燭自己練習，練到火焰不要動太快。這是我記得的。

那時候，他也非常關心台灣地方戲劇的發展，所以他一直都有協助地方團體的文化活動，他多次被選為台北市地方戲劇協會的理監事。下面就是台北市地方戲曲協會歷屆理監事的名單，其中有黃俊雄先生，還有我們的國寶李天祿先生。這個是一個非常寶貴的資料。他常常還跟其他的歌王歌后在各地聯合演唱，下面這一個廣告就是在巡迴東南亞、日本、菲律賓出國前公開演唱的宣傳單，表演的地點是在台中酒店。

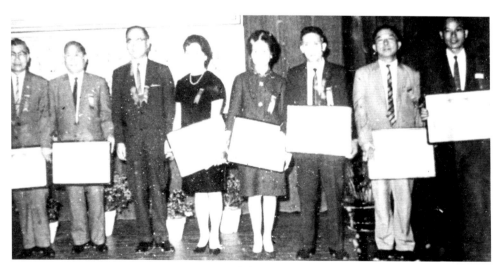

台北市政府社會有功人員頒獎（圖的最右為父親）

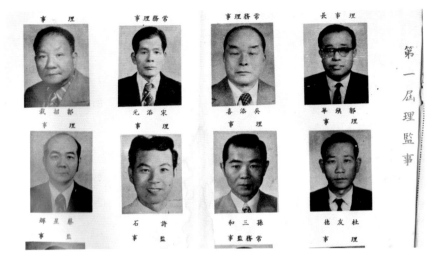

台北市地方戲曲協會第一屆理監事的名單

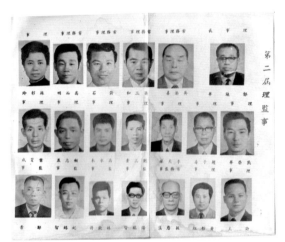

台北市地方戲曲協會第二屆理監事的名單

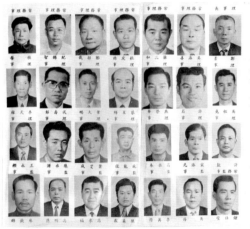

台北市地方戲曲協會第四屆理監事的名單

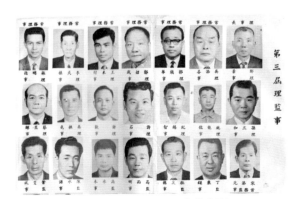

台北市地方戲曲協會第三屆理監事的名單

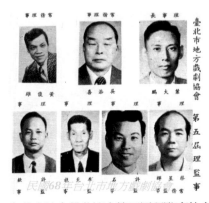

台北市地方戲曲協會第五屆理監事的名單

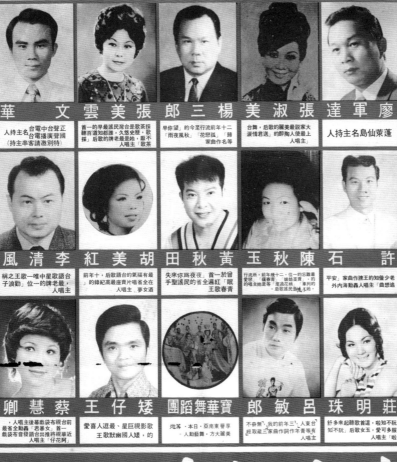

懷念歌王歌后金曲歌謠
演唱大會

6月27日起

巡迴東南亞、日本、菲律賓出國前公開演唱

◎製作：于茲順◎編導：呂敏郎◎策劃：林明哲

◎懷念歌謠、美妙動聽‧‧最代表性的舞台創作

◎轟動金曲、扣人心弦‧‧最超水準的民謠歌舞

文華　張美雲　楊三郎　張淑美　廖軍達

李清風　胡美紅　黃秋田　陳秋玉　許石

蔡慧卿　矮仔王　寶華舞蹈團　呂敏郎　莊明珠

臺中酒店

表演時間

星期日(四場)
第一場 1.00
第二場 3.00
第三場 7.00
第四場 9.30

星期一～星期六(三場)
第一場 1.00
第二場 7.00
第三場 9.30

地址：台中市西區自由路一段一四八號
電話：二三一〇三一～五（五線）

巡迴東南亞、日本、菲律賓出國前公開演唱的宣傳單，表演的地點是在台中酒店

59

下面幾個章節，我們就來描述我父親所採集的台灣民謠，和他所舉辦的台灣鄉土民謠音樂會，同時我們也會描述他的創作作品，介紹他訓練的學生，也會介紹他一手創立及訓練的許氏中國民謠合唱團和他們的演出跟成果。最後則是我父親的音樂手稿、套譜，包括他成名的曲子，來跟大家分享。

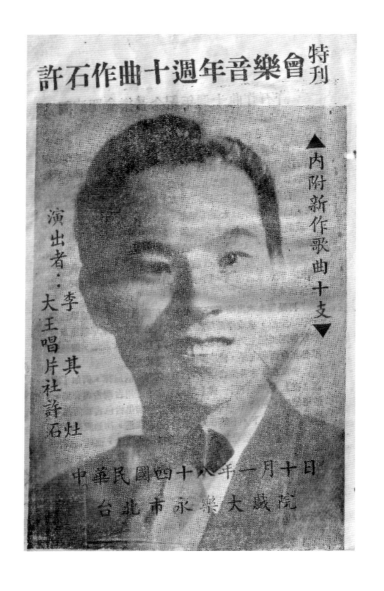

第三章 　民謠採集與音樂發表

　　父親這一生採集到的台灣民謠不計其數，他將大部分採集到的民謠，重新編排並邀請當時有名的作詞家、民間的鄉土作家或是地方上賢達人士來填詞，同時從他的學生中，選擇出適合各個台灣鄉土民謠味道的聲音來演唱並製作成唱片，大力推廣台灣民謠。在他所採集的民謠中，已製作成黑膠唱片的就有四十幾首，而他採集的民謠很完整也很深入，其範圍有涵蓋：日據時代的台灣民謠、宜蘭民謠、農家民謠、北部的民謠、都馬調、車鼓民謠、恆春民謠、客家民謠、山地民謠、枋寮民謠、月旦調…等等。所合作過的作詞家有：呂訴上[5]、許丙丁[6]、周添旺[7]、鄭志峯[8]…等等。根據父親演唱會的節目單和黑膠唱片中，所整理出他所採集的台灣民謠，如表1。

　　同時在這一章節，希望能夠整理父親的民謠音樂發表會。在我整理這些資料的時候，都會去對照他音樂發表會的節目單和我所收藏的相片，盡量從時間上，演出的節目內容上和相片來交叉比對，希望能夠比較準確的還原他在民謠採集和音樂發表的時間和內容。但是由於年代久遠，資料收集不易，難免會有一些遺珠之憾！如果其他的收藏家，專家或者是讀者有其他更完整的資料，我們也非常歡迎大家一起提供資料來完成。父親音樂發表會的大代誌如表 2。(希望不要有遺珠之憾)。

[5] 呂訴上（1915 年 7 月 30 日－ 1970 年），台灣戲劇學家。出生於彰化縣溪州鄉，其父呂深圳喜愛戲劇，除經營劇院外，並組織「賽牡丹俱樂團」歌仔戲班。1928 年自溪州公學校畢業後，開始鑽研戲劇。16 歲時為賽牡丹歌仔戲班編寫的改良劇《情海風波》在彰化公演，他親自擔任導演及男主角，獲得觀眾不錯的反應。

[6] 許丙丁（1900 年－ 1977 年），字鏡汀，號綠珊盧主人，臺灣政治人物，臺南人，南管音樂推廣與愛好者，曾任臺南市議會議員，亦是著名的流行音樂家，文學家。

[7] 周添旺，1910 年生於台北萬華，父親是中漢醫，從小就飽讀詩經，六歲時父親就延聘老師教授他漢文和詩詞。1932 年周添旺進入台灣哥倫比亞唱片公司從事作詞工作。台灣創作歌謠界，無論是質和量而言，他都堪稱一代宗師。

[8] 鄭志峯，台南人。出生年月日不詳。他很早就開始從事歌唱事業，最早是在台中賣歌為生，後來加入了「南寶劇團」和「日月星劇團」，楊三郎先生組織歌舞團後他也曾在團中當過導演，甚至在台語電影興起時，他也當過明星。是個多才多藝的才子。

表 1: 許石民謠採集（根據父親演唱會的節目單和黑膠唱片中整理）

許石民謠採集		
民謠	作詞	各地民謠
挽茶褒歌	呂訴上	
病子歌	呂訴上	
月月按	呂訴上	北部車鼓調民謠（十二月花胎）
草螟弄雞公	呂訴上	南部民謠
五更鼓	呂訴上	古前花街民謠
想思	呂訴上	全省哭調仔集
山地春歌		山地民謠
月下歌舞		山地民謠
思想起	許丙丁	恆春調
丟丟咚	許丙丁	
潮州調		枋寮民謠
杵歌		高山民謠
卜卦調	許丙丁	南部民謠
牛犁歌	許丙丁	南部農家民謠
鬧五更	許丙丁	月旦調
客人調		客家民謠
山地歌曲		山地民謠
嘆煙花	鄭志峯	月妲歌
短相思	鄭志峯	南管民謠
台灣好風光		白字戲仔民謠
女性的運命	許丙丁	台南運河調民謠
拋採茶歌	許丙丁	
六月田水	鄭志峯	農家民謠
一隻鳥仔	鄭志峯	宜蘭民謠
雨公公	鄭志峯	宜蘭民謠
賣花歌	周添旺	北部民調
農村快樂	鄭志峯	都馬民謠
花開處處紅	鄭志峯	車鼓民謠
豐收舞曲		烏來山地民謠
山地姑娘		烏來山地民謠
採茶歌		
檳榔村之戀		
耕農歌		

田庄調		
牛尾調		
海口調		
車鼓調		
對花		

表 2: 許石先生音樂發表會的大代誌

年份	音樂活動	地點
1946	第一次環島巡迴演唱會	全省
1953	台灣鄉土民謠演唱會	台北市國立藝術館
不詳	全省巡迴演唱會	全省
1959 年 1 月 10 日	許石作曲十周年音樂會	台北市永樂大戲院
1960 年 9 月 13 日	台灣鄉土民謠發表會	臺北市中山堂
1962 年 1 月 10 日	臺灣民歌與舞蹈發表會	臺北市中山堂
不詳	台北縣醫師管弦樂團公開音樂會	不詳
1964 年 10 月 10 日	台灣鄉土交響曲發表演奏會	臺北國際學舍
1965 年 12 月 25	台灣鄉土民謠歌舞作曲發表會	臺北國際學舍
1966 年 10 月 10 日	台灣鄉土民謠歌舞作曲發表會	臺北國際學舍
不詳	蓬萊國樂演奏音樂會	不詳
1968 年 10 月 10 日	中國各省民謠演唱會	臺北國際學舍
1969 年 10 月 10 日	許石作曲二十週年紀念發表會	台北市中山堂
1979 年 8 月 8 日	許石作曲三十週年紀念發表會	台北市中山堂

挽茶襄歌　作詞：呂訴上

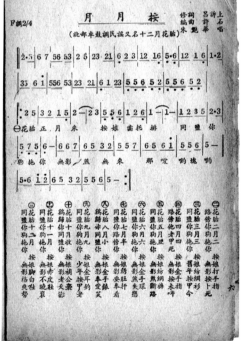

病子歌　作詞：呂訴上

月月按（北部車鼓調民謠（十二月花胎））
作詞：呂訴上

64

五線譜上的許石

草蝂弄雞公（南部民謠） 作詞：呂訴上

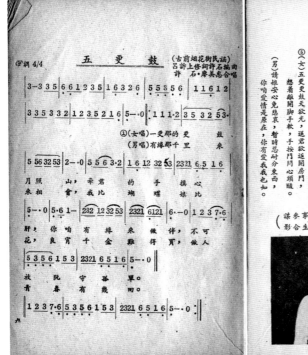

五更鼓（古前烟花街民謠） 作詞：呂訴上

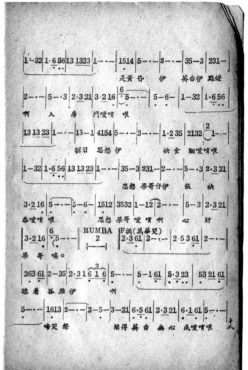
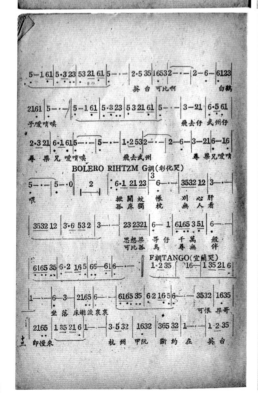
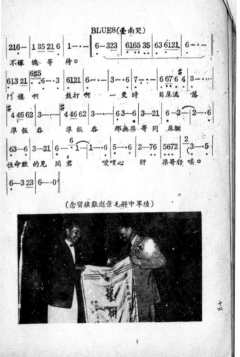

想思（全省哭調仔集）　作詞：呂訴上

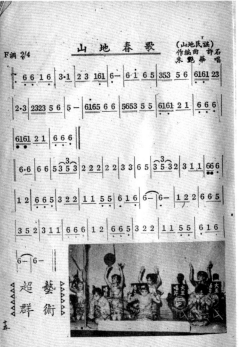

山地春歌（山地民謠）

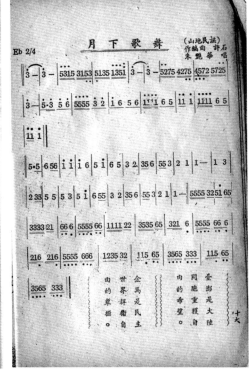

月下歌舞 （山地民謠）

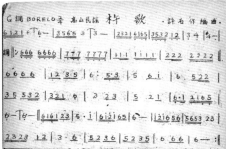

杵歌（高山民謠） 作詞：呂訴上

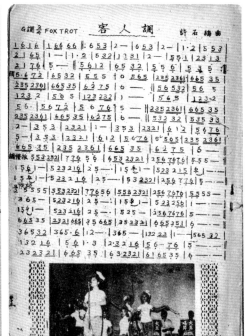

客人調

第一節　1946 年第一次環島巡迴演唱會 唱響了
【南都之夜】

父親剛回台灣便運用了他在日本的表演經驗，在台灣創立了巡迴表演團體，希望藉此來推廣台灣民謠的音樂文化，同時經由父親的好友台南文人名紳許丙丁先生的資助，在 1946 年開始展開了第一次環島巡迴演唱會。該次巡迴最成名的歌曲就是【南都之夜】，一時之間「我愛我的妹妹啊…」的歌聲傳遍台灣大街小巷。在當時，這真是一首歌「台灣光復以後第一首最流行的歌曲」，傳唱至今已將近七十年，仍然耳熟能詳，風靡全台。那時候父親剛由日本學成回台，深感我們應有屬於自己的歌可唱，於是動筆寫了這首輕鬆悅耳的小調。這首歌本來是請許丙丁填詞，可惜詞意深奧，難以打入一般民眾的心裡。後來又請鄭志峰寫了這較通俗的版本，果然不同凡響，因著巡迴全省表演，大大的流行起來，成為民國 38 年政府遷台後打破省籍界限的大眾名曲。

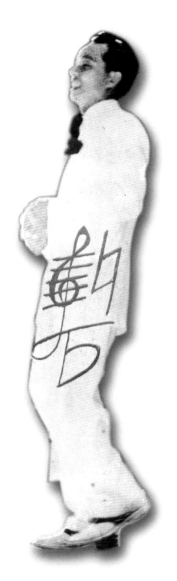

寫在許石鄉土民謠演唱會前頭

台南 許丙丁

「離別愛人真艱苦，親像鈍刀割腸肚！」用鈍刀割腸肚來表現痛苦，很情真意切流露出來，這就是從廣大民間產生，從鄉土裏生根茁芽長大的。一地方一地方的社會狀態，風俗習尚，整個民族的喜、怒、哀、樂的情感都孕育在民歌裏。

民歌近年來，給世界音樂家們重視，給一般大衆歡迎爲的是什麼？就是在歌唱最易上口，聽來純眞！渾樸！淺白！感到沒有裝飾。聽民歌正如你身置在鄉土，聽你故鄉的鄉音，無條件聞着故鄉泥土的芬芳。

台灣三百年來所遺下的民歌，曾經過無數人的傳誦和唱。如「採茶褒歌」客家「山歌」大陸傳來「鬧五更」宜蘭地方「丟丟咚」恒春地方「思想起」台南地方「車鼓戲」「牛犁歌」都是鄉土情調中表露崇高的民族意識。但是很遺憾經過一段的時間，被了日本歌謠洋曲風靡蹂躪，甚至在上層社會輕視。事實上已是有影無形了。正在很需要我們大家來發掘，蒐集、改編研究，愛護、提唱，來作創作的泉源。我們看李斯特的「匈牙利狂想曲」就採取匈牙利的民歌。貝多芬的「田園交響樂」都知道第一樂章就採用了克羅地亞民歌的旋律。從這些偉大的音樂家的重視民歌，作爲創作泉源，都知道民歌藝術上的價值。

許石先生近十年來致力本省民謠研究，作曲，灌片，爲心良苦。這次承各界的鼓勵，黃台北市長力首先在台北國立藝術館發表，意外獲得美國新聞處，諸公私營廣播電台，諸先生讚賞，因此，決定全省環巡獻唱，懇請大方指敎和協力。

（完）

許丙丁先生寫在許石鄉土民謠演唱會前頭的全文

69

第二節　　1953 年在台北市舉行「台灣鄉土民謠演唱會」

　　父親早期的時候與台語作詞家許丙丁與呂訴上等人的合作，更是賦予許多台灣民謠新的生命、同時他們用流行歌曲的詮釋方法，整編了【思想起】、【牛犁歌】、【丟丟咚】、【挽茶褒歌】、【病子歌】、【月月按】、【草螟弄雞公】、【五更鼓】等歌，他們的合作，為台灣民謠注入了新生命，誠如許丙丁先生在演唱會的節目單前頭裡所講的，這些台灣民謠都是「鄉土情調中表露崇高的民族意識，但是很遺憾經過一段的時間，被日本歌謠洋曲風靡蹂躪，甚至在上層社會輕視，事實上已是有影無形了。正在很需要我們大家來發掘、蒐集、改編研究、愛護、提倡來做創作的泉源」。這些台灣民謠其中大多於 1953 年「許石音樂研究社」在台北舉辦的「台灣鄉土民謠演唱會」中發表 (許丙丁先生寫在許石鄉土民謠演唱會前頭的全文如上)，許多相關歌曲還由父親的大王唱片公司錄製成唱片發售，盛行民間。

　　父親一直致力於民謠的採編與再造，將民謠重新填詞再發表，使得在現代化社會中逐漸衰落的歌謠蛻變成流行歌曲的形式，使這些台灣民謠與其他新創作歌曲一樣具有固定之歌詞與演唱方式，匯集成流行歌曲傳播中的一股本土力量，而父親自此之後，幾乎每年均於中山堂或國際學舍舉行鄉土民謠音樂會，致力民謠鄉土音樂的發揚工作真的是不餘遺力，同時更賦予這些採編改制後的民謠穩定的發展空間，為民謠在台語流行歌壇奠定基礎。

第三節　1959 年 1 月 10 日許石作曲十周年音樂會在台北市永樂大戲院

　　這一次音樂會節目的內容包括有四部分。第一部是南都之夜歌唱劇，第二部分是新曲發表，第三部分是舞蹈，第四部分是台灣歌謠的花籃歌唱劇。這次音樂會的開演詞是由黃國隆先生所寫的，裡面曾經這樣寫著：

　　『台灣歌謠是遠在民國二十年為初期，以後開始漸漸而普遍到現在，已經有了不算太短的歷史。期間當然進步很多，但是在質的提高加強上，仍需繼續努力，因為他在文化工作上，佔用一份地位和價值。現在台灣歌謠，已經漸漸脫離外國曲調，那麼如果好好把他改進，將來透過流行歌謠，一方面藉以淳化一般大眾的情緒，同時它有富有教育價值表現出民族鄉土情調。再提起本次演出者許石先生，早歲負笈日本東京歌謠音樂學院深造，專攻作曲聲樂，學成曾在東京紅風車劇座及東寶歌舞團擔任主角專屬歌手，轟動整個日本歌壇，歸國後獻藝在台灣歌謠界，深受到歌壇的器重。』

　　音樂會節目內容的第一部是南都之夜歌唱劇。這一部分是發表他的成名作品，其中包括有【南都之夜】、【漂亮你一人】、【思念故鄉的妹妹】、【安平追想曲】…等十二首。

　　第二個部分是新曲發表。新的作品有【高山花鼓】、【思情怨】（後來改名為【三聲無奈】）、【惜春詞】…共十首。

　　第三部分是舞蹈，由王月霞舞蹈研究所演出【夜半路灯】、【農村曲】、【戀愛道中】、【南都三景】共四首組曲。

　　第四部分是台灣歌謠的花籃歌唱劇。曲目有：【牡丹望春風】、【春宵小夜曲】、【寶島陽春】、【青春的輪船】…等 12 首。

　　收幕的時候，是全體大合唱【終歸我勝利】。

許石作曲十週年紀念音樂會開演詞

黃　國　隆

各位愛好台灣歌謠紳士淑女們：今天是本省權威作曲家許石先生的作曲發表音樂會，承蒙各位撥冗光臨，鄙人感覺到終身榮幸！現在謹以至誠，向各位表示深切的謝意。

台灣歌謠是遠在民國廿年為初期，以後始漸而普遍到現在，已經有了不算太短的歷史。其間當然進步了很多，但是在質的提高加強上，仍須繼續努力，因為它在文化工作上，佔有一份地位與價值。現在台灣歌謠，已經漸擺脫外國曲調，那麼如果好好地把它改進，將來透過流行歌謠，一面藉以淳化一般大眾的情緒，同時它又富有教育價值表現出民族鄉土情調矣。

再提起本次出演者許石先生，早歲負笈日本東京歌謠音樂學院深造，專攻作曲聲樂，學成曾在東京紅風車劇座及東寶歌舞團担任主角專屬歌手，轟動了整個日本歌壇，歸國後獻藝在台灣歌謠界，深受到歌壇之器重。

各位在本次音樂會中，可以聽到神妙的旋律，例如『南都之夜』『啊娘仔叫一聲』等曲，曲中運用台灣古典音調，並用胡絃，朔羅（SoLo），這正充分底顯出古色古香的鄉土情調，令聽之下，不禁令人陶醉，心靈飄遙，彷如置身仙壤。同時含有高度的民族意識，隨着輕快的韻律，而傳播到每一同胞的心靈深處。在許石先生的作品中，我們可以辨別他的那樸實無華的風格，曲調都寄託着吾民族精神。

本次公演因為籌備時間忽促，一切準備工作恐怕尚有不理想的地方，也是難免的。不過幸蒙各界的鼓勵，協助之下，才與各位見面了，筆者順此向大家感謝。

最後希望就教於各界先進，敬祈不吝指導，以為今後之藍本，則無任企禱之至。

敬祝

各位快樂與幸福

黃國隆先生所寫的許石作曲十周年音樂會開演詞

五線譜上的許石

72

第四節　1960 年 9 月 13 日於台北市中山堂舉行十四年來採集民謠發表會

發表共計 22 首民歌，皆由許丙丁填詞，並以舞蹈配合同台演出，創下戰後具民俗風情性的歌舞合演之首例，其中曲目包含【月下歌舞】、【杵歌】、【山地春歌】、【山地好】、【恆春調】、【思想起】、【桃花過渡】、【月月按】、【六月茉莉】、【阿娘叫一聲】、【草蜢弄雞公】、【卜卦調】、【客家民謠】、【挽茶褒歌】、【客家調】、【潮州調】、【丟丟咚】、【牛犁歌】、【病子歌】、【台灣小曲】、【鬧五更】等。

第五節　1962 年 1 月 10 日再度於台北市中山堂舉行臺灣民謠與舞蹈的表演

由所屬的大王唱片中西管弦樂團現場伴奏

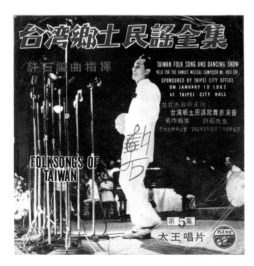

大王唱片中西管弦樂團現場伴奏臺灣民謠唱片封面

大王唱片中西管弦樂團現場伴奏臺灣民謠唱片

第六節　1964 年 10 月 10 日
「台灣鄉土交響曲作曲發表演奏會」

　　父親在臺北國際學舍舉辦音樂會，會中除歌舞表演、童謠演唱外，還發表【台灣鄉土交響曲】，特別是運用大廣弦與長幹月琴混合了傳統與西式樂器連續演奏 40 多分鐘，並以現場錄音的方式發行唱片。這是臺灣民謠表演的一大嘗試。許石堅持鄉土音樂、獨立製作的精神，也使他在紛亂、追求利益的歌壇中持續獨樹一格。此一演奏表演效果在《聯合報》中有相關報導與評論[9]。此曲也成為他從日本回臺後十八年來的具體成果。

　　在這一次的音樂會中，愛樂者台北縣醫師公會管弦樂團特別寫了一篇介紹的文章。我覺得這一篇文章描述的非常的貼切，把這十八年來父親從事台灣鄉土民謠的採集，做了一個非常清楚而深入的介紹。我們大家一起來看一看：

　　這次，能得到機會，把台灣三百年來的「台灣鄉土民謠」做成台灣鄉土交響曲，能在慶祝五十三年度國慶日，（十月十日下午七時）在國際學舍公演「台灣鄉土交響曲，作曲發表演奏會」實為本市之光榮。說起來關於台灣鄉土民謠，在這三百年來，曾未有機會，向世界人士介紹，以致於這優美而感人的台灣情調，漸漸被人遺忘了。所幸，青年作曲家許石先生於 1936 年到日本跟有名的作曲家秋月先生、大村能章先生、和吉田恭章先生研究音樂，於 1946 年返回台灣後即以全幅精神和時間，從事研究台灣民謠工作。因此才有「台灣鄉土交響曲、作曲發表演奏會」。在這十八年之間，許石先生曾深入台灣各地，把幾乎被台灣民眾遺忘的台灣鄉土民謠全部收集起來。其中高山族的山地民謠，客家族的客家民謠，閩南族的平埔民謠等均被編成在內，並以中國樂器和西洋樂器，合奏編成的方式來演奏。過去許石先生也曾

9　楊蔚，〈訪許石：談台灣鄉土民謠〉，《聯合報》，1964.10/10。楊蔚，〈豐富的台灣鄉土音樂：聽台灣鄉土交響曲發表演奏會〉，《聯合報》，1964.10/11。郭中興，〈從許石音樂會想起的〉，《聯合報》，1964.10/13。

率領學生數十名在全島各地數度演奏。於是一時幾被台灣民眾遺忘的台灣鄉土民謠，重又燃起最高的熱潮，這些民謠至今尚流行在台灣的每個地區，可說婦孺皆知，膾炙人口，我們從這些民謠中，可以了解台灣民眾由來的單純生活，和樸實敦厚善良的風俗習慣，像這樣富有特色的地方情調，在目前世界各國尚未有之。所以敬請試聽許石先生十八年來的心血傑作「台灣鄉土交響曲」並請賜予指教與批評。

　　愛好者　　台北縣醫師公會管絃樂團　　特別介紹

　　全場音樂音樂會共有三個部分，第一部分是台灣鄉土民謠歌舞演唱，第二部分是台灣鄉土童謠演唱，第三部分是台灣鄉土交響曲演奏。

　　第一部分的台灣鄉土民謠歌謠演唱中，演唱的曲目有【六月茉莉】、【卜卦調】、【病子歌】、【牛犁歌】、【丟丟咚】、【拋採茶】、【十二月花胎】和【思想起】等。演出者大部分都是我父親的學生，其中包括有劉福助和林淑惠就是後來的歌手林楓。

　　第二部分的台灣鄉土童謠演唱，曲目有【烏鬚烏鬚咬咬吭】、【天黑黑要落雨】、【白鷺鷥】、【搖仔搖一暝大一尺】、【新娘新咚咚】、【月公公】、【鴨味仔歌】、【一隻船仔】、【一隻鳥仔】。演出的人大部分都是我姐姐們。

　　第三部分，台灣鄉土交響曲是極富有地方特色的交響詩，父親非常用心的在描述從戰爭中慢慢站起來的台灣人，逐漸展開笑容，回歸到純樸的台灣鄉土生活。音樂描述了樂觀進取的客家人生活，並借由描述白字戲仔藝人的生活來反映台灣人民的甘、苦、悲、歡，十足台灣風味。最後以台灣特有山地音樂，流露出我們台灣獨特的活動力和生命，全曲共有四個樂章。

　　第一樂章：

　　中西合奏強調重音開始的 d 小調，表現討厭的戰爭好像一場噩夢般的過去，音樂奏出小提琴 pizz（pizzicato，音樂術語，提琴撥奏的意思），表現討柔的台灣鄉土風光出來，漸漸開展成明朗的音調，表

SYMPHONIE
FOLKSONGS
OF
TAIWAN

慶祝五十三年度國慶佳節

出演

台灣鄉土交響曲
作曲發表演奏會

許石音樂研究社演出

GIVEN BY
HSU SHIH ORCHESTRA

時間：民國五十三年十月十日 晚七‧九時
地點：台北市信義路三段 國際學舍

1

節目第一部　台灣鄉土民謠歌舞演唱

　　　1　六 月 茉 莉　（北部民謠）林淑惠　林淑真　林妙霞
　　　　　　　　　　　　　　　　　楊金玉　闕小梅　楊玉霞合演
　　　2　卜 　 卦 　 調　（台南民謠）陳清相　林淑真合唱
　　　3　病 子 歌　（南部民謠）劉福助唱
　　　4　牛 　 犁 　 歌　（農家民謠）劉福助　林妙霞　陳清相
　　　　　　　　　　　　　　　　　張平和
　　　5　丟 丟 咚　（宜蘭民謠）周輝宗唱
　　　6　抛 採 茶　（茶山民謠）林淑惠　楊金玉　許碧桂
　　　　　　　　　　　　　　　　　許碧芸
　　　7　十二月花胎　（車鼓民謠）張小美演唱
　　　8　思 想 起　（恆春民謠）劉福助　林淑惠　林淑真
　　　　　　　　　　　　　　　　　林妙霞　黃秀卿　林露娟
　　　　　　　　　　　　　　　　　廖秀姿　闕小梅　楊玉霞
　　　　　　　　　　　　　　　　　曹文玲　林淑華　蔡玉英
　　　　　　　　　　　　　　　　　楊金玉合演

2

節目第二部　台灣鄉土童謠演唱

　　　1　烏鬚烏鬚咬咬吼　　許碧珠　許碧芳　許碧芸
　　　　　　　　　　　　　　林桂英　朱素卿等演唱
　　　2　天黑黑要落雨　　　許碧芳唱外一同合唱
　　　3　白 　 鴒 　 絲　　　許碧芳唱外一同合唱
　　　4　搖仔搖一暝大一尺　許碧珠唱
　　　5　新 娘 新 　 咚 咚　許碧芳唱外一同合唱
　　　6　月 　 公 　 公　　　許碧芳　許碧娜　許碧珠等合唱
　　　7　鴨 味 仔 歌　　　　許碧芳唱外一同合唱
　　8 9　一 　 隻 船 仔　　　許碧娜唱外一同合唱
　　　9　一 　 隻 鳥 仔　　　許碧珠　許碧桂　許碧芸
　　　　　　　　　　　　　　林梅英等合唱

3

節目第三部　台灣鄉土交響曲演奏

　　　1　第一樂章　　平埔民謠（門南調）
　　　2　第二樂章　　客家民謠（客家調）
　　　3　第三樂章　　白字戲仔民謠（哭調仔）
　　　4　第四樂章　　山地民謠（高山調）

現光復後，被戰爭破壞的街市都逐漸復原，開始了活潑的生活。人人都歡歡喜喜的來回憶舊情。有一天晚上下雨，寂寞極啦，心裡雖很難過，但第二天卻晴空萬里，爽朗異常。到鄉下去散散心時，看到牧童其在水牛背上吹笛很好玩，加上優美的鄉下風光，心裡也就明朗起來，回復活潑的生活。心中油然的喜歡著美麗的寶島。音樂走出光輝躍動的快節拍，最後一段是描寫一幅溫和美麗的台灣鄉土風光。

第二樂章：

由 Oboe（雙簧管）旋律奏出客家人部落（村莊）出現，國樂的「古吹」一啼破黎明。客家採茶姑娘都上山，開始採茶，忙著工作，輕鬆的奏出山歌來，工作後，下山坡到街上去買東西，街上五彩繽紛，非常熱鬧，採茶姑娘溜達了一會才回家，音樂由種種的客家旋律組成，表現豐富的節奏明快萬分。

第三樂章：

獨特的台灣樂器「大廣弦」和「長幹月琴」為主題奏出台灣特有的民謠「哭調仔」，描寫白字戲仔藝人的遊浪生活。甘、苦、悲、歡具有之，變化無窮，有濃厚的台灣鄉土風味，全樂章奏出台灣獨特的旋律。

第四樂章：

奏出高山美麗優雅的風光，山地民眾在月光下跳舞，音樂奏出單純活潑，淳厚善良的旋律，配上山地民謠特有的節拍，富有台灣特色的情調與風俗習慣，本樂章的特點是的 Timpani（樂器，定期音鼓）強打鼓聲變化多，象徵台灣在神速的進步中。

第七節　1965 年 12 月 25 日台灣鄉土民謠歌舞作曲發表會

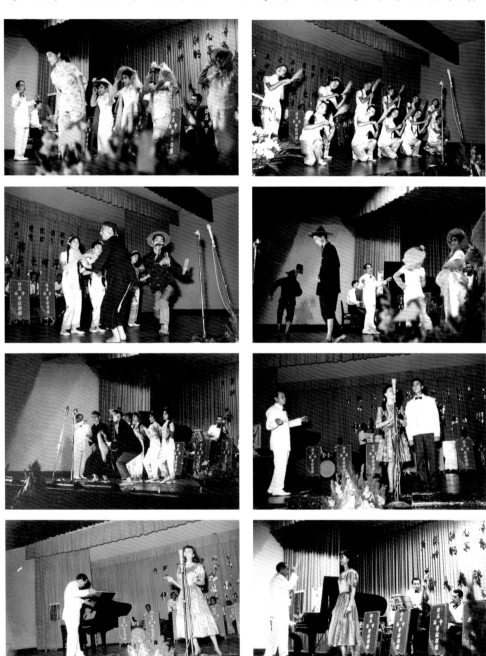

1965 年 12 月 25 日台灣鄉土民謠歌舞作曲發表會現場實況

第八節　1966 年 10 月 10 日在臺北國際學舍
　　　　「台灣鄉土民謠歌舞作曲發表會」

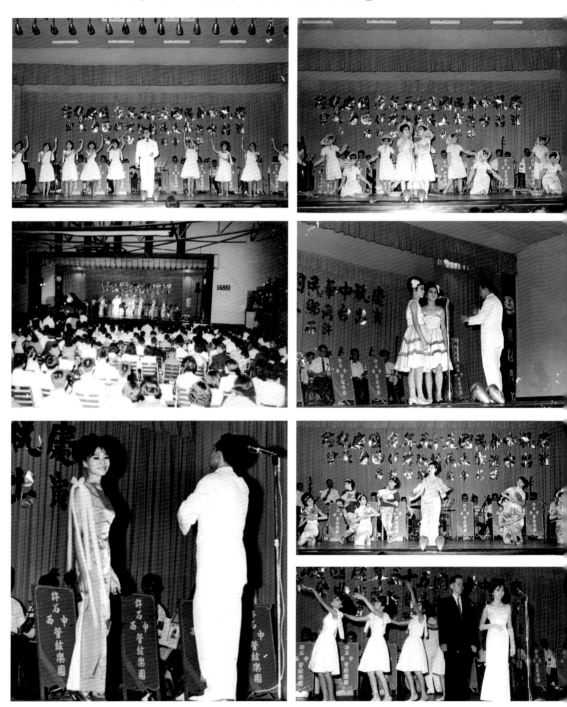

1966.10.10 在「台灣鄉土民謠歌舞作曲發表會」現場實況

第九節　1968 年 10 月 10 日中國各省民謠演唱會

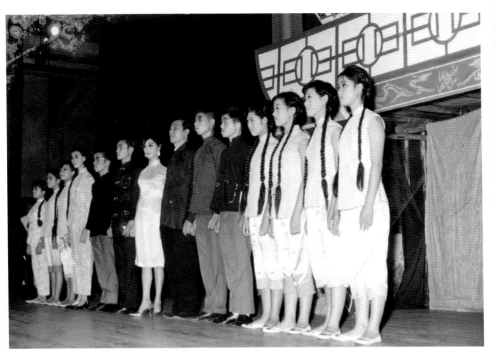

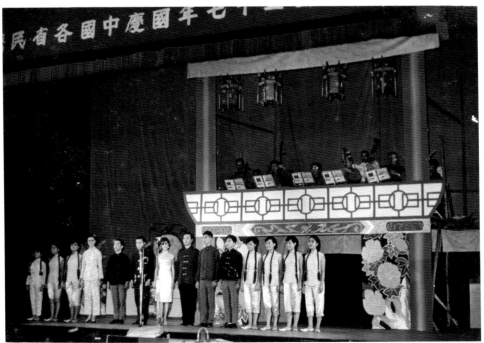

1968 年 10 月 10 日中國各省民謠演唱會現場實況

第十節　　10 月 10 日蓬萊國樂發表會

 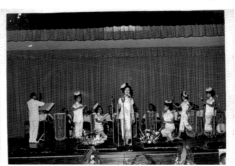

10 月 10 日蓬萊國樂現場實況

第十一節　台北縣醫師公會管絃樂團發表會

台北縣醫師公會管絃樂團發表會

第十二節　1969 年 12 月 22 日在台北市中山堂舉行
「許石作曲二十週年紀念台灣鄉土民謠作曲發表會」

父親在 1969 年 12 月 22 日在台北中山堂舉行「許石作曲二十週年紀念台灣鄉土民謠作曲發表會。這一次的演唱會大概分為三個部分，第一個部分是父親二十年來最得意的歌，其中有：【鑼聲若響】、【青春的輪船】、【行船人】、【到底什麼號做真情】、【安平追想曲】、【三聲無奈】、【夜半路灯】、【青春花朵】、【港都青春曲】、【台南三景】共十首。

第二部分是中國各省民謠演唱及山地民謠歌舞，其中中國各省民謠有：【掀起妳的蓋頭來】、【青春舞曲】、【紅莓草】、【小河淌水】、【割韭菜】、【想親娘】、【康定情歌】、【蒙古牧歌】、【在那遙遠的地方】、【一根扁擔】。而在這一次演唱會中，父親特別邀請台灣山地文化中心烏來流園演出山地歌舞，其中包括：【山地迎賓舞曲】、【美哉！烏來】、【竹筒舞曲】、【歡迎之夜山地名歌組曲】。

第三部分是父親作品的發表，其中包括：【我愛台灣】、【可愛的山地姑娘】、【秋夜嘆】、【我愛龍船花】、【學甲情調】、【烏來追想曲】、【鳳凰花落時】、【我們是世界少年棒球王】、【回來安平港】、【台灣好地方】等十首。

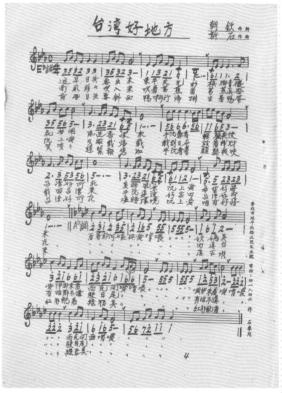

許石作曲二十週年紀念台灣鄉土民謠作曲發表會新作品的歌譜 - 台灣好地方

FOLKSONGS OF TAIWAN

應響　總統號召中華文化復興運動
許石作曲二十週年紀念

台灣鄉土民謠
作曲發表會

出演社究研樂音石許
GIVEN BY
HSU SHIH ORCHESTRA
教育部文化局贊助

時間：民國五十八年十二月二十二日晚八點半
地點：台北市中山堂中正廳

響應　總統號召中華文化復興運動
許石作曲二十週年紀念
The 55th Anniversary of the Republic of China
Presenting Folk Songs and Folk Dances of Taiwan

日　期：五十八年十二月廿二日下午八時
Date : Otober 12, 1969 Time:
地　點：台北市中山堂中正廳
Place : Internaton'al House, Taipei
作曲指揮：許　石
Composer and Conducttor:Mr. Hsu Shih
演　奏：許石中西管絃樂團
Music : The Hsu Shih Orchestra
演　出：許石音樂研究社
　　　　中國民族舞蹈研究社
Featuring : The Hsu Shih Musical Study Institute.
　　　　The Dance Intitute of China
司　儀：民防電台廣播小姐
Announcer : Miss Maria Chao
贊助演出：臺灣山地文化中心烏來清流園
贊助（單位）：台北市政府教育局
　　　　台灣省警察廣播電台
　　　　民防廣播電台
　　　　功學社
　　　　國際獅子會台北市西區分會

美術設計：南北畫房
財　務：張　焉
總　務：林俊生
外　務：林環雄

演　員：常松藤、黃美珍、謝碧珠、馬　沙、林德眞、陳麗卿、
　　　　黃金樂、林阿河、郭淑純、陳素霞、李藍鳳、李阿金、
　　　　林桂英、許碧桂、許勇芸、許碧珠、鄭春美、朱素卿、
　　　　許碧娜、許碧芳、許碧霞、張小妹、舒秀燕。

許石作曲二十週年紀念臺灣鄉土民謠作曲發表會節目單

第一部　許石二十年來獲得意之歌

1. 鑼聲若響　許石作曲　林天來作詞　謝碧珠唱
2. 青春的輪船　許丙丁作詞　許石作曲　馬沙唱
3. 行　船　人　陳達儒作詞　許石作曲　馬沙唱
4. 到底什麼原因　那卡諾作詞　許石作曲　許碧珠唱
5. 安平追想曲　陳達儒作詞　許石作曲　許碧桂　許勇芸合唱
6. 三聲無奈　黃國隆作詞　許石作曲　黃美珍唱
7. 夜半的路燈　周添旺作詞　許石作曲　林德眞唱
8. 青春花鼓　鄭志峯作詞　許石作曲　林德眞唱
9. 鑼都青春曲　周添旺作詞　許石作曲　許石唱
10. 台南三景　許丙丁作詞　許石作曲　許石唱

第二部中國各省民謠演唱及山地民謠歌舞

1. 楊柳青於高原家　（綏遠省）許碧芳合唱歌舞
2. 青春舞曲　（新疆省）許碧霞合唱歌舞
3. 紅彩妹　（寧夏甘肅）許碧霞唱
4. 小河淌水　（雲南省）許碧娜唱
5. 想　重　遊　（甘肅省）林桂英唱
6. 想　郎　君　（陜西省）林桂英唱
7. 康定情歌　（西康省）許碧娜 許碧珠合唱歌舞
8. 蒙古牧歌　（蒙古邦）鄭春美 鄭淑純合唱歌舞
9. 在那遙遠的地方　（青海省）常松藤唱
10. 一根扁擔　（河南省）常松藤唱

臺灣山地文化中心烏來清流園演出山地歌舞

1. 山地迎賓舞曲　（山地歌唱）
2. 美哉！烏來　（合唱）
3. 竹竿舞曲　（山地竹竿舞）
4. 歡樂之夜山地名歌組曲　（山地歌舞劇）

第三部許石作曲發表

1. 我愛臺灣　（鄭志峯作詞）謝碧珠唱
2. 可愛的山地姑娘　（鄭志峯作詞）許碧娜唱
3. 秋　夜　怨　（鄭志峯作詞）許碧娜唱
4. 我愛龍船花　（鄭志峯作詞）許碧娜唱
5. 單相思　（鄭志峯作詞）許勇芸唱
6. 烏來追情曲　（鄭志峯作詞）林德眞唱
7. 鳳凰花落時　（潘金作詞）黃美珍唱
8. 我們是世界少年棒球王　（許丁作詞）黃魯芳唱
9. 回來安平港　（鄭志峯作詞）許石唱
10. 臺灣好地方　（許石作詞）許石唱

FOLKSONGS OF TAIWAN

應響　總統號召中華文化復興運動

許石作曲二十週年紀念特刊
台灣鄉土民謠作曲發表會歌曲集

出演社究研樂音石許
台北市西區國際獅子會贊助
時間：民國五十八年十二月二十二日晚八時
地點：台北市中山堂中正廳

目　　　　　　錄

第十三節　1979年8月8日在台北市中山堂舉行
「許石作曲三十週年紀念台灣鄉土民謠作曲發表會」

父親在開這一場演唱會之前身體就已經非常不舒服了，他的心臟才剛做過心導管手術，醫生建議不要太勞累。但是他堅持一定要做這一場演唱會。在他的堅持一下我們全家也只好全力配合。

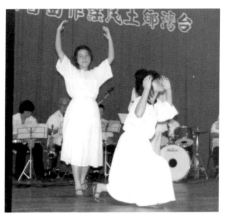

1979年8月8日許石作曲三十週年紀念台灣鄉土民謠作曲發表會現場實況

第十四節　山地民謠和高山民謠的採集

父親除了採集台灣各地的民謠，還常常跑到高山裡面去和山地同胞生活在一起，感覺他們的文化和音樂，並把他們的祭祀活動和慶典音樂記錄下來。然後把這些音樂變成曲子，透過演奏和音樂會介紹給一般民眾，甚至配合山地舞蹈，活潑而強烈的節奏讓大家能夠更深刻的了解我們的山地同胞。

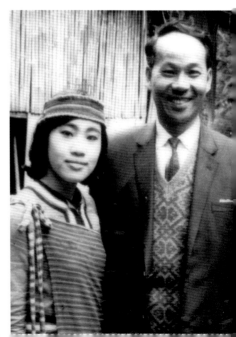

第四章　父親的音樂作品

在當時為了如何能夠在民間廣泛的推廣台灣歌謠，父親曾經和台灣歌謠作詞的大宗師周添旺先生商討研究對於有關台灣歌謠的改革事項，下面就是周添旺先生對於父親在台灣歌謠的期許，他說：

『台灣歌謠是遠在民國二十三年為初期，以後而暫暫著普遍到現在，雖然曾有多大的進步，而本人從事台灣歌謠之工作雖有二十多年的經驗，但卻感到應要有改革之需要，所以經常與許石先生不斷地商討研究對於有關台灣歌謠的改革事項，結果得到其初步之工作，就是必須出版一本曲詞正確內容標準之歌選。

愛好台灣歌謠的人仕們！每天在聽取電台的播送及唱片以外，必須應備一本曲詞標準的歌選，而現在市面上所有出版的台灣歌選，因出版者沒和作者聯絡而擅自編印，而且出版者又對於歌曲不甚詳細瞭解，以致大多數的地方使歌詞沒有錯誤就是曲譜的不正確，以致使一般愛好台灣歌謠的人仕們對於不明瞭的地方很多，而這一次所出版的「許石作曲集」係許石先生精心和作詞者合作而親自監印出版的，內容有原本曲譜及簡略曲譜，歌詞正確與一般的歌選大不相同，可謂是一本水準之台灣歌選集，敬向各位推薦矣！』

署名周添旺 12 月 7 日

父親已發表的作品我整理在下面的表格裡，而且對於重要的作品我有做註記和解釋。

許石先生已發表的作品

曲名	作詞	作曲	曲名	作詞	作曲
春風歌	周添旺	許石	純情阮彼時	那卡諾	許石
好春宵	周添旺	許石	新酒家女	鄭志峰	許石
青春街	周添旺	許石	南都之夜	鄭志峰	許石
觀月同樂曲	周添旺	許石	半夜寫情書	鄭志峰	許石
寶島陽春	周添旺	許石	日月潭悲歌	鄭志峰	許石
夜半路灯	周添旺	許石	酒家女	鄭志峰	許石
月臺送君曲	周添旺	許石	戀愛道中	鄭志峰	許石
風雨夜曲	周添旺	許石	回來安平港	鄭志峰	許石
搖子歌	周添旺	許石	我愛台灣	鄭志峰	許石
臨海青春曲	周添旺	許石	烏來追想曲	鄭志峰	許石
純情月夜曲	周添旺	許石	秋夜嘆	鄭志峰	許石
初戀日記	周添旺	許石	學甲情調	鄭志峰	許石
港都青春曲	周添旺	許石	我愛龍船歌	鄭志峰	許石
青春望	張輝聰	許石	可愛的山地姑娘	鄭志峰	許石
台灣好地方	朝欽	許石	我們是世界少年棒球王	鐸音	許石
鑼聲若響	林天來	許石	自由中國壯士入營歌	陳達儒	許石
延平北路的美小姐	林天來	許石	李三娘	陳達儒	許石
籠中鳥	林峰明	許石	純情的男子	陳達儒	許石
美麗寶島	林峰明	許石	餅店的小姐	陳達儒	許石
思念故鄉的妹妹	林峰明	許石	農村曲	陳達儒	許石
春宵小夜曲	林峰明	許石	淡水河邊曲	陳達儒	許石
黃昏時的公園	楊明德	許石	果子姑娘	陳達儒	許石
噫！黃昏時	楊明德	許石	南國青春譜	陳達儒	許石
薄命花	楊明德	許石	熱戀	陳達儒	許石
終歸我勝利	許丙丁	許石	行船人	陳達儒	許石
去後思	許丙丁	許石	鳳凰花落時	陳達儒	許石
青春的輪船	許丙丁	許石	女性的復仇	陳達儒	許石
南都三景	許丙丁	許石	安平追想曲	陳達儒	許石
漂亮你一人	許丙丁	許石	牡丹望春風	陳達儒	許石
菅仔埔阿娘	許丙丁	許石	三聲無奈	黃國隆	許石
到底什麼號做真情	那卡諾	許石			

《南都之夜，1946 年》這首歌是「台灣光復以後最流行的歌曲之一」，傳唱至今已超過六十年。其魅力可從電影「海角七號」中，茂伯參加樂團時，拿著月琴，懷舊的唱出「我愛我的妹妹啊，害阮空悲哀」可看出。

　　這首曲子是光復初期（即 1946 年） 父親剛由日本學成回台，深感我們應有屬於自己的歌可唱，遂寫了這首輕鬆悅耳的小調，由鄭志峰先生填詞完成。後來在巡迴全省表演，大大的流行起來，成為 1949 年政府遷台後打破省籍界限的名曲。

　　《安平追想曲,1951 年》是 1951 年父親完成他最滿意的作品，完成後他曾央請台南文人許丙丁先生動筆，但父親要求填詞時不能更動曲子的音符。因此，許丙丁先生便推薦了台北的陳達儒先生，因許、陳雙方對此音樂作品都相當重視，以至於以思路敏捷的陳達儒先生，卻也遲遲未能交稿完成。直到後來，陳達儒先生陪太太回台南娘家過年，在無意間聽到民間流傳安平金小姐的故事，他親自造訪安平去感觸這段美麗的故事，回來之後依許石的曲調，寫下這一段幽美感人的詞曲，傳詠至今。

　　《鑼聲若響,1955 年》這首歌的完成，始於一場陰錯陽差的巧遇。1955 年，作詞家林天來先生到電台找他的好友林禮涵（【送出帆】作曲），想請他為其新作譜曲，適巧林禮涵不在，遇到父親，林天來就把【鑼聲若響】的歌詞拿給父親，請他譜曲，這首歌發表後相當流行，至今仍然很受歡迎，如果不是這段陰差陽錯的相遇，或許【鑼聲若響】就不是這麼「響」了。

　　《夜半路灯》由周添旺作詞、許石譜曲的【夜半路灯】，四段歌詞將一個痴心等待情人到來的心情，刻劃得相當淋漓盡致：夜半茫霧罩四邊，路灯光微微，路灯光微微，偎在灯柱悶無意，靜靜等待伊，靜靜等待伊。然而痴心等待，卻換來情人的爽約，內心的煎熬與無奈，竟只能說給默默無言的路灯聽，然而路灯本是無情物，「夜半路灯照著阮，不知阮心悶」，雖然路灯無法理解失戀者心中的悲悽，但是在沉寂、不知所措的夜，竟也只有路灯相伴，「路灯伴阮失主裁，憂愁

誰人知」。

　　《酒家女》「紅燈青燈照阮面，阮是賣面無賣身，音樂聲煙酒味鼻著直欲烏暗眩，誰人會知阮內心…。」由鄭志峰作詞、許石作曲的【酒家女】，是描述一個發生在台灣光復時期的真實故事，一個單純的女孩，因生計被迫去當酒家女，但仍潔身自愛。不久與一位年輕男子互相愛慕。不料這男子的父親因上酒家，竟也愛上了同一個女孩，三角戀情無人能解，後來這對父子在知情之後相繼自殺。這首歌就是這酒家女唱出的內心戲。歌詞大意是：五顏六色的燈光照在酒家女臉上，她說她只陪酒不賣身，雖然討厭聞煙酒味，但是為了生計也只得忍受，若有人能明瞭她的內心，也就是她的愛人。雖然陪酒但卻不敢喝酒，當客人要她喝酒時，她就偷酒潑到地上去，煙酒味愈聞愈難過，若有人願意救她，她將永遠和他在一起。身為酒家女是因為不得已被養父母所逼迫，圍繞在音樂聲和煙酒味之下，愈發覺得自己命苦，若有人願意幫她脫離這圈子，她將一生作他的妻兒。歌詞唱出酒家女的無奈及悲哀。

第五章　父親的學生

　　父親教學生時，對音樂的要求是非常的嚴格。他不但要求學生要能夠看懂五線譜，同時在發聲練習的時候加入各種不同的發聲技巧，讓你的聲音能夠更自然更有感情。他通常會將學生練唱的情形錄音起來然後再放給學生聽，再仔細去分析學生不對的地方。學生要是平常沒有練習，無法達到他的要求的時候，他會非常嚴厲的叱喝！學生通常沒有達到他的要求是不能唱他的歌！他教學生的地方，隨著時代有所不同(延平北路和涼州街口，延平北路二、三段)，但是都在大稻埕(台北橋)附近蘊育培養台灣新一代的藝術人才。他知名的學生很多，比較知名的學生有黃敏、鍾瑛、顏華、莉莉、劉福助、林秀珠、長青、楊麗花。

父親教學生的地方之一 延平北路和涼州街口

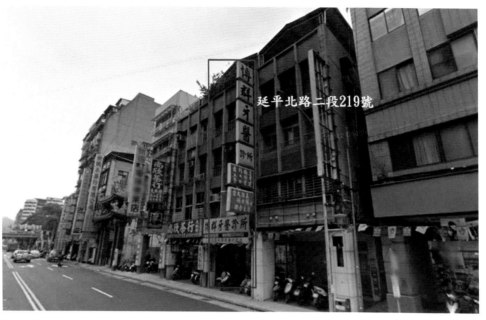

延平北路二段219號

父親教學生的地方之一延平北路二段 219 號

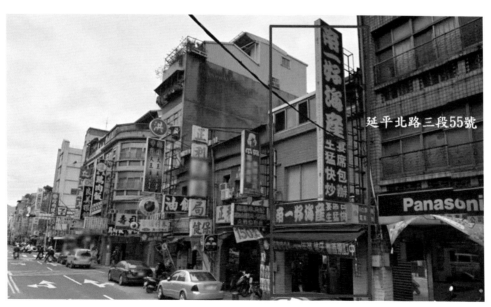

延平北路三段55號

父親教學生的地方之一延平北路三段 55 號

黃敏（本名黃東焜）生於台南市，幼時隨其家人搬至台南州新豐郡關廟庄（今台南市關廟區）並就讀關廟國民學校（今臺南市關廟區關廟國民小學），關廟國民學校畢業後直升高等科。1947 年，黃東焜隨作曲家許石學習樂理及聲樂。父親教過很多的學生，許多的學生因為年代很久，人都變了樣子所以都認不出來。有一天，黃敏先生在路上巧遇了父親，連忙上前直呼「老師、老師」，他們是如此相認的，真是有緣分！

　　鍾瑛（本名鍾秀卿），代表歌曲為【安平追想曲】，早年與父親學習演唱技巧，她可能是我知道的最早跟父親學音樂的學生之一，在我 1995 年結婚的時候，鍾瑛阿姨還有林秀珠大姐都曾經來參加我的婚禮，那時候她們唱歌唱的好高興。二姐曾經回憶說，鍾瑛阿姨來學唱歌的時候，剛好碰上我母親生完姐姐，正在坐月子，所以我的祖母跟曾祖母曾經邀她來一起來吃麻油雞。父親去世之後，她也一直跟母親保持聯繫，是一位很念舊的人。

　　顏華，1938 年出生於台北縣瑞芳鎮，畢業於嘉義女中，顏華高中時參加聲樂班訓練，並與父親學習演唱技巧，並於正聲電台演唱。後於中華與民聲電台擔任電台廣播員與主持「顏華時間」台語流行歌節目，1976 年開始參加台語電影「十八姑娘一朵花」、「速度的愛情」等演出與主題曲演唱，紅極一時。二姐曾經回憶說，顏華那時候跟著阿爸後面，拿著公事包，好像是他的秘書。父親在公開演唱會或音樂會的場合都是穿著一身的白色西裝，而後來顏華也喜歡穿白色的旗袍上節目唱歌，我們都覺得他是受到我

照片右一是母親，右二是鍾瑛

父親教的學生之一：顏華

父親的影響。

　　豔紅，也是父親的學生，可能是跟鍾瑛、顏華是同時期的。聽我母親說豔紅現在應該是住在澳門，她以前常常也邀請母親到澳門去找她玩。可惜現在都聯絡不上了。

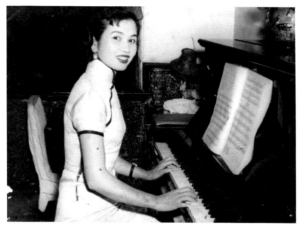

父親教的學生之一：豔紅　　　　　父親教的學生之一：豔紅

　　劉福助 (本名劉睿騰)，出身於清苦的家庭，自小對歌唱有著濃厚的興趣，經常與姊姊們一起去觀賞歌仔戲，他 17 歲時便和父親學音樂，成為父親的學生。民國 48 年 (1959 年) 隨父親全省民謠巡迴演唱，並出版第一張唱片「丟丟咚」，之後入伍服役在馬祖中興藝工隊擔任歌舞演員，退伍後考取中國廣播公司基本歌星，後加入台視公司，在「群星會」等綜藝節目中演出，以台語歌曲【安童哥買菜】走紅歌壇，成為著名的民謠歌手。

父親教的學生之一：劉福助

林秀珠，以丁玲為藝名的林秀珠十七歲時跟隨許石老師學習歌唱，隨著父親所組的「環島播民謠」全臺巡迴數個月，以劇和演唱民歌為主的表演方式深受各地民眾的喜愛，所到之處經常滿座，流轉於各城市之間的旅途艱辛也隨之化解。一九六三年在正聲廣播電台、中國廣播公司擔任現場演唱工作，並在剛開播的台視演出。一九六六年因演唱【三聲無奈】而走紅歌壇。

　　長青，也是我父親的學生，他在 1979 年父親的三十週年作品發表會自己跑來跟父親說：「老師，我也是你的學生。」在那一場演唱會，他也唱了一兩首歌。

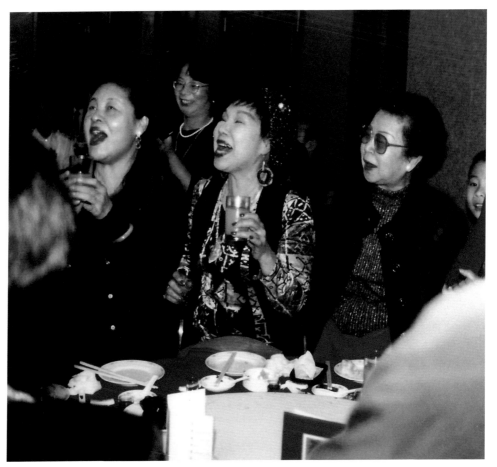

照片左一是林秀珠，中間是鍾瑛，右邊是愛愛

第六章　台灣若比娜子姐妹與許氏中國民謠合唱團

第一節　「香蕉姑娘」與「台灣若比娜子姐妹」

　　大姐許碧桂、二姐許碧芸兩人是雙胞胎，她們從小就接受父親的音樂訓練，有時候會幫忙灌製童謠的唱片。她們在唸台北市靜修女中的時候，母親原本希望她們能夠唸護士，但是父親卻希望她們能夠出來唱歌，父母親還曾經為了這件事情起了小的爭執。最後大概是在1966～67年（十五、十六歲時候），父親決定訓練她們兩個成為正式的歌星，而且取「香蕉姑娘」為藝名，父母親會取名「香蕉姑娘」可能是因為香蕉是台灣的名產，而且父親非常喜歡吃香蕉。（父親年輕的時候在學校教書，學生都稱他為「香蕉先生，Mr. Banana」，因為他的公事包裡無時不刻都帶著香蕉）。

　　香蕉姑娘通常在歌廳和夜總會以及父親的音樂會裡面表演，但是她們表演的時間不是很久，就被從日本來的魏先生（父親的好朋友）建議改為台灣若比娜子（Taiwan Peanuts），這一對台灣若比娜子在父親的悉心教導下，歌唱和舞蹈方面都有精湛的演出和良好的造詣，受全省各地夜總會（台南、高雄、台中和台北）

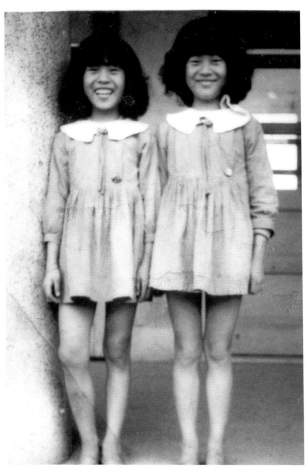

大姐許碧桂、二姐許碧芸小學的照片

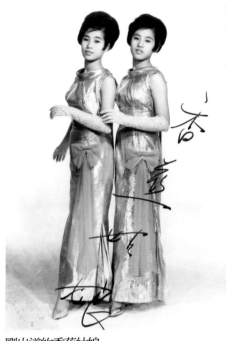

剛出道的香蕉姑娘

香蕉姑娘宣傳照

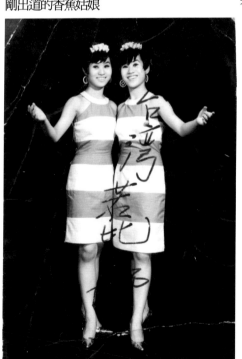

台灣若比娜子-1

台灣若比娜子-2

台灣若比娜子 -3

之競爭聘請，同時她們的演唱備受各界人士的好評很賞識。那時候，她們偶爾也會上電視台演唱，也會拍一些電視廣告。

　　台灣若比娜子差一點成為八點檔的大明星，當初電視台八點檔的製作群想要拍攝一部電視劇叫做「姐妹花」，故事是描述一對雙胞胎在不同的境遇裡面生活。戲劇組的製作單位曾經到家裡面跟父親談了好多次，但是父親就是堅決拒絕，父親覺得演員的生活遠比歌星來的複雜，他不想她們在那樣的環境裡面被帶壞，後來電視的製作組找了尤雅和李雅芳來演一部連續劇。

　　台灣若比娜子曾經在 1968 年 6 月出版了一張專輯唱片，其中的曲目有：【爸爸愛媽媽】，【勿忘舊情】，【情人的黃襯衫】，【男人的眼淚】，【心戀】，【小木馬】，【貝比多】，【虛偽的愛情】，【蔓莉】，【什麼叫戀愛】，【望春風】，【啊咿噢】。在這張唱片中的歌曲都是父親親自編曲和指揮者，因為父親這一輩子大部分都在編台灣民謠或者他自己的作品，很少有其他流行歌曲的編排。為了大姐和二姐，這一張唱片應該是很特殊的。

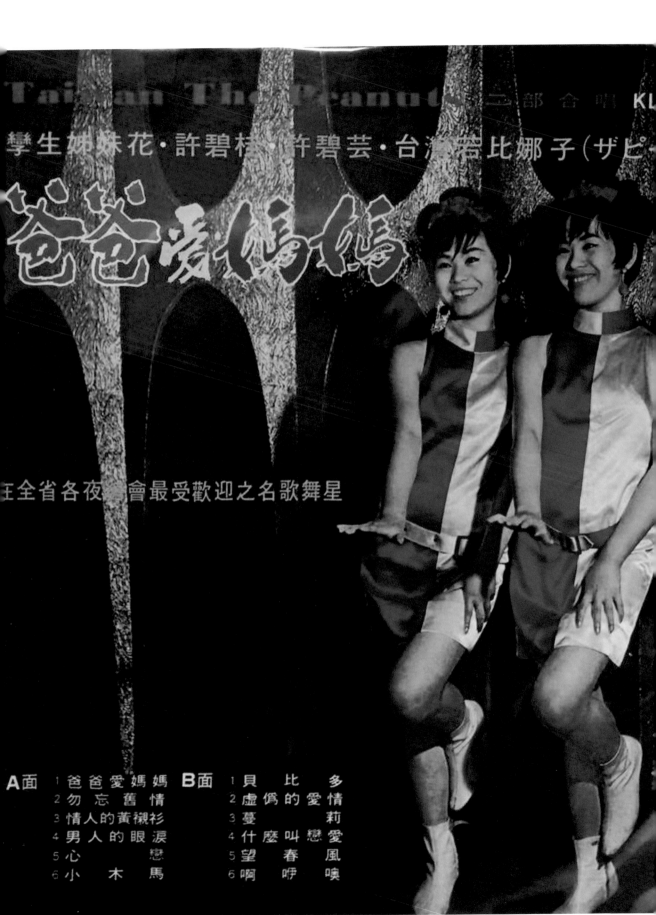

父親在日本唸書的時候認識了很多名人朋友，他在 1968 年邀請了當時日本最紅的歌星池真理子，來台灣各大夜總會巡迴公演，同時在台北的國泰戲院用日文演唱【安平追想曲】，還有跟父親一起合唱台語、日語的【南都之夜】都造成的轟動。台灣若比娜子跟池真理子的互動關係非常良好。(池真理子是「戰前出道戰後大賣」的明星，她也是日本哥倫比亞公司專屬的歌星，曾經連續六年被選為日本 NHK 紅白歌合唱出場的光榮紀錄。)

池真理子跟台灣若比娜子在機場

池真理子跟台灣若比娜子

101

第二節　　許氏中國民謠合唱團

　　父親對於演出時候的音樂性要求非常的高，在台灣若比娜子登台演出的那幾年時間裡，由於父親的音樂要求與理念沒有辦法和樂師合作，常常鬧得很不愉快。為了要有更豐富的音樂創作空間，在 1969 年以台灣若比娜子為班底再加上兩位女兒而成立了四人組的中國民謠合唱團。大姐許碧桂負責打鼓，二姐許碧芸彈月琴（很類似西洋樂隊裡面的吉他手），三姐許碧珠是彈琵琶（是改良式的琵琶，很類似現在西洋樂團裡面的 Bass 手），四姐許碧娜，她比較多才多藝，她總共負責了多項樂器，包括嗩吶（古吹），橫笛，二胡，薩克斯管。這幾樣樂器都是經過父親特別加工的，所以不但有中國的味道，能唱出中國特有的韻味，而且又有西洋樂隊的長處。所以音樂流動性和張力的表現很豐富，真是靜如處子動如狡兔，廣受一般觀眾的歡迎。這樣父親在音樂編曲上就可以自由發揮，更可以展現他音樂上面的才華。早期的許氏中國民謠合唱團 (只有四個成員)。

　　有一次在南部演出完畢回旅館的時候，大姐不小心頭去撞到鐵門，血流如注縫了幾針，連夜趕回台北休息。因為有檔期的壓力，所以由五姐許雅芳臨時下南部代替大姐。而大姐在台北休息的這段時間，都是由五姐來完成她的角色，之後五姐也慢慢地喜歡演藝的工作，並正式加入了許氏中國民謠合唱團，從此也開始了她們傳奇的表演生涯！

　　在五姐正式加入許氏中國民謠合唱團之後，父親將所有的樂器做了局部的整編。大姐、二姐這對雙胞胎負責月琴的第一、二部，在所有的編曲上，月琴兩部飽滿的和聲一直都是曲目中不可缺少的，有時候還會配上大姐二姐的和聲，讓整個曲目跟有變化性。新加入的五姐就負責打中國鼓。而在人聲上面，三姐許碧珠和五姐許雅芳是主唱，大姐、二姐聲音有特色帶有磁性，通常合唱會比較多。父親在編曲中力求變化，中間會換多種的樂器，音樂線條流暢，節奏快慢豐富。

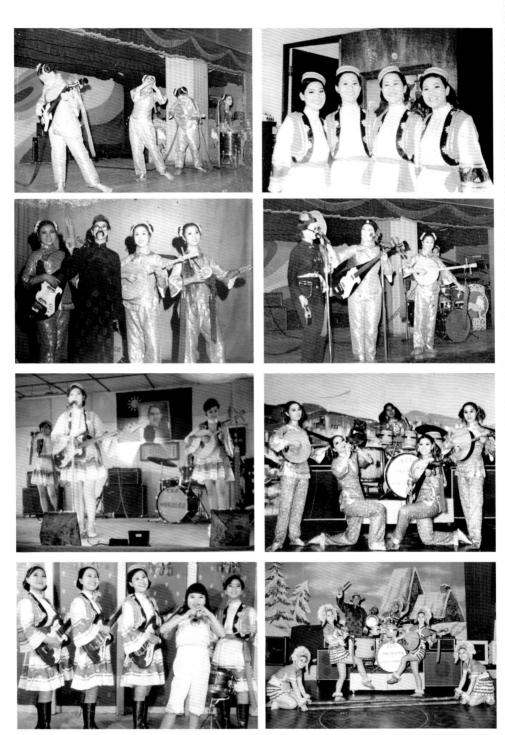

許氏中國民謠合唱團

在曲目安排上面，一定有的是台灣鄉土民謠組曲，通常會以【白牡丹】，【牛犁歌】，【雨夜花】，【卜卦調】等為開場，同時會加入早期的流行歌曲，如：【夜來香】，【何日君再來】，【蘇州夜曲】，當然還有他自己的成名曲，如：【安平追想曲】，【鑼聲若響】，【夜半路灯】，【南都之夜】，【回來安平港】等等。到日本演出時，通常還會演奏日本當地的民謠，還有當時的流行演歌。不只是這樣，他們還會演奏西洋歌曲，如：【美國進行曲】等等。

中國民謠合唱團剛成立的時候是經過父親非常嚴格的訓練，同時常常拉著他們到全省各地去巡迴演唱，演唱的地點都是在電影院裡，電影院的中場時間他們都會很快的上場，表演給看電影的人看，這樣可以訓練他們的膽識，而且可以學一些臨場的經驗。父親會一直跟在旁邊，教授他們。這樣子的訓練持續有好幾年，直到 1973 年，父親親手寫了許氏中國民謠合唱團的企劃案，寄給全日本的藝能公司，準備進軍日本。記得那一年，有好幾家日本公司來台灣面試我們，最後由日本東京的野英藝能公司簽到合約。1973 年 8 月許氏中國民謠合唱團第一次應聘到日本演出，我們全家非常高興到台北松山機場歡送父親和姐姐他們新的生涯。從此就開始了他們十三年的海外巡迴演唱了。父親去世了以後，他們還繼續在海內外演唱了五年。

我必須要談一談大姐跟二姐的月琴，以前看他們在練習的時候很可憐，因為月琴只有兩根弦，所以一旦碰到節奏稍微快的音樂或者是音階變化比較多的曲子，他們的左手都忙不過來，有好幾次大姐、二姐練到都翻臉了，說不要再練了，當然都被父親修理了，乖乖地回來再練。這樣子長期下來不管他們碰到再難的曲子都是游刃有餘。

父親真是一個手巧的人，這些中國的樂器都是經過父親自己改造的，又增加了麥克風讓聲音能夠變得大一點，而裝運樂器的木頭箱子都是他自己釘的，以前那時候還沒有電鋸我都看他用手去一個個慢慢的鋸。在表演的服裝上面，姐姐們都是自己設計而且是自己製作的，那些身上的一些亮亮的晶片，都是自己繡上去的，沒有找人或是給人代工。

去日本的第一年是最辛苦的，營業藝人公司給了他們最嚴格的訓練包括台風，走台步，如何應對進退，把他們當作大明星來訓練。有一次許氏中國民謠合唱團接受了日本電視台有名綜藝主持人黑柳徹子的節目，當天他們演出了【高山青】，跳台灣山地竹竿舞，在節目快要結束的時候，有位當時的大明星打電話來問候父親，可能是父親早年的時候在日本歌謠學院的同學，那位大明星還跟父親談了五、六分鐘，我們後來才知道父親在日本真正認識很多的名人。

許氏中國民謠合唱團的成立、開花、結果，是父親音樂事業的另一個高峰，它可以讓父親盡情的發揮他的音樂編曲才華，又可以到處推廣音樂給一般的民眾，同時可以減少一些不必要的開銷，這是我們家真正有積蓄的開始，沒有了經濟的壓力，父親的臉上出現展開了笑容。

許氏中國民謠合唱團 - 日本演出

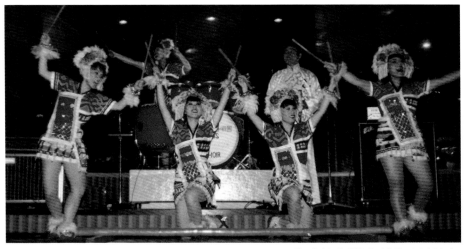

許氏中國民謠合唱團 - 日本演出

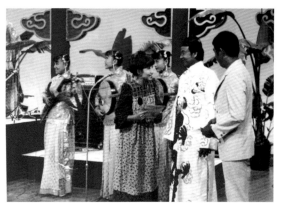

許氏中國民謠合唱團 - 日本電視台綜藝主持人黑柳徹子的節目

許氏中國民謠合唱團的年代大誌	
1973.8.21-1974.2.16	野英藝能
1975.8.3-1976.2.3	宮城縣鳴子溫泉觀光會館
1976.2.10-1976.8.10	新加坡、馬來西亞
1976.9.4-1977.3.1	宮城縣鳴子溫泉觀光會館
1978.4.17-1978.10.12	西新宿藝能
1979.3.7-1979.5.6	愛知縣
1980.9.10	父親去世
1981.8.19-1981.12.16	群馬伊香保
1983.2.5-1983.6.5	群馬伊香保
1984.5.9-1984.10.26	山口大谷湯
1985.12.18-1986.4.2	宮城秋保

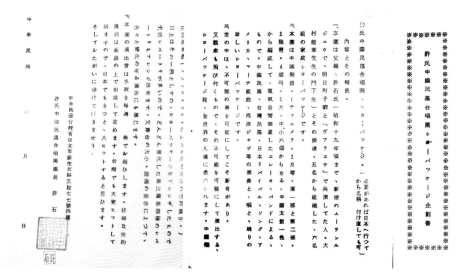

106

第三節　父親親手寫了許氏中國民謠合唱團的企劃案

許氏中國民謠合唱團套裝表演（如有必要可於赴日後更改名稱）內容及其特色：

一、本團是由父親許石（至昭和 19 年左右為止，於新宿ムーランルジュウ與明日町子小姐共同演出「ヴァラエテ」。為大村能章先生之學生。）與其五位女兒，共六名成員所組成的家族樂團之套裝表演。

二、本團為使用中國樂器，包括 1. 嗩吶、2. 月琴 (第一部與第二部)、3.琵琶、4.胡琴、5.中國大鼓大、中、小共六個一組，所編制而成，並加上電子音響裝置的電音樂團。表演曲目包括中國民謠、台灣民謠、日本懷念歌曲、美國進行曲組曲、西洋爵士樂曲等，除演奏外還加上演唱及舞蹈，可說是非常稀有的套裝表演。

三、化不可能為可能才可謂新奇。能夠讓觀眾都為之躍動，化腐朽為神奇的表演，才能受到全世界人們的歡迎。中國樂器的音階不完整是眾所皆知之事，但能將其改良、美化、並擴大其音域，進而用以熱情地演出世界各國的歌曲，這就是本團最大的特色，也是世上獨一無二既稀有又新奇的套裝表演。

四、表演總曲目如下：

1.日本懷念老歌部分

（1）月下胡弓琴 (以胡琴、嗩吶與月琴共同演奏)、（2）酒は涙か溜息か、無情の夢、流転組曲、（3）影を慕いて、船頭小唄、誰か故鄉想を想わざる組曲、（4）男の純情、裏町人生、波止場気質、上海の街角組曲、（5）湯の町エレージ、星の流れに悲しき口笛、なつかしの歌声組曲、（6）旅笠道中、妻恋道中、おしどり道中組曲（以上組曲以月琴為主樂器演奏並演唱）（7）蘇州夜曲、（8）レモンの様な月夜、（9）博多夜曲、（10）夜來香。另可因應需求編排目前日本時下流行歌曲演出。

2.台灣民謠部分

（1）雨夜花、（2）三聲無奈、（3）台灣小調、（4）白牡丹、（5）思想起、（6）採茶歌、（7）牛犁歌、（8）卜卦歌、（9）醉彌勒、（10）

丟丟咚、（11）安平追想曲、（12）月夜愁、（13）夜半路灯、（14）噫！鑼聲若響。

3. 台灣原住民歌曲部分

（1）杵歌、（2）高山青、（3）我還是永遠的愛著你、（4）烏來追情曲、（5）山地好、（6）山地春歌、（7）月桃花。

4. 中國民謠部分

（1）太湖船、（2）補缸、（3）訪英台、（4）一根扁擔、（5）杭州姑娘、（6）康定情歌、（7）月圓花好、（8）王昭君、（9）待嫁女兒心、（10）往事只能回味、（11）探親家、（12）鳳陽花鼓、（13）小拜年、（14）恭喜恭喜、（15）虹彩妹妹、（16）梨山癡情花、（17）長白山上、（18）小河淌水。

5. 西洋歌曲部分

（1）美國進行曲組曲、（2）I LOVE YOU、（3）500-MILES、（4）TENNESSEE-WALTZ、（5）CBLADI。

6. 綜藝部份（歌曲與舞蹈的套裝表演）

（1）原住民竹竿舞（山地春歌）、（2）山地姑娘之舞（山地仔）、（3）台灣採茶舞（思想起）、（4）中國古典舞蹈（王昭君）、（5）原住民情歌與舞蹈（山地追情曲）。

五、二十五到三十分鐘的套裝組曲表演

1. 丟丟咚 (台灣民謠演奏曲)

2. 太湖船 (中國民謠 , 由雙胞胎姊妹演出二重唱)

3. 美國進行曲組曲 (嗩吶獨奏曲)

4. 團員及樂器的介紹

5. 由 " 酒は涙か溜息か " 到 " 流転 " 之組曲 (月琴為主伴奏之演唱曲)

6. 安平追想曲 (目前台灣正在流行的台灣民謠) 由許石演唱 在此同時進行樂團交替及團員換裝。

7. 山地春歌 (利用燈光效果展現黑暗與光亮 原住民竹竿舞加上演唱 由許石與五個女兒共同演出的歌舞劇)

六、四十到四十五分鐘的套裝組曲表演

1. 台灣民謠名曲集 (白牡丹等)(演奏曲)

2. 杭州姑娘 (中國民謠 , 由雙胞胎姊妹演出二重唱)

3. 雨夜花 (台灣民謠的多部重唱)

4. 美國進行曲組曲 (嗩吶獨奏曲)

5. 由"湯の町エレージ"到"なつかしの歌声" 之組曲 (月琴為主伴奏之演唱曲)

6. 訪英台 (中國民謠之黃梅調)

7. 團員及樂器的介紹

8. 台灣小調 (台灣民謠演奏曲)

9. 安平追想曲 (目前台灣正在流行的台灣民謠) 由許石演唱，在此同時進行樂團交替及團員換裝。

10. 港シャンソン (日本懷念老歌，以前許石常在ムーランルジュウ演唱之歌曲)

11. 山地好 (由身著原住民服裝的女兒們與許石共同演出的歌舞表演)

12. 山地春歌 (利用燈光效果展現黑暗與光亮，原住民姑娘的竹竿舞演出)

　　以上為套裝表演設計的舉例內容，由於總曲目不但非常多且有許多變化，可再設計出第三及第四種套裝表演內容。亦可因應舞台大小及設備的需求另外設計各種不同變化的演出。

　　七、本團演費為淨稅每週 ＿＿＿。詳細契約內容於面談協議後決定。由於本團在台灣大受歡迎，相信在日本一定也會受到觀眾的喜愛。希望貴我雙方都能藉此有豐富的收穫。

　　中華民國台灣省台北市新生北路三段七七號四樓
　　許氏中國民謠合唱團團長　　許石

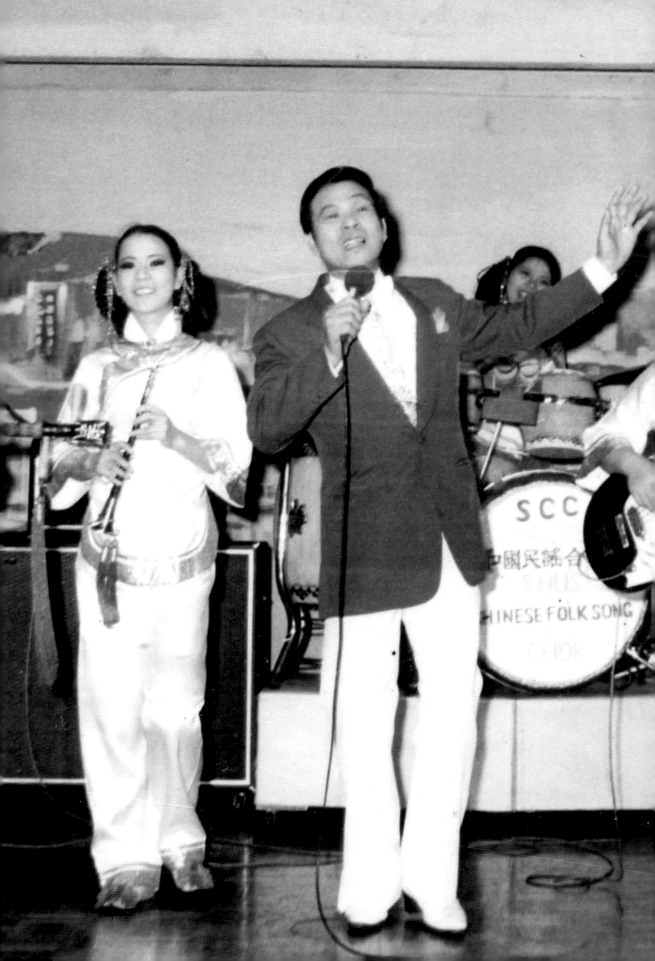

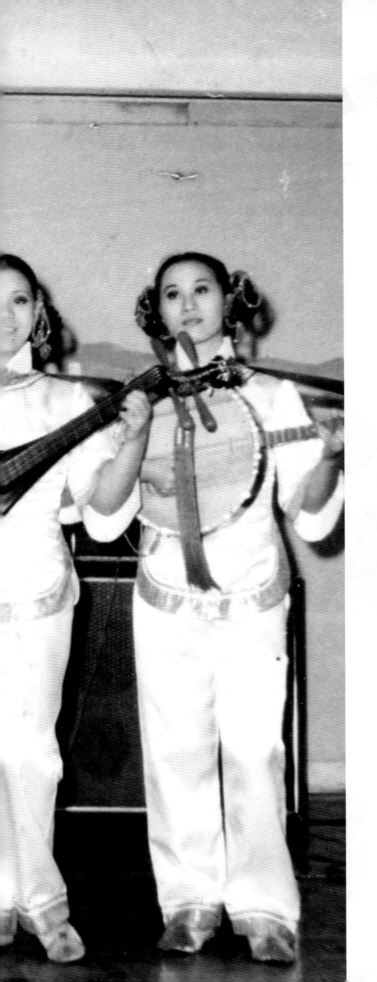

第二篇　許石的音樂追想曲

在本書第一篇中，大部分都是以家屬的立場來介紹父親的出身，家庭背景，家庭生活，他的創作曲，和他所採集的鄉土民謠以及他為了推廣音樂所舉辦的音樂會和巡迴演唱。因為他的資料相片很多，即使我們很仔細的去篩選，希望不要有遺珠之憾，但是如果讀者有另一些珍貴的收藏，想要跟大家分享的，我們也非常的歡迎，希望大家來共同探討許石先生的音樂人生。

　　在這一篇中我們邀請了一些專家，老前輩，學者，收藏家，以及歌手，等等，來提供他們的意見，分享他們的收藏，使我們能夠享受一些古早味的文藝音樂，希望藉此讓我們有機會浸淫在當時台灣鄉土民謠歌謠的音樂中。現在就讓我們來一起欣賞。

第一章　從電視廣播節目談許石先生

◎飛虎 (本名：曾慶榮先生　資深廣播主持人)[10]

個人從 1961 年踏入廣播，至今未離開，已超過半世紀，在早期的「民聲電台」（後來改為台灣廣播公司台北電台），跟隨北部知名的廣播人---陳星光先生，於其門下主持「星光之聲」、「星光俱樂部」、「星光之夜」、「星光樂園」、「星光假期」等，每天早、中、晚階段及星期假日全天性的星光系列節目，當時製作人陳星光、主持人飛龍、飛虎，所以從那時候接觸台語歌曲，及至近十幾年來主持了「台灣拉吉歐」節目，建立自己的風格，並於 2009 年 9 月 18 日起，將部份廣播節目歌曲 po 上電腦 You Tube 網站。

個人從事這項原本純屬興趣的小事，未料成為許多研究台灣歌謠或純是喜歡台灣歌謠者的在意，紛紛留言網站，點播喜好卻還未製作上網的歌曲，我也樂意製作與大家共分享。

自己學問不高，平常又懶得看書，唯獨對於台灣歌謠的書籍及相關的報章雜誌則例外會注意閱讀，許多對台灣歌謠很有研究的知名作家及研究報告論文，個人拜讀後，獲得不少增益，但不否認，也發現有小部份資料因未考證，形成後來沿用者也跟著錯誤的情形。

有關台灣歌謠的著書，學者型的作家，雖然寫得非常豐富有內涵，但因為詞句文言，一般閱聽者感覺複雜深奧，最可惜的是只圍於文章，缺乏有聲資料的介紹；而相關論文報告，也因作者年輕之故，既未接觸過台語歌謠風光的時代背景，訪問到的人物，某些受訪者對自己陳年往事難免模糊，以致資料失去準確性，未查求證則易以訛傳訛。

我對許石先生不是很熟，因為相對於洪一峰、文夏、吳晉淮、紀露霞、顏華、鄭日清、鍾瑛、劉福助、文光…等，這些訪問過的國寶級資深台語、客語歌壇的大哥、大姊們，由於當年未及訪問許石先生，

10 飛虎：曾任台灣廣播公司台北電台節目組長
　　台灣廣播公司節目主任
　　現任電視文棋先生製作主持節目「古早味ㄟ台灣歌」編輯

是項缺憾，因此對其不是很了解。所幸顏華大姊、鍾瑛大姊、小劉哥(劉福助)都是許石先生的門下，只能從幾位訪談中略知一些。

個人小時候，約當小學二年級略懂事開始，經常在大街小巷聽到一般人家收音機裡放送出來的台語歌曲，印象深刻的有：「思念故鄉」、「四季三輪車歌」、「黃昏嶺」、「南都之夜」…等歌，當時也不知道是誰演唱？更不用說是何人作詞、作曲，耳濡目染下，漸漸對台灣歌謠產生興趣，及至家裡兄長結婚，嫂子的嫁粧有一台收音機，才開始有機會接觸廣播，從此，由廣播中聽一些廣播劇、名主持人播放的流行歌曲，得到娛樂享受，因此很仰慕廣播劇團員例如：王明山先生、陳一明先生、黃志清先生、吳非宋先生…等；節目主持人則有李其灶先生、宋我人先生、陳星光先生、陳麗秋小姐…等。

前面提到懂事時就聽過「南都之夜」，當成為節目主持人時，對這首歌印象特別親切，從唱片資料上才知道作詞者是鄭志峰先生、作曲者正是許石先生，主唱人是「許石本人與廖美惠」合唱。這首歌詞的創作是男女對唱，但是後來許多演唱者多單獨演唱，將歌詞簡化單是男或女唱的歌詞，失去原意及風味。

個人對音樂外行，因此看到專門以「南都之夜」這首歌作研究的學者，提到此曲是編自日本「蘋果之歌」，並且將兩首曲調比對，是有些音節稍類似，但所有歌曲不就是簡譜的「Do」、「Re」、「Mi」、「Fa」、「Sol」、「La」、「Si」等的七個音嗎？為什麼許石先生在世時沒有提出向他本人質疑？卻是其身後來評論？我所了解台語歌曲另有一首由吳晉淮及林英美合唱的「青春謠」，才完全

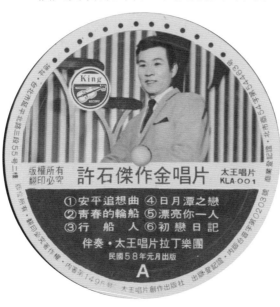

是翻自「蘋果之歌」的曲子，也從「社團法人台灣音樂著作權人聯合總會」查出「南都之夜」著作所有權的登記：作曲是許石先生，現由其家屬繼承，作詞者是鄭志峰，所以這大概不用存疑。

記得剛開始主持「台灣拉吉歐」節目現場之初，接到過居住於台北市羅斯福路五段有位楊大嫂打電話點播歌曲，由於她不記得歌名，只清唱了一句「我愛我的妹妹啊…」，我即回應了解，並在播放次一首歌時，立刻播放許石、廖美惠對唱的版本，聽完之後楊大嫂再扣應進來致謝，並說正是這首，已期待很久沒有聽過了，因為到處點播，幾乎沒有主持人不知道這首歌。

台語「南都之夜」歌曲風行之後，1959年香港有一部電影《空中小姐》，導演是易文先生，由能歌善舞的葛蘭小姐領銜主演，當年在台北、曼谷、新加坡等地取景，記錄了東南亞的美麗風景，女主角葛蘭更被安排連場歌舞，唱出多首名曲，其中在台北演唱的《台灣小調》，就是改編自許石作曲的《南都之夜》，網站上還有一個版本竟然將作曲寫成姚敏，如果不知情的話，將又是一項錯誤。現在卡拉OK伴唱機若要點播台語歌「南都之夜」，都找不到，必須在台語歌曲點歌簿裡找「台灣小調」歌名，據推斷可能是伴唱機公司對於台灣歌謠不了解，誤將華語、台語歌名都混為是「台灣小調」，而且二首曲的伴唱演奏是一樣的，有年輕的研究學者也同樣混淆不清台語歌曲的正確歌名，個人因接觸廣播行業較了解，希望對喜好台灣歌謠者有所助益。

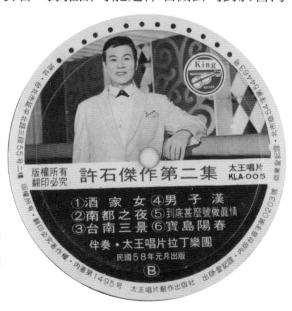

除了「南都之夜」之外，許石還有許多作品及唱曲，如演唱陳達儒作詞、姚讚福作曲的「悲戀的酒杯」、

周添旺作詞、許石作曲 / 演唱的「夜半路灯」，這兩首對我影響深遠。由於早期節目主持人播放歌曲時，很少介紹詞、曲創作者，只介紹演唱人，而個人對許石的歌聲特有一份喜愛，尤其悲戀的酒杯，那種深受感情創傷的嘆息，「啊～啊～」如看一齣戲，演員表現無奈的動作，加上小提琴主奏，像刈人心腸，切入內心深處，頗受感動，所以儘管後來謝雷翻唱為華語版「苦酒滿杯」，並創下空前的銷售紀錄，文夏、郭金發、葉啟田、鳳飛飛、江蕙、黃乙玲、方瑞娥、西卿…等不下十位的大牌歌手，幾乎都灌唱過，但仍以許石所唱的最具感情，真正唱出悲戀者的心聲。為此我在 2013 年，將之製作於「台灣拉吉歐」網站上。至於「夜半路灯」雖然余天、良山、一帆…等也有多位歌手演唱，但由許石唱出來，還是與眾不同，特有許石的風格。前不久文棋先生製作主持的電視節目「古早味ㄟ台灣歌」為介紹「那卡西」節目，不惜花費將攝影場景移師「百花紅」酒家實地拍攝，聘請「那卡西」樂隊及盲人歌手李炳輝等演出，之後餘興被點名演唱，就是這兩首我最愛的歌所解危，所以說「悲戀的酒杯」及「夜半路灯」對我影響深遠。

「台灣拉吉歐」網站上還有網友特別點播許石作曲的「初戀日記」、「回來安平港」、「安平追想曲」等歌，尤其「安平追想曲」有兩位網友閱聽後留言：「Lily Chen 說：離開台灣 20 餘年在歐洲，內心未曾離開過。台灣是小，可是也充滿了偉大的小小人們，唉！怎麼能不深愛這塊地呢。」、另位「maechel200 說：有一次，在荷蘭的河邊，拉手風琴，就想拉這首歌。」從兩位網友留言判斷，應都是居住在歐洲。

目前，個人所參與「古早味ㄟ台灣歌」製作團隊，每週接獲點唱歌曲，其中有關於許石先生創作的歌曲，除了前述歌曲之外，其它還有：「青春的輪船」、「鑼聲若響」、「酒家女」、「漂亮你一人」、「行船人」等，可見許石先生的作品不僅受到學者重視，也是一般民眾所喜歡。

許石先生最堅持的原則是宣揚本土自己創作的歌曲，所以他自己創立的中國唱片公司、及至後來大王唱片公司，除了民謠以外，沒有

五線譜上的許石

外來歌曲，談到民謠，文夏在新著出版的「文夏唱（暢）遊人間物語」第 42 頁，提到許石先生有一回邀文夏一起到恒春採集民間傳唱歌謠，尋訪到「陳達」先生，請他以月琴彈唱「思相起」的旋律，再採譜，因此製作出版了幾張台灣鄉土民謠歌唱及演奏集，這是他的執著，一方面他也演唱自己創作的歌曲，如「安平追想曲」、「酒家女」，從創作、演唱、出版一手包辦，這個優點是品質保證，缺點是以現代的行銷觀點，一個人並非萬能，不可能樣樣精通，勞累的結果，許石先生不但唱片賠錢，也拖垮健康，實在可惜。

另外如「酒家女」這首歌曲，許石自己灌錄唱得雖不錯，但以歌詞內容來說，較適合女歌手演唱，所幸，同樣編曲許石先生另安排了女歌手「愛卿」的演唱版。

喜歡台灣歌謠的人大多傾向於聽原音、原汁、原味、原唱，台灣早期的蟲膠唱片，都屬於這類，由於後來黑膠唱片重新灌錄早年的歌曲，大多是重新編曲，因而失去原味，還好，近年來許多唱片收藏家如林太崴先生、徐登芳先生、陳明章先生等人，大方將所收藏的蟲膠歌曲公諸於世，與大家分享，個人至為欽佩，這才是價值，如果一個收藏家僅是據為私有，斷無法顯現其珍貴，說白了只是一堆垃圾，由幾位收藏家中我雀躍聽到了許石先生原音演唱版的「初戀日記」，對於「龜毛」的我來說，如獲珍寶，也期待更多蟲膠的原音歌曲陸續出土，讓研究者、喜好者共享。

最後要說的是：到台南「安平古堡」遊覽，就想到「安平追想曲」；而「安平追想曲」的流傳讓人永遠追念「許石先生」。

第二章　台灣歌謠先驅：「六多作家」許石的音樂事業

◎ 石計生 (東吳大學社會系教授)[11]

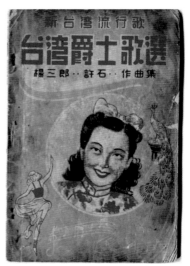

聞名的台灣歌謠作曲家楊三郎，出版一本名為《新台灣流行歌臺灣爵士歌選：楊三郎、許石作曲集》的歌仔本 (參圖 1)，裡面臚列了十二首新作曲目，包括：漂亮你一人、苦戀歌、望你早歸、台南三景和港都夜雨等迄今仍膾炙人口的歌曲。值得注意的是，楊三郎在「編輯經過」中，特別以「介紹許石君之經歷」專文報導：

君自幼小很有興趣音樂，研究心激烈遂決心渡日本入於「東京日本歌謠學院」學聲樂科及作曲科畢業後走拜東京音樂學校作曲理論教授吳泰次郎學習數年進出日本唱片界及新宿劇座轉入東寶電影公司所屬音樂跳舞團。後為光復回鄉專心研究臺灣民謠第一回發表「新臺灣建設歌」即別名「南都之夜」，在台南與舞蹈家蔡瑞月女士共同發表後於臺北「華麗歌舞團」表演後和同心提倡臺灣音樂文化，提高運動於省內各地巡迴表演終數次發表新作曲。

圖 1: 臺灣爵士歌選：楊三郎、許石作曲集 (台灣歌謠收藏家徐登芳先生提供)

[11] 本文摘錄自石計生，〈漂亮你一人：戰後台灣歌謠先驅者許石研究〉的部分章節，並做微調。〈漂亮你一人：戰後台灣歌謠先驅者許石研究〉全文將發表於日本名古屋大學、愛知大學聯合舉辦的"台灣流行歌謠— 與日本、中國的時代交織"國際學術研討會，2015 年 7 月 18 日在名古屋大學舉行。

作為歷史文獻，這段話基本上翔實描繪了許石在日本十年末期到回台的初期音樂生涯，補充了訪談許石家人的不足。許石在「日本歌謠學院」師事日本知名作曲家秋月、大村能章與吉田恭章，畢業後，進出日本。學習上繼續至「東京音樂學校」(今日東京藝術大學的前身)深造，受業於擅長交響樂、管弦樂、室內樂、鋼琴曲、合唱曲和歌劇等創作的作曲理論教授吳泰次郎；工作上則和日本唱片界與東京新宿劇座、東寶電影的音樂跳舞團有關，十分活躍；許石和日本的流行音樂與娛樂表演界有著良好關係，這才能合理解釋，為何到了 1970 年代，當許石率領以女兒們為班底的「台灣若比娜子」（Taiwan the Peanuts; ザピーナッ）」「許氏中國民謠合唱團」赴日演出時，能夠巡迴日本演出，受到著名藝人、主持人黑柳徹子(くろやなぎてつこ)邀請上電視受訪表演，以及 1968 許石邀請日本哥倫比亞唱片專屬歌星池真理子到臺灣公演。

被許石最為鍾愛、才華橫溢的四女許碧娜稱為「六多作家」的許石音樂事業，六個多產包括「作品、發表會、唱片、兒女、音樂採集和學生教導」等面向。許石於 1946 年 2 月回到故鄉台南，時二十八歲。秉承日本歌謠學院時代的師訓，開始「六多」地全面大展身手；許石 1946 年返台後就舉辦環島巡迴演會，積極創作研究臺灣民謠，發表改作創作曲〈新臺灣建設歌〉即〈南都之夜〉(或名〈我愛臺灣〉、〈臺灣小調〉)。而許石於 1953 年舉辦「台灣鄉土民謠演唱會」後，就不斷發表「原生創作歌」，粗估至少上百首歌，登記有案的至少五十首。許石多產的「作品」可見一斑。〈南都之夜〉環島巡迴演出，成為戰後第一首最流行歌曲，此後積極推廣台灣鄉土民謠，舉辦音樂發表會，直到 1980 年過世。

許石創作曲發表會部分有十週年 (1959)、二十週年 (1969) 和三十週年 (1979) 等三場。以 1959 年 1 月 10 日在臺北永樂大戲院發表的「許石作曲十週年紀念音樂會」為例 (圖 2)，參與演出人數眾多，均是一時之選音樂人，包括播送頭李其灶、舞臺監督黃國隆、作詞家許丙丁、周添旺、陳達儒、那卡諾、歌手鍾瑛、顏華 (許石歌唱班學生) 和舞蹈

家王月霞等。許石場次安排以一種古典音樂交響史詩般的結構性，分為五部，歌唱劇、創作曲、舞蹈、台灣歌謠歌唱劇和終曲，氣勢磅礴地以許石的「終歸我勝利」收幕。節目單裡面除了第二部的許石個人新曲發表，如〈高山花鼓〉、〈思情怨〉、〈南風吹著戀愛夢〉和〈嘆秋風〉等十首新歌外，值得注意的是還有以歌唱劇（第一部南都之夜歌唱劇、第四部台灣歌謠的花藍歌唱劇）形式的結合戲劇和音樂的發表。而且，第三部的舞蹈部分也非常引人注目，曲目包括許石作曲的〈夜半路灯〉、〈農村曲〉、〈戀愛道中〉和〈南都三景〉；編舞者是後來組織戰後台灣最著名的民間舞團「藝霞歌舞團」團長王月霞，當時仍以「王月霞舞踊研究所」名義演出。許石這種將舞蹈和台灣歌謠結合的演出，其實並不是第一次。上述楊三郎《新台灣流行歌臺灣爵士歌選》歌仔本「編輯經過」中提及1949年左右，作為戰後台灣第一首流行歌發表和第一個唱片製作的許石，到台南與臺灣戰後第一位舞蹈家，曾遭受白色恐怖迫害的蔡瑞月，於台南「宮古座」演出〈新臺灣建設歌〉歌舞劇深獲好評、繼續臺北「華麗歌舞團」共同發表歌舞表演，才是第一次台灣歌謠和舞蹈的美麗相遇。許石音樂視野之遼闊、多元跨界，可謂戰後第一人。

圖2：1959年「許石作曲十週年紀念音樂會特刊」

　　許石這結合其他藝術形式，歌唱劇、戲劇和舞踊的跨界音樂長篇結構性演出，終於在 1964 年直接以交響曲形式展現。那年雙十國慶，許石在臺北國際學舍發表「台灣鄉土交響曲作品發表演奏會」，由自己的大王唱片實況錄音，其中運用雙簧管、哭調仔、阿美族旋律等結合社會想像，詮釋台灣各民族的生活特質，展現許石的音樂才華。這種交響樂史詩般的結構發展技巧。很顯然和許石在「日本歌謠學院」的大村能章、和「東京音樂學校」深造時，和長於交響樂創作的學院派作曲理論教授吳泰次郎有關。許石的音樂和其他台灣歌謠人物的關鍵差別，或許就在於他能兼具民間流行與學院派的氣質。

　　許石的「唱片」多產，是和自己和學生們的作品都在他創立的唱片公司發表有關。1952 年，許石獨領風騷，創設戰後臺灣最早的唱片公司「中國唱片公司」、1956 年以妻子鄭淑華名義正式申請出版登記，改名為「大王唱片」、1965 年許石自己登記改名為「太王唱片」（參考圖 3，過程還有以「女王唱片」等公司名稱註冊），來推廣台灣歌謠，出版眾多唱片。從日本歸國學會了技術，許石為戰後台灣首先進行壓製唱片的人，慕名而來者眾。卻受到外省人的欺騙，盜取技術與坑掉許多資金，「大王」變成「太王」，許石的唱片公司頻頻改名，也一直搬家。從三重福德街搬到河邊北街，過著相當辛苦的日子。也在那段時間開始轉換為另一種音樂之路，壓唱片後買樂器，開班授課教導唱歌作曲，後來就搬到大稻埕。育有眾多兒女的許石，將其中五個女兒組織起來，繼承衣缽成立台灣歌謠的合唱團。

圖 3：許石「大王唱片」(1956)、「太王唱片」(1965) 出版、營利事業登記證

「唱片」多產，常和「音樂採集」與「學生」多結合在一起。不忘大村能章師訓，許石常以採集台灣民謠、教唱和發表會認真提攜後進，為台灣歌謠埋下持續發光發熱的種子為己任。1946年許石日本學成歸國後，曾在台南市立中學、台中高工和臺北縣樹林中學教過書，學生有醫生、律師、商界人士和後來的眾多歌手等，為數數以百計。如許石1947年曾帶著在台南市立中學教音樂時所校外指導的學生文夏，到恆春採集，紀錄恆春陳達先生演唱思想起等傳統歌謠。根據2000年5月1日中國時報〈文夏補白台灣歌謠史〉的採訪報導：「在文夏的日記中，台語歌謠的若干歷史疑點，也獲得澄清。例如文夏追隨『安平追想曲』作者許石為師，他們四處採集台灣鄉土音樂，包括率先紀錄恆春老藝人陳達的歌聲。」這類事情許石其實做了很多，包括對於台灣原住民和客家歌謠的音樂採集，均展現在他的師生一起發表的「台灣鄉土歌謠演唱會」上。1950年婚後的許石，幾次搬家除了曾短暫住過三重市河邊北街九十號外，主要都住在日治時期「臺灣人

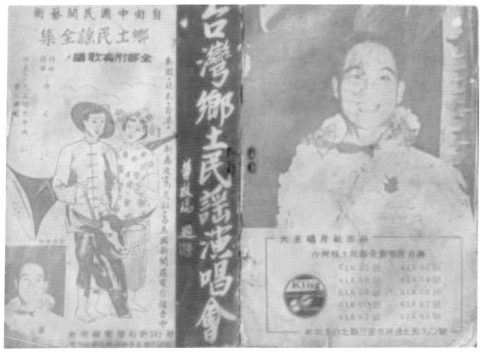

圖4：1953年許石台灣鄉土民謠演唱會出國前公演特刊「台灣鄉土民謠演唱會」

市街」的台灣歌謠發源地大稻埕，延續日治時期陳君玉的「流行小曲」精神。許石教唱位置是今日大同區的延平北路二段 264 號、219 號四樓、三段 55 號二樓一帶，創立唱片行製作唱片，同時開設音樂班。許石承襲日本歌謠學院嚴格的教學精神開班教唱，成名學生有長青、黃敏、顏華、陳芬蘭、劉福助、林秀珠、高義泰、莉莉和歌仔戲名旦楊麗花等，均是戰後台灣歌謠傳承系譜的第二代重要人物，而且繼續傳承台灣歌謠，開花結果。

許石作為戰後台灣歌謠的先驅者、文化導師，除了直接開班授課外，直接通過臺灣鄉土民謠的音樂發表會，提攜學生上臺演唱。所以「六多」中多產的「發表會」，均有學生上臺表演。1953 年由臺北市政府教育局與許石音樂研究所共同舉辦的「台灣鄉土民謠演唱會」(圖 4)，其事後出版的歌集封面 (圖 5) 可看到：標榜的是「自由中國民間藝術，鄉土民謠全集」，提字的人是當時臺北市議長黃啟瑞（後於 1954 年任國民黨副秘書長，1957-1964 擔任臺北市長），內頁有和

圖 5：許石「最新流行歌集」，約 1955

當時陸軍中將毛景彪的合照，充分顯示了許石擁有「中國結」、「民族音樂」的主流意識；深究其演唱會內容的曲目，包括〈挽茶褒歌〉、〈桃花過渡〉、〈草蜢弄雞公〉、〈山地春歌〉、〈思想起〉、〈丟丟咚〉、〈六月茉莉〉、〈漂亮你一人〉、〈桃花泣血記〉、〈白牡丹〉、〈四季紅〉、〈酒家女〉、〈送出帆〉、〈行船人〉、〈空房思君〉、〈春宵小夜曲〉和〈台灣好風光〉等歌曲。而該歌集內頁所附上的報紙新聞「台灣鄉土民謠昨日演出精彩」報導：「本次活動包含了台灣歌謠、中國民謠和台灣民謠三個部分，其中台灣歌謠與台灣民謠均由許石作曲，昨夜演出，均由許石親自出場指揮，同時，許石音樂研究社的女團員顏華、何蘭英、黃淑惠、李梅子、及山地小姐朱艷華等參加演出，深獲好評。」

　　這裡顯然，許石在戰後國民政府文化中國「民族音樂」的主流意識下，仍然力圖將「台灣歌謠」（他自己的「原生創作曲」）、台灣民謠（即台灣鄉土產生的「自然歌謠」）和官方推廣的「中國民謠」並列，讓台灣歌謠融入戰後的民國時代，成為時代之聲，這是音樂家站在台灣土地上，給予自己的流行重責與真摯心聲。所以，戰後台灣歌謠先驅者許石，就是在開風氣之先的鄉土民謠「音樂採集」和近百首的「原生創作曲」，和組織領導「許氏中國民謠合唱團」讓世界看見台灣的跨界跨語「大雜燴混血歌」演出，讓他的的音樂生命成為台灣歌謠史裡不可或缺的一頁。許石開闢了對內強調台灣原生創作與保存、對外廣泛吸納各種音樂來源加以轉化，成就台灣音樂的多元性與世界性的道路。這時，許石的「台灣結」，就把政治現實上必須的「中國結」、留學東京的「日本結」完全吸納，展現出一種巨人般的高度，十分有志氣地聳立在東亞，看著我們的母親台灣，也看著許石最親愛的夫人鄭淑華和八女一男兒女。我們唱著許石的名曲，說謝謝你如此執著的音樂事業、奮不顧身地為台灣歌謠奉獻一生：我們思念自己的故鄉，發掘了道地的臺灣歌，我們臺灣人真的找到了自己！

　　　　　　　　　　　　　（二〇一五、四、十七　臺北士林思齋）

第三章　許石初探　寄安平的民歌絕響

◎徐玟玲(輔仁大學音樂系所主任)[12]

大家所熟知的〈安平追想曲〉(1951)與〈鑼聲若響〉(1955)歌曲創作者許石，是台灣戰後至 1980 年代最重要的歌曲創作者之一，然對他的報導於其 1980 年過世後就不多見。相較於他的好友兼舅舅 ── 楊三郎的為人所知，許石比較像「只聽其歌卻不見其人」。他有另一個極為重要、但卻隱蔽的身分 ── 台灣民歌蒐集者，對於台灣戰後各地民歌的採集與保存，甚至將之融入於流行歌曲中、納入音樂會曲目等，更於約 1952 年創設「中國唱片公司」，後來改稱「大王唱片公司」與「太王唱片公司」，在臺北縣三重市設製壓片廠，出版唱片，對於戰後流行歌曲的發展與台灣各地民歌的發揚，皆有卓越的貢獻。

許石 1919 年 9 月 23 日出生於台南西區，即慈聖路與國華路交界之處，排行第五。雖從小非常喜愛音樂，自學演奏許多傳統樂器，但為家計常幫大哥送貨。16 歲那年，在運送貨物的過程中，因為過度勞累撞上電線杆，許石才下定決心，他不應每天靠勞力工作，使自己疲累不堪而忘卻心中最愛的音樂。1936 年，遂與三哥前往日本，入日本歌謠學院，與秋月、大村能章與吉田恭章學習作曲。在當地的生活相當辛苦，為節省房租，許石還借住在工廠，甚至一度遠至北海道牧場打工，但日本豐富的音樂環境與學校裡的訓練，卻讓他除了日本本身的歌謠外，尚見識到西方的古典音樂與美國正流行的爵士樂。許石日日專心的練習，舉凡編曲、演唱技巧與各式的演奏樂器等，都是他急欲吸收內化為他回台灣發展的動力，更曾在東京紅風車劇座與東寶歌舞團擔任專屬歌手，累積職業歷練。

[12] 徐玟玲博士，音樂學者，德國漢堡大學哲學博士，主修系統音樂學，現為天主教輔仁大學音樂學系專任副教授兼系所主任。學術研究多元，於臺灣議題方面，長期觀察臺灣流行音樂之發展、臺灣音樂教育與社會變遷的關係和臺灣當代作曲家之研究，並發表相關的學術論文，更為《臺灣音樂百科辭書》(2008，遠流出版公司) 之〈流行篇〉主編，並撰寫百餘辭條。《解析臺語流行歌曲：鄉愁、翻轉與逆襲》(2014) 為其最新流行音樂相關著作。

二次戰後 1946 年 2 月，許石回到了台灣，在故鄉台南市立中學任教，除了與文人許丙丁有很好的情誼外，他亦與年輕一輩的文夏經常相約喝咖啡討論創作，甚至還邀文夏一起到恆春採集民歌，並首次將陳達所唱的【思想起】採譜，兩人還共同見證了南台灣有這樣一位傳奇性的吟唱詩人。某日下課後遊覽台南海邊美麗的安平時，聽到有人說起一段淒美的異國之戀，許石深受感動，日後譜寫了他最代表性的歌曲〈安平追想曲〉。

　　大約一年之後，許石就辭去台南的教職到台中高工教書，後又輾轉至台北縣樹林中學擔任教員，心中那股想要創作音樂的念頭不斷的增強，所以再也按奈不住、義無反顧的投入歌曲的寫作，並展開他環島演唱與開音樂會等多采多姿的表演生涯。首先一鳴驚人之作，就是改編自日本歌曲〈リンゴの唄〉(蘋果之歌) 的〈南都之夜〉(1946 年)，他將濃烈的日本曲風改寫成一般聽眾能夠接受的小調，原委請許丙丁填詞，可惜詞意深奧，難以打入一般民眾的心裡，遂又託鄭志峰寫了這個較為通俗的歌詞版本，特別是在民風保守的年代，以「我愛我的妹妹啊」為歌曲開始，果然不同凡響，因著巡迴全台的表演，大大的流行起來，成為 1949 年國民政府遷台後打破省籍界限的名曲。這首旋律又成為 1959 年香港國泰公司拍攝的電影《空中小姐》中，重新填上華語歌詞、歌詠台灣的插曲 ─〈台灣小調〉。

　　之後佳作連連：從傳統哭調出發、佐以虛詞感嘆的〈安平追想曲〉(陳達儒作詞)，許石運用仿西洋波麗露頑固節奏來貫穿整曲，畫龍點睛般的巧妙編曲手法，彷彿訴說著百年前那段令人回味的悲劇戀情；帶有強烈五聲音階羽調式的〈鑼聲若響〉(林天來作詞)，雖受歌仔調的影響，但是欲掙脫五聲音階的企圖非常明顯，再加上附點音符的點綴，更增添離情依依；〈風雨夜曲〉(約 1958 年以前，周添旺作詞)，如同前面兩首歌曲，透露出許石非常喜歡使用具有羽調式傾向的小調為基底，再去做變化，這首帶有變化音與濃厚附點節奏的旋律進行，似乎呼應著歌詞中所描述的愛情，如同飽受風雨的燈火搖曳。

五線譜上的許石

　　在繁忙的創作與演唱之餘，許石有計畫地到台灣各地進行田野採集，所蒐集到的福佬系民歌多數委為許丙丁重新填詞；此外，對於民間戲曲、客家山歌、採茶歌與原住民歌曲他亦是盡心盡力地蒐集，使得各類的台灣民歌不僅被記錄下來，更堅持盡量保有民歌最樸實的面貌，並且灌錄了數張台灣鄉土民謠的唱片，保存了遺留民間的音樂瑰寶。特別是他因某一次的歌舞發表會，邀請烏來的舞蹈老師 Yamasta 先生（來自於復興鄉巫姓泰雅族，漢名為巫澄安）來教大家舞蹈動作，後又因田調的關係，常去烏來採譜，不僅與 Yamasta 有非常好的情誼，且與其所屬的清流園有長期緊密的合作演出，甚至還一起進行全台環島巡演。

　　當時位居台北縣的烏來因地理之便，成為台北近郊最熱門的觀光景點。原住民的歌舞文化當然成為觀光客，特別是日本旅客必定觀賞的亮點。約於 1952 年，烏來泰雅族女孩周麗梅與其畢業於台大森林

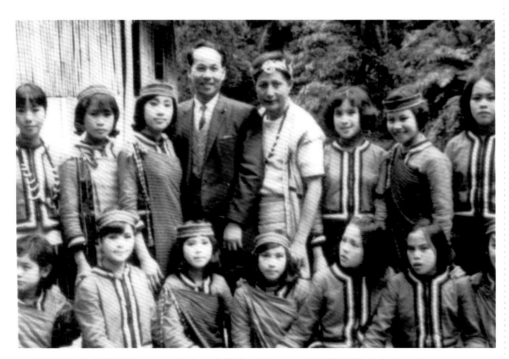

站在許石先生右邊是 Yamasta 先生、左邊左二是 Ing，前排蹲下的少女左一是 Aping，左二是 Yosi、左三是 Labang，左四是 Bakan

系的客家籍夫婿邱志行，為使觀光客來到烏來除了欣賞瀑布外，更有可以觀光的亮點，所以招募原住民女孩，共同創立「清流園山地文化村」，創下台灣原住民部落歌舞經營的首例，使烏來與瀑布之間尚增加可以觀賞原住民表演的清流園。它的運作一直維持到大約1970年代，對於烏來原住民的收入助益許多，也使參與演出的原住民家庭生活提升不少。後來烏來山胞觀光股份有限公司成立，其於烏來瀑布設立大型的歌舞表演場所，清流園就移至瀑布前方，成為山胞公司的跳舞場。

在整個1960年代都可以看到許石在強調台灣鄉土、歌舞的音樂會中與清流園密切合作的報導，原則上舞蹈部分都是Yamasta所編的，而許石則是負責山地歌曲（不限於泰雅族）的匯集和編曲，例如經常將〈月下歌舞〉、〈杵歌〉、〈山地春歌〉、〈山地好〉與〈台灣好〉等代表性的原住民歌曲納入音樂會的演出，甚至在許石所留下來的照片與說明中還可發現，他親自撰寫的說明：歌曲〈山地好〉由身著原住民服裝的女兒們與許石共同演出的歌舞表演，〈山地春歌〉則利用燈光效果展現黑暗與光亮，原住民姑娘的竹竿舞演出。甚至還創作〈烏來追情曲〉，可見他與烏來之間的深厚淵源。

再者，許石亦會將所蒐集到的民歌改編成流行歌曲，成為「民歌概念化的創作」，最代表性的歌曲就是由黃國隆作詞的〈思情怨〉，收錄於許石在1959年1月10日於臺北市永樂大戲院所舉行的「許石作曲十週年音樂會」，附加出版之《許石作曲十週年音樂會特刊》，也就是我們今天熟悉的〈三聲無奈〉（取第三段歌詞的開頭句「三聲無奈哭呆代…」為歌名），充滿了轉音、一字多音的音型，使曲調更增添哀怨的心情曲折，扣人心弦。歌詞更是從傳統的數字汲取巧思，從「一」時、「二」更唱到「三」聲，重拾日治時期以女性哀歌為主體的動人傾訴。這首由恆春民歌〈臺東調〉變化而成的歌曲，與曾任屏東縣滿州國民小學校長曾辛得於呂泉生擔任《新選歌謠》編輯的第8期(1952年8月)中，以〈耕農歌〉之名發表的歌曲有異曲同工之妙，

揭示了一段汲取台灣土地養分的優美旋律，轉化成華語的學校教唱歌曲，與適合社會大眾的流行歌曲之最佳實例。

　　許石在 1964 年 10 月 10 日於臺北國際學舍（今大安森林公園）舉辦音樂會，更是他採集台灣民歌 18 年來的具體成果展現：會中他發表混合中西樂器編制的〈台灣鄉土交響曲〉，並以現場錄音的方式發行唱片。全曲為 d 小調、共分為四樂章，分別以【閩南調】、【客家調】、白字戲與原住民旋律所組成，這樣新鮮的嘗試，在首演時引發不少的報導與評論。第一樂章是由日治時期的流行歌曲〈心酸酸〉與〈雨夜花〉，結合福佬系的【卜卦調】、〈丟丟銅仔〉、〈六月茉莉〉與〈牛犁歌〉等曲調匯集而成，並在一開始時以小提琴的撥弦代表臺灣鄉土的風光，被戰爭破壞的街道逐漸建設起來等，歌詠這個美麗的寶島；第二樂章以雙簧管代表客家人的村莊，而傳統樂器的嗩吶則點出黎明的到來，隨之以山歌的曲調呼應客家人勤奮的上山採茶；第三樂章以

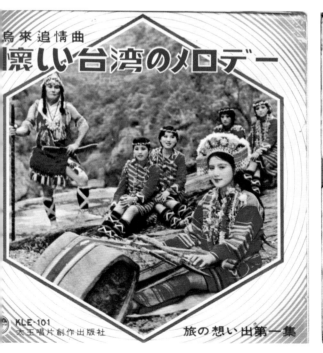

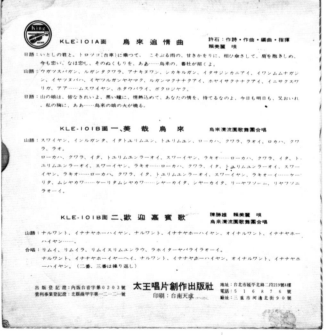

129

哭調仔的旋律描述白字戲仔藝人隨著戲班到處流浪的生活；第四樂章由大家耳熟能詳的阿美族旋律〈I-na-ya〉、〈杵歌〉與〈臺灣好〉等旋律動聽的原住民旋律所彙編而成，描述高山美麗的風光與原住民在月光下的舞蹈，最後結束時特別運用定音鼓打擊的氣勢，以營造臺灣在戰後重建的進步。全曲基本上雖只可以視為將許多不同的民歌旋律彙集，結合西洋交響曲的曲式表現，但是這樣具有實驗性質的新意在當時已是相當令人刮目相看，並可體會到許石「以傳統再創作」的企圖心，甚至在民歌採集的發展史上，更可以被視為戰前開路先鋒張福興、呂泉生，和戰後許常惠、史惟亮於 1965-1968 年間大規模的音樂採集之間的中繼者。沒有許石充滿熱情的田野採集，台灣民歌流傳的過程中勢必將出現斷層；沒有許石不計成本的將民歌納入音樂會演出、並且出版唱片，突顯流行歌曲中特有的民歌風，勢必使得台灣流行歌曲在統治者的偏執中，導致難以力抗 1960 年代盛行的翻唱風潮。

　　一位逝去的台灣流行歌壇之狂熱者，在他所處的那個年代發光發熱，卻在他過世後幾乎不被人提起。重拾這些燦爛的過往，更加緬懷這些口傳演唱到加入新素材、樂譜書寫，最後再以媒傳錄音方式廣傳的流行歌曲，其所呈現出脈絡式的民歌文本之傳承，是台灣特殊時空下的特殊發展，許石的貢獻雖看似被淹沒在歷史洪流中，然回顧過往，卻是留下鮮明的印記。

五線譜上的許石

第四章　經典歌曲〈三聲無奈〉的前世今生：兼談音樂工業中的唱片魔力

◎陳峙維(台灣大學音樂學研究所兼任助理教授)[13]

　　臺語流行歌曲〈三聲無奈〉已傳唱數十載，坊間歌本、影音出版品所記載的詞曲作者通常分別是林金波、黃國隆，筆者所熟識的不少廣電工作者也這麼認為。然而，近年來諸如資深唱片製作人陳和平、學者徐玫玲、臺語歌曲研究者莊永明等，均指出〈三聲無奈〉其實是已故音樂家許石採集恆春民謠之後改編的作品。許石辭世多年後，其子許朝欽整理父親遺物，在一份1959年的音樂會特刊中發現一首〈思情怨〉，該曲的歌詞竟然與今日大家熟悉的〈三聲無奈〉幾乎如出一轍。

　　那麼，若許石才是這首歌曲的編作者，為何各類出版品中註明〈三聲無奈〉的作曲者總是黃國隆？對筆者個人而言，考據這類歌曲原素材、原作者的「公案」，是樂趣、挑戰；然而，以近現代音樂工業研究者的身份來說，爬梳分析史料更是向臺灣音樂前輩表達敬意的一種方式。由於許石與黃國隆皆已辭世，且目前尚無法逐一訪談兩位前輩生前的所有同僚故舊，本文僅就有限訪談與史料來推敲〈三聲無奈〉的「前世今生」，並以近現代音樂工業發展的角度來看這首歌從創作發表到灌錄唱片的意義。

第一節　從〈思情怨〉到〈三聲無奈〉

　　1959年許石在臺北迪化街的永樂大戲院舉行「許石作曲十週年音樂會」，當時為音樂會印行的《許石作曲十週年音樂會特刊》中收錄

[13] 畢業於國立臺灣大學植物學系、會計學研究所，後於英國史特林大學（University of Stirling）取得電影與媒體博士學位，學術專長為近現代音樂工業、流行音樂、世界音樂。現為國立臺灣大學音樂學研究所兼任助理教授，開設之「全球音樂文化」三度獲選校內通識教育之績優計畫，另開設全英語授課之「臺灣音樂導論」、「探索臺灣：人文與社會」、GMBA「文創管理理論與實務」。教學之餘接案創作短片與多媒體配樂，主持廣播節目，並在家掌管廚房餵飽家人。

一曲〈思情怨〉，其旋律、歌詞與今日傳唱的〈三聲無奈〉幾乎一樣。雖然題名不同，但這是目前所見〈三聲無奈〉的最早出處，歌譜上記載著「黃國隆 詞、許石 曲」。

同為音樂工作者，許石生於 1919 年，黃國隆 1933 年。在這場音樂會中，較為年輕的黃國隆也身兼數職，除擔任舞台監督、編導、燈光設計等工作之外，自己獨唱三首歌曲，且還為特刊撰寫了類似今日策展人感言的「開演詞」。音樂會分為四個落段：第一部是許石個人舊作如〈南都之夜〉、〈安平追想曲〉等十二支歌所組成的《南都之夜歌唱劇》，第二部是十首新作發表，第三部是王月霞舞蹈研究所成員襯著許石四首歌曲的舞蹈表演，第四部則是十二首歌曲編成的《臺灣歌謠的花籃歌唱劇》。〈思情怨〉是第二部演出的第二首歌曲。

或許因為當時只是在音樂會上演唱，未灌錄成唱片，這首由許、黃兩人合作的〈思情怨〉並沒有受到太多關注。1966 年 2 月 14 日黃國隆與邱慶彰、蔡德音等人在國立藝術館舉行新歌創作發表會，將此曲更名為〈哭戀〉，由 1962 年拜入許石門下的林秀珠演唱。演出後頗受好評，於是黃國隆便帶著林秀珠與〈哭戀〉的歌譜去拜訪當時已唱紅了〈流浪拳頭師〉、〈流浪賣布兄哥〉等曲的郭大誠，希望郭大誠能進一步指導林秀珠灌唱該曲並發行唱片。郭大誠看完了歌譜表示以「哭戀」為歌名實在不討好，遂以該曲第三節歌詞開頭四個字「三聲無奈」重新命名。

郭大誠灌錄了許多暢銷唱片，但灌唱總沒有酬勞，出唱片只是打知名度，若有盈餘，公司才會致贈「紅包」。然而，郭大誠卻從未收到紅包。1966 年郭大誠遂與廣播節目主持人阿丁合資成立雷達唱片，由郭大誠負責企劃統籌、選歌找歌手等相當於今日唱片公司的 A&R（Artist and Repertoire）幕後工作，希望能有實質收入。郭大誠找來林禮涵編曲，林秀珠以丁玲為藝名灌唱，〈三聲無奈〉收入 1966 年 8 月雷達開業發行的同名首張唱片《雷達唱片第一集》，而且還排在 A 面第一首。儘管雷達的發展並不順利，只發行了三張唱片便結束營業，但卻是這首名曲〈三聲無奈〉的首發公司。

　　由於當時黃國隆交給郭大誠的歌譜上記載著「林金波　詞、黃國隆　曲」，這張首發唱片封套背面所附的歌詞旁也就這麼記載，於是幾年前「黃國隆　詞、許石　曲」的〈思情怨〉不但就此換了標題，連詞曲作者也更動了。有趣的是，幾年後許石自己也開始用〈三聲無奈〉做歌名。目前所見史料中，許石第一次使用歌名〈三聲無奈〉，是在其所經營的太王唱片 1969 年 1 月發行的《許石傑作金唱片》中。該張專輯收錄十二首許石的作品，唱片封底還特別註明許石作曲、編曲、演唱、指揮，而 B 面第三首正是〈三聲無奈〉。

　　當年媒體報導顯示，許石與黃國隆的演出活動在 1960 年代均頗受注目，報上常有關於「鄉土民謠作曲家許石」、「本省青年作曲家黃國隆」的報導，許石領導「大王唱片中西管絃樂團」，黃國隆則指揮「王冠管絃樂團」。但似乎 1959 年永樂戲院兩人合作後，便各自發展。例如，1964 年的 10 月，國慶日許石在臺北國際學舍舉行「臺灣鄉土交響曲發表演奏會」，歡祝五十三年國慶；月底黃國隆參與也在國際學舍舉辦的「中國歌謠演唱會」，慶祝總統華誕。同樣是為了「光輝十月」而演出，兩人卻一前一後，沒有交集。

第二節　〈三聲無奈〉的原始素材

　　〈三聲無奈〉的旋律改編自〈恆春調〉，無論一般歌迷或音樂學者都能輕易聽出。但其實〈恆春調〉的旋律，在許石於永樂戲院舉行音樂會所發的特刊之前，就曾正式記譜發表。1952 年 8 月出版的《新選歌謠》月刊第八期曾刊出一首〈耕農歌〉，這首〈耕農歌〉是屏東縣滿州國民學校校長曾辛得採用當地原住民旋律編修而成。曾辛得的編作原是以臺語演唱，選錄發表於《新選歌謠》時才調整為國語歌詞，按該期月刊所附推薦詞的說明，這首歌的國語歌詞係臺大歷史系教授楊雲萍修訂而成。而筆者目前所能找到的〈耕農歌〉最早錄音記錄，是張清真的演唱，1964 年 11 月合眾唱片發行。

《新選歌謠》是臺灣第一本創作歌謠集，是「臺灣光復」後曾任官派臺北市長、再任《國語日報》董事長的游彌堅所催生，創刊於1952年1月。當年他運用「臺灣省教育會」的資源，高薪聘請呂泉生籌辦這份月刊並任主編，邀請臺大、師大教授將世界民歌名曲填上中文歌詞，並鼓勵各界人士創作新詞曲投稿，一方面配合國民政府推行國語，一方面也試圖創建一個國語歌曲庫。在平面與電子媒體不發達的年代，《新選歌謠》成為本土創作與引介世界名曲的傳播平台，更成為編纂音樂課本的材料庫。傳唱好幾個世代、大眾認為作者不詳的〈造飛機〉、〈三輪車〉、〈只要我長大〉等歌曲，其實都是當年具名發表於此的作品。

　　現今所稱的〈恆春調〉原稱〈平埔調〉，因其原始素材來自漢化程度較高的平埔族原住民；後來也有學者稱〈臺東調〉，因平埔族人祖先從恆春滿州遷移至臺東，也將這個曲調帶到臺東而在「後山」流傳開來。1967年已故音樂家許常惠也曾赴恆春採集民歌，從他所留下來的錄音聽來，〈恆春調〉與民間歌者唱的〈花蓮加禮宛調〉、〈臺東卑南八社番調〉也非常相似。然而，曾辛得編作的〈耕農歌〉還是成了〈恆春調〉唯一標準，1969年郭大誠便是以此填詞成為〈青蚵嫂〉，由歌手麗娜灌唱，三洋唱片公司發行。而後來由不知名者填上「來去臺東花蓮港，路途生疏不識人」的〈臺東調〉，也是以曾辛得的旋律為基底。

　　許石是何時採集到〈恆春調〉，他所遇見的歌者如何稱呼這個曲調，他是否曾見過這份當年《新選歌謠》中所刊載的〈耕農歌〉，已無從考證。無論是自行採集到〈恆春調〉，或是聽聞過〈耕農歌〉，旋律素材本就來自民間，作曲家只是藉此發揮，這與民歌傳唱變遷的過程是一樣的。筆者更想討論的是，從〈恆春調〉到〈三聲無奈〉，從樂譜印行、音樂會發表到唱片灌錄，展現出來的是近現代音樂工業與口傳民歌之間微妙競合關係。採譜、錄音是保存口傳民間音樂的好方法，發行唱片則是讓歌曲更廣為流傳的絕佳途徑。然而，有了歌譜、唱片之後，大眾學歌聽歌的方式也開始轉變。

第三節 從「各自表述」到「標準化」

以往民歌是透過口耳傳承而流通，無論自家長輩在樹下高歌，或走唱藝人在廟埕表演，都是年輕一輩學歌的場合，這與現代人死板地按照音樂課本裡的歌譜，或聽唱片上的錄音學唱不同。

從前因為沒有課本或唱片做為標準，一首歌曲可以有多樣版本，不同的歌者可以就個人美感喜好對同一首歌各自表述，只要聽的人不排斥，唱歌的人總有自由發揮的空間。然而，音樂家、文史工作者開始走訪各地採集民歌，將詞曲轉譯成譜寫下來，或以機械設備錄下來後，後人若只以樂譜錄音為學習對象，原本可發揮的空間便不復存在。

例如，今日大家耳熟能詳的宜蘭民歌〈丟丟銅仔〉，是呂泉生採集之後才定譜，KTV 裡可以點唱的〈安童哥買菜〉，也經常以著名歌手劉福助灌錄唱片的版本為範本。換言之，原本歌者依據個人心情或演唱場合而即興發揮的演出，因為記譜或錄製下來而固定，甚至最終發行上市的歌本或錄音成為一種範本，樂迷聽熟了一張唱片，便認為該版本錄音是詮釋某歌曲的標準。

此外，漢語是一種有聲調的語言，在傳統戲曲、說唱藝術中，字詞的聲調基本上必須盡量與音樂旋律配合，這樣才能如說話般自然流暢地傳送歌聲，確保聽眾明白表演者到底在唱什麼。因此，無論選擇既有旋律或創作新曲，作歌者必須確保字詞聲調與旋律起伏配合，即使無法百分之百做到，也必須在關鍵字詞上講究。民歌演唱者若要即興作新詞，就必須有能力藉加花、加裝飾音，些微調整旋律線，使旋律跟著唱詞聲調走。所以，傳統福佬民歌裡的某某調（如〈七字調〉、〈乞食調〉、〈卜卦調〉等），其實都只是個旋律梗概，實際演唱時還要依字詞作調整。

例如，聽傳統〈勸世歌〉，無論誰唱，開頭「我來唸歌囉，予汝聽哩」的旋律基本上是固定的，但接下來就必須視唱詞變化，調整旋律。劉福助發行唱片的〈勸世歌〉，和國寶藝人楊秀卿現場演唱的絕對不同。再以〈丟丟銅仔〉為例，請讀者以現今流傳的旋律唱出「『火車』行到伊都阿末伊都丟……」，試問，這聽起是否較像「『花車』

行到」？真正的民歌演唱者若要唱「『火車』行到」，一定會調整旋律，讓「火車」聽起來就是「火車」，而不是「花車」，也不是「貨車」。

無論是曾辛得編作的〈耕農歌〉、由許石的〈思情怨〉或黃國隆的〈哭戀〉一路流傳下來的〈三聲無奈〉，還是後來由〈臺東調〉轉成郭大誠填詞的〈青蚵仔嫂〉，其實都已經成為詞曲固定下來，不會再更動的作品。這都是近百年來西式音樂理論與教育東傳，以及受音樂工業影響所產生的現象。原本能各自表述的歌曲，最後只剩少數幾個（甚至一個）標準版本。

第四節　唱片與廣電的強大宣傳力

上述「標準化」的過程是音樂工業發展不可避免的過程，畢竟近現代流行歌曲的產製與傳統民歌的傳承不同，唱片錄音與各式媒體是流行歌傳播的重要途徑。許石的〈思情怨〉轉變為黃國隆的〈三聲無奈〉，反映的也正是唱片的宣傳魔力。

仔細比較許石音樂會特刊的〈思情怨〉歌譜與雷達唱片的〈三聲無奈〉錄音，在歌詞部分第三節第一句歌詞由「三聲無奈哭呆代，月娘敢知阮悲哀」，調整為「三聲無奈哭戀哀，月娘敢知阮心內」；在旋律部分後者則僅有第二、四句更動一兩個音符，以及增加演唱上的加花裝飾。兩者其實就是同一首歌。也許在永樂戲院演唱發表的〈思情怨〉所引起的迴響有限，一時無法廣為流傳，灌錄唱片的〈三聲無奈〉則除了實體銷售流通之外，還能因電台播放而擴大聽眾人數。由黃國隆催生而錄下來的就這麼成了「標準」。也因此，大家記得這是黃國隆的創作，甚至連身為許石學生的首次灌錄者林秀珠，都一直認為這首歌不是許石的作品。

筆者在此就現有史料還原這首歌曲的首次發表與唱片發行始末，一方面講述〈三聲無奈〉的「前世今生」，一方面也呈現音樂工業中唱片與廣電的力量。兩位音樂家前輩皆已辭世多年，從音樂會製作團隊到分道揚鑣的細節不復可考，但兩人無疑都是將〈恆春調〉賦予新生命而廣為流傳的重要推手。

五線譜上的許石

第五章 應許歌謠與土地 金石不換之愛戀
－許石與＜安平追想曲＞傳説

◎吳國禎(台灣歌謠電視、廣播節目主持人)[14]

往事

　　長崎，是 17 世紀的日本向世界開放的港口，先是葡萄牙人，後又有荷蘭人遷居到此，自然就有碰撞異世界的新景觀、見識異文化的當地人，台灣民間傳唱至今的日本演歌＜長崎の蝶さん＞，説的就是女主角蝴蝶姑娘與美國軍人的綺麗戀曲，日文原版歌詞中「異人屋敷」（外國人的住宅）、「天主の丘の上」（天主教堂的小山丘）、「アメリカ人形」（來自美國的洋娃娃）等等意象俯拾即是，其實早在 20 世紀初，這個迷人的傳說就已漂洋過海，成了與演歌全然相異的藝術表現形式「蝴蝶夫人」歌劇的濫觴。

　　甚至在於歌劇和演歌帶來藝術性的刺激之前，獵奇、輕視與同情早已在 17 世紀以來的長崎民間口耳相傳著，因異國戀情而誕生的愛情結晶—「じゃがたらお春」這位端莊又美麗的女孩，被天文學家西川如見記載在 1714 年出版的著作《長崎夜話草》當中，那是江戶幕府鎖國政策對キリシタン（天主教派）的禁絕，以致流放荷蘭、英國等外來居民及其日裔妻兒所導致的漂流身世，後來這個傳說也感動了 1930 年代的新聞記者梅木三郎，於是他借用了作曲家佐佐木俊一的舊曲，填成＜長崎物語＞這首歌詞。

　　這首歌與較晚發表的＜長崎の蝶さん＞一樣，在歌詞中廣泛地運用了「阿蘭陀屋敷」、「父は異国の人ゆえに」，還有「金の十字架」、「サンタクルス」等等意象，傳唱的時間甚至更長，到了 1987 年還有

14 台灣大學中文系、靜宜大學中文系台灣文學組碩士班畢，亦曾修業於東華大學民間文學研究所博士班。主持禎達實業有限公司，從事行銷企劃工作，歷年來為多名立委、議員統籌選戰文宣，惟以台灣歌謠作為人生志趣，曾於多家電視、電台頻道製作主持台灣歌謠主題節目，及編有＜台灣歌謠大師葉俊麟詞作選輯 第一輯 ＜世情＞，著有＜吟唱台灣史＞（玉山社總經銷）、＜一款歌百款世——楊秀卿的念唱絕藝與其他＞（典藏藝術家庭發行）等書。

由文學家井上靖題寫碑文的歌碑，在長崎市東山手町的オランダ坂（荷蘭坡道）建造起來。

經由小說家、作詞人的踵事增華或無中生有，透過故事與演歌創造出來的新傳說還有＜金色夜叉＞，虛構的故事竟能促使熱海地方政府種植「お宮の松」，豎立起貫一與阿宮離別之夜的雕像和「紅葉山人記念金色夜叉之碑」，不禁教人聯想到台灣也有一座因歌謠而塑起的銅像，且是同樣源自於＜長崎物語＞的另一個傳說。

歷經蓮花化身過後，＜長崎物語＞新生的本土面貌正是今日台南安平區四季公園草坪上的「金小姐母女」塑像，這樣的緣分牽連，總會有一條移花接木的線索，至於這個故事背後的故事，一切就得從作曲家許石說起了。

本事

許石自日本習樂有成，回到台灣之後投入了民謠採集，此種「向民間尋根」的歷程可說是世界一流的音樂學者普遍曾有的經驗，在大王唱片所出版的＜中國各省民謠演奏曲＞第一集唱片封底，就刊錄了許石題為「編曲兼指揮者的話」的一段自述：「台灣重回祖國懷抱的第二年二月，我從日本修畢歌謠作曲回國，就著手搜集紀錄我們祖先流傳下來，富有中華民族性格的台灣民謠。這種具有樸實淳厚旋律，優美悅耳的音樂遺產，使我愈搜集就愈感興趣。我國歷史悠久，幅圖廣闊，真是搜不勝搜，記不勝記，我以全部財產、精神和時間來研究台灣民謠，一轉眼竟有了二十多年。」

此段專輯序言當中，「歷史悠久，幅圖廣闊」分明是當時環境下無意義的客套語，許石採錄民謠的足跡從未跨出過台灣，他口中的「中國」不過就是包含在台灣島內虛構的一部分，這種說法算不上什麼高貴或神祕的策略，聽眾亦不需糾結在此，因為許石的世界範圍分明是直觀的，聚焦他的偉大之處，自然應當著墨於他對於民謠的熱忱，與音樂藝術的堅持－一手採集民歌、另一手創作新曲。

1950 年代初，許石把自己剛作好的曲譜，還有＜長崎物語＞的故

五線譜上的許石

事情節一齊交給了作詞家陳達儒，還叮囑填詞時不能更動任何一句旋律，在陳達儒的巧思之下，〈安平追想曲〉這首新作就此產生，也同時從此創造了新的「民間傳說」。

　　過去極大多數的研究資料總是載明許石只是把曲子交給陳達儒填詞，故事的梗概則來自於陳達儒的創意，諸如「陳達儒先生是以一家小酒館中聽到的故事」，甚至是「他和台南市籍的太太一起回娘家，在府城住了一個星期，有一天去安平古堡遊覽，登上斑駁歷史遺跡，他在感念天地悠悠之餘，構思了這三百多年前可能發生的一段異國情駕的故事來」等等說法充斥，只是留學日本的許石其實是有明確的時空背景，可能聽過發表於 1939 年的〈長崎物語〉的，而這首曲調確實也早已來到台灣，正因其旋律好聽、易於傳唱，在 1950 年就已被國民黨提名的彰化縣長候選人陳錫卿改編為競選歌曲了。

　　唯一指明〈安平追想曲〉的情節是來自於〈長崎物語〉的，除了台灣歌謠研究者黃裕元博士之外，還有身為台語樂壇重要從業人員、並與許石一同四處奔走、採錄民謠的文夏，但是將原版故事情節中所指涉的「異國」，從日文歌詞中的長崎、南京、平戶等國內地名，重新設定成台灣史上唯一與荷蘭有所牽連的安平，卻是作詞人陳達儒最成功的安排，此首歌曲的廣為流傳也確實印證了這點。

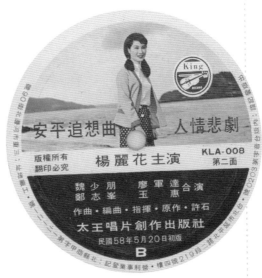

新故事

　　<長崎物語>的旋律後來被另一位作詞人蔡啟東改填歌詞成為<三國誌>，原有的歌曲在台灣又承載了另一個流傳於民間數百年的戲曲故事，而當蓮花化身成為本土情節的<安平追想曲>發表以來，這個涵括了荷蘭船醫、混血私生女與漂流海上的情郎等元素的故事就被一再傳述、再現，終而蔓延成為歷久彌新的傳說，時日一久，傳說更被恆信為真，成為所有台語歌曲愛好者毋須多做解釋的共同認知。

　　許石本身就是不斷地產出續作，全力鞏固<安平追想曲>故事「品牌效益」的主要推手。他先是自己演唱錄製了這首歌，而且真的一個音符都不更動，這種堅持從每段第一句的最後一個字就能明顯聽得出來；日後他又邀請了另一位長期合作的作詞人鄭志峰填詞，創作出續集歌曲<回來安平港>，收錄於<寶島名作曲家許石傑作金唱片第二集>；甚至於同一時代的詞曲作家，亦為知名歌手的郭大誠，也曾帶著自己以「荷蘭的船醫」視角寫就的歌詞往訪許石，希望能夠沿用原曲旋律發表，無奈未獲許石首肯，於是郭大誠就照著格式、字數完全相同的新作歌詞，重新創作了曲調與和弦都相當接近的旋律，並在歌詞中繼續保留「金十字」、「荷蘭」、「船醫」和「船隻」等<安平追想曲>中最主要的意象，也依照著常人對於荷蘭的理解，另外又加入「風車」並將歌曲名之<荷蘭追想曲>。

　　<回來安平港>出版後次年，許石又召集錄製了以此一故事為主題的話劇<安平追想曲・人情悲劇金唱片>與<安平追想曲續集人情悲劇金唱片完結編－－回來安平港>，記載在唱片封套上的陣容包括了「企劃許丙丁・原作許石・編劇鄭志峰／寶島第一流影星魏少朋・廖軍達・鄭志峰・玉惠等合演劇／楊麗花主演唱・許石指揮」，不久之後，1968年間的報端也出現了這段報導：「已經流行到東南亞的台語流行歌『安平追想曲』，已被改編拍為電影，由陳揚導演，石軍、柳青、矮仔財、黃俊等合演，在台南安平地區實地拍攝，預定明年新春推出。但此曲作曲人許石為維護著作權，已請律師提出異議，表示未經他同意前不得將此曲作為電影主題歌，看來此事糾紛未了。」許

石與電影製作公司間的糾紛究竟如何調解，雖無進一步之新聞揭露，但電影＜安平追想曲＞卻於 1969 年順利上映，1972 年又有＜回來安平港＞電影繼續上檔，而且該片演出卡司更與許石所出版的兩張話劇唱片幾近重疊，包含了楊麗花、魏少朋、廖軍達等演員。

　　時至今日，所有安平當地眾說紛紜的議論都言之鑿鑿，堅稱＜安平追想曲＞是真人實事，初次聽見這首歌時不過十四歲的我，那時也曾用自己的母語寫成船員與西洋女子異國戀情的習作歌詞：「船期已經到我也應該著愛走／雖然是毋甘分離緣盡情未了／異國相逢妳我情意有合投／奈何行船男兒船期已經到／啊…緣已盡情未了／異國的苦戀悲調　金黃色的頭毛迷人的藍目／含情脈脈釘著阮含憂閣帶愁／離情依依難捨牽著阮的手／奈何行船男兒是隨風飄流／啊…緣已盡情難收／異國的純情姑娘」。我自然是沒有陳達儒設定人物與故事的能力，這首粗劣的習作也從未曾正式發表，例舉在此其實只是想作為一種證明：此篇台灣人的新傳說已隨著我那一生都在基層辛勤工作的雙親流入了我輩少年的生命；更要在此感謝這些偉大歌魂的美麗召喚，我深信未來數百年過後，可堪作為當代表徵的文學類型必定有台語歌謠存在，正如那些至今被人歌詠與惦念的唐代詩人、宋代詞家，全力創作這個新傳說的許石，和選擇安平作為故事場景的陳達儒，將來一定也是不會被遺忘的傳說。

第六章　從臺南文化名產《安平追想曲》談
台灣「音」雄 許石 78 轉留聲機唱片作品

◎徐登芳 (唱片收藏家)[15]

第一節　臺南文化名產《安平追想曲》

在台灣，流傳著一段淒美動人的愛情故事，傳說的故事中有著一幕感人的畫面，就是在古都台南的安平港，有一位身穿花紅長洋裝，手握金十字信物的純情金髮金小姐，孤單的望著茫茫的大海，期待著荷蘭船醫的父親早日回歸安平城來相認。也因為這樣的一段傳奇故事誕生了一首扣人心弦的不朽臺灣民謠 – 安平追想曲。

這首盪氣迴腸的《安平追想曲》是享譽國際的留日音樂家 – 許石大師最滿意的代表作。許石是戰後推動臺灣流行歌謠的先驅「音」雄，更是台灣歌謠音樂舞台上的指揮家，「臺灣歌謠音樂行進曲」在他精湛演出的指揮下，譜奏出一部部旋律優美動聽的交響樂章。他一生以創作台灣流行歌曲、培育台灣音樂人才、挖掘台灣鄉土歌謠為職志。對臺灣音樂藝術文化的貢獻可謂數一數二，堪稱台灣的「音樂之光」和台灣的「音」雄，其音樂成就實應享有臺灣流行音樂史上肯定而崇高的大師級地位，很可惜之前沒有受到社會大眾太多的關注和討論，以及政府及學術單位的重視與研究。

台灣歌謠舞台總指揮

台灣「音」雄許石於 1952 年創設的中國錄音製片公司 (圓標上有

15 徐登芳現任鄧雨賢音樂文化協會理事
2015 國寶歌王文夏自傳書共同撰稿作者
2014 於師大進修推廣學院演講堂主講「鄧雨賢的音樂故事」
2013 於台北市文化局二二八紀念館主講「回到望春風的年代」
2013 參與師大李和莆教授領導的「烏貓歌唱團」於國家音樂廳演出
2012 古典音樂雜誌「MUZIK」4 月號專訪「留聲機收藏家徐登芳」
2010 中央廣播電台焦點訪談「蟲膠唱片收藏家徐登芳」
台大圖書館對個人所收藏蟲膠唱片正進行數位化，期待數位化的成果能對台灣音樂文化的保存與研究有所貢獻。

CHINA 和三連音圖案），是臺灣戰後第一家唱片公司，之後先將圓標上的英文名改成 QUEEN 和鋼琴圖案，接著公司數次更名包括中國唱片製造股份有限公司（圓標上有黑色字體 QUEEN 和鋼琴圖案）、女王唱片製造股份有限公司（圓標上有白色字體 QUEEN 和鋼琴圖案）、大王唱片社（圓標上有 King 和小提琴圖案）、太王唱片創作出版社（圓標上有 King 和小提琴圖案）（民國 55 年 12 月 20 日首見此太王唱片名稱，如附檔太王唱片圓標編號為 KLK- 001）中國錄音製片公司比起其他主流的唱片公司如亞洲唱片公司，足足早了 4～5 年成立，帶動風潮，引領出日後臺語流行歌謠唱片百花齊放的黃金時代，由此可證許石的先知灼見，也確立了在台灣歌謠界領頭羊的地位。

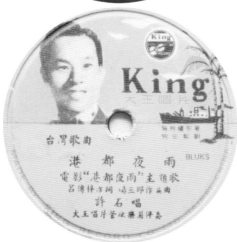

第二節　音樂文化創意的祖師
爺 舉世無雙的簽名檔

　　許石除了在音樂方面的表現才華
洋溢，同時也擅長將音樂相關圖像或符
號設計到唱片產品包裝上，如上述他把
三連音、鋼琴、小提琴分別當作中國唱
片、女王唱片和大王唱片的商標 logo，
匠心獨運，頗具藝術設計的巧思和創
意，這也就是現在很熱門的話題〔文創
產業概念〕的体現。再次顯示他的思維
遠遠超越時代數十年。

　　還有他那更是獨一無二、風格獨具的簽名檔，我想任何音樂大師
看了都會非常訝異於他可以如此巧妙的結合音樂符號來呈現簽名檔。
許石的簽名結合了五線譜、高音譜號、還原音和降音符（如附檔）

　　能設計出如此個性化的專屬音符圖騰簽名，可真是想像力十足、
頗具創作天賦。當然也適巧父母在許石出生時為他取了個好名字，兩
相搭配更顯絕妙，似乎許石就是天生註定要走音樂這條路，真可謂在
生活中處處聽見音符，在生命中時時充滿樂章。

第三節　收藏許石 78 轉電木唱片介紹

　　「酒家女」唱《酒家女》
　　許石作曲 鄭志峰作詞 瑠美唱

　　許石致力於臺灣民謠的創作，一心讓臺灣人唱真正的臺灣歌，也因此創作出很多膾炙人口的作品，包括《安平追想曲》、《鑼聲若響》、《夜半路燈》、《南都之夜》、《漂亮你一人》、《初戀日記》、《酒家女》等。其中《酒家女》為了能更完美表達出歌詞中描寫酒家女的無奈與悲哀心聲，還特別到當時是文人雅士和政商名流的社交場所－酒家來選角。首版７８轉留聲機唱片的演唱者「瑠美」，就是當年唱片公司在徵選歌唱人員時，榮獲第一名的正牌酒家女，當時於台北市公共食堂上班。錄取後，開始接受許石老師的指導，訓練半年多歌唱技巧大有進步也在許石的肯定下才開始錄音灌唱片。她的歌聲有獨特的嬌聲嗲氣，甜蜜軟潤，那種圓滑的韻味不是一般歌手所能學得來的，也能把酒家女的切身感觸詮釋無遺，不愧是正宗的酒家女出身。一般人熟知的《酒家女》版本都是往後黑膠唱片翻唱的，有歌手愛卿、胡美紅、西卿等，也都喜歡仿效首版瑠美這種呢噥軟語帶點撒嬌味的唱腔。

　　早年的酒家並不像後來的酒家猶如聲色場所，那時酒家是達官貴人、官商士賈的社交場合，尤其是藝文界的人士，三五知己相邀到酒家敘事論談小酌一番，是很天經地義的事。像早期台灣著名的詞曲作家如李臨秋、王雲峰、楊三郎等，都是酒家的常客，也藉境創作出很多經典的台語流行歌曲。當年酒家不僅擁有現代五星級餐廳的美食也兼具 KTV 唱歌歡樂的社交功能，甚至較高檔的酒家菜還有「官菜」的別稱。酒家女雖然不像日本藝妓那樣多才多藝，但至少也要色藝雙全具有一定的水準。這首《酒家女》是許石的最佳拍檔鄭志峰填詞，寫出酒家女內心的無奈與癡情，歌詞帶押韻，搭配簡單的節奏旋律，唱起來很順口，也難怪能受到普遍的歡迎。

《南都之夜》＋《思想起》
許石作曲　林禮涵編曲　女王唱片
許石作編曲　鄭志峰詞
吳晉淮　艶紅　合唱　大王唱片

　　《南都之夜》這首戰後台灣第一紅歌也是許石的好搭檔鄭志峰填詞。７８轉唱片是由吳晉淮和艶紅所演唱，大王唱片發行。

　　在７８轉唱片中有２個版本（女王唱片輕音樂版和大王唱片吳晉淮、艶紅合唱版），許石皆特意將他採集到台灣民謠《思想起》的旋律放入間奏，讓整首歌充滿著濃濃的台灣味。曾有人將〈南都之夜〉聯想到日本歌《蘋果之歌》，或許因為許石曾到日本歌謠學院研習作曲與演唱，如果創作靈感和曲風中略帶東洋味是很自然的，但從７８轉唱片的版本可以清楚聽出事實上和《蘋果之歌》是有差異的。

　　從「許石作曲十週年音樂會」開演詞的內文中有提到「各位在本次音樂會中，可以聽到神妙的旋律，例如『南都之夜』『啊娘仔叫一聲』等曲，曲中運用台灣古典音調，並用胡絃，朔羅 (SOLO)，這正充分底顯出古色古香的鄉土情調，令聽之下，不禁令人陶醉，心靈飄遙，彷如置身仙境。」，其中提到的「曲中運用台灣古典音調」應就是指在《南都之夜》78轉唱片裡所出現的《思想起》旋律。

　　臺灣光復初期，仍然是日本流行歌曲的天下，剛從日本回國的許石，深感台灣應有一些屬於自己的流行歌，於是寫了這首輕鬆俏皮男女互訴心曲的小調《南都之夜》，並在展開第一次環島巡迴演唱會中發表。在筆者所收集的一本由楊三郎編輯《新台灣流行歌　臺灣爵士歌選　楊三郎‧許石作曲集　第一編》（民國三十八年六月一日出版）中有提到許石經歷和發表《南都之夜》的介紹：「君自幼小很有興趣音樂，研究心激烈遂決心渡日本入於「東京日本歌謠音樂學院」學聲樂科及作曲科畢業后走拜東京音樂學校作曲理論教授吳泰次郎學習數年進出

日本唱片界及新宿劇座轉入東寶電影公司所屬音樂跳舞團。後為光復回鄉專心研究臺灣民謠第一回發表《新臺灣建設歌》即別名《南都之夜》....」。

《南都之夜》歌詞很生活化、口語化，左唱一聲「我愛我的妹妹啊」右回一句「我愛我的哥哥啊」等親密的稱呼，這對當年的民眾來說，原本聽到的大都是戰前留下來充滿抗戰振奮的嚴肅軍歌，或是偏向悲傷哀怨的哭調仔歌仔戲，突然間有了這麼新穎輕快的旋律出現，自然也就喜歡上而爭相唱和了，頓時之間「我愛我的妹妹啊，害阮空悲哀。」的歌聲縈繞大街小巷，掀起一片熱潮，成為臺灣戰後第一首成功的臺語流行歌，也是許石最先走紅成名的代表作。

1959 年電影明星葛蘭在電影「空中小姐」唱紅了一首插曲《台灣小調》（易文詞），就是採用《南都之夜》旋律重新填詞。《台灣小調》用國語發音演唱，把台灣風土民情藉由歌聲唱頌出來，造成轟動，從此大家都隨著歌詞稱呼台灣為寶島，這首讚頌台灣的《台灣小調》，不分省籍人人都喜歡，成為 1949 年政府遷台後打破省籍界限的名曲。

現在，大家都習慣稱這首歌為《台灣小調》，反而比原曲《南都之夜》更為人所熟知也更廣為流傳。之後《南都之夜》還被多次改編成粵語版，如周聰、許艷秋《星星愛月亮》，此粵語版本收錄於"好女兒"（1961 年，詞：周聰）合輯中，數年後，再有譚炳文的《舊歡如夢》（詞：龐秋華），另外李克勤也翻唱過《舊歡如夢》。國語版的還有蕭而化填詞的《我愛台灣》，曾流通於國小音樂課本，成為大家熟悉的兒歌。

2008 年台灣電影史上最賣座的「海角七號」裡，劇中演員茂伯拿著月琴，也唱出了「我愛我的妹妹啊」…，可見得這首歌的旋律是多麼的受到歡迎，不僅跨越了語言的隔閡和時空的限制，更能歷久而彌新展現出傳唱的魅力。但不管是《南都之夜》、《台灣小調》、《我愛台灣》…那一個版本較受歡迎、流傳較廣，最終我們不得不肯定的是因為許石原曲創作的輕快旋律很能打動大眾的心，能為一般大眾所喜愛的緣故。

父子共譜《台灣好地方》 音樂歌唱家庭

許石一家可說是標準的「音樂家族」，許石太太鄭淑敏女士是名門之後，也是名作曲家楊三郎的外甥女，其鋼琴造藝精湛自不在話下。

而許石的公子許朝欽博士也遺傳到父親優質的音樂基因，《台灣好地方》、《台灣之夜》這兩首歌曲都是由許朝欽先生作詞，許石作曲，父子攜手共同創作，譜出台灣歌謠界的一段佳話。

女兒們更是耳濡目染，承襲到父母對音樂的濃厚興趣，自民國５８年起，組成了一個「家庭樂團」的「許氏中國民謠合唱團」，由大女兒碧桂演奏月琴兼司打鼓，老二碧芸演奏月琴，三女兒碧珠則擔任琵琶演奏兼主唱，老四碧娜吹嗩吶及負責民族舞蹈，四姊妹各司所長，其中雙胞胎的碧桂、碧芸更曾以「若比娜子姐妹」之名組成雙人合唱團，還一起合唱過國語版的《安平追想曲》等歌曲。「若比娜子」是英文「ＴＨＥ　ＰＥＡＮＵＴＳ」（花生米）的譯音，其意是要與當時日本知名的「花生米姐妹」相抗衡。當年「許氏中國民謠合唱團」穿著小鳳仙裝或是台灣山地服，以中國傳統的樂器熱門演奏，載歌載舞將歌曲展現得熱熱鬧鬧，有聲有色，許石有時也會親自穿長袍現身高歌一曲，讓整場的表演更增添歡樂熱烈的氣氛，也因此「許氏中國民謠合唱團」在日本、韓國、東南亞等地打響了知名度，成功的將台灣和中國的民謠行銷到海外。

《醉彌勒》是山地民謠－許石採集民謠的傑作

「咱若是心頭結歸球，都要飲一杯濕一個濕一個外好你敢知」。這首很多布袋戲迷或嗜飲者都耳熟能詳且愛唱的一首布袋戲經典老歌《醉彌勒》，沒想到旋律靈感居然是來自山地民謠，原曲是許石採集民謠的傑作。

在民國57年9月出版的《許氏中國民謠合唱團精選集》裡，A面第五首即是《醉彌勒》，上面註明（山地民謠）許碧娜唱。

許石是最早下鄉巡訪台灣民間鄉土民謠的音樂人，當年也曾帶領當時是他學生的寶島歌王文夏四處採集台灣民謠，並且還包括有原住民、客家等即將消失的臺灣鄉土音樂，也率先記錄恆春彈唱藝人陳達

的歌聲，使得很多即將失傳的珍貴民謠遺產得以幸運的保存下來，並且將這些台灣三百年來的文化資產譜成唱片，在第五屆國際商展時，向全世界介紹這優美而感人的台灣情調，藉以推廣並延續台灣民謠的生命力。

《我們是世界少年棒球王》

這是許石作品中唯一的一首國語歌曲。

作詞者有的寫鐸音，也有的寫戴獨行，而戴獨行和鐸音都是聯合報的記者，應是同一人，鐸音是筆名。

民國５８年，臺灣金龍棒球小國手首次奪得世界少棒冠軍，揚威國際，激起許石的榮譽感而譜寫成「我們是世界少年棒球王」，並且在台北市中山堂所舉行的作曲二十週年紀念音樂會上發表，當年 1969 年 12 月 23 日聯合報曾特別報導：

新聞標題：許石昨舉行紀念音樂會

作曲家許石，昨 (二十二) 日晚上在台北中山堂舉行作曲二十週年紀念音樂會，招待各界人士。節目內容包括許石二十年來的作品、我國各省民謠、台灣山地歌舞以及許石新作發表，這些新作包括「我愛台灣」、「可愛的山地姑娘」、「回來安平港」(以上鄭志峰作詞)、「我們是世界少年棒球王」(鐸音作詞)，「台灣好地方」(朝欽作詞) 等十首。

《夜半路灯》

許石作曲　周添旺作詞　許石唱 林禮涵編曲

許石不僅是傑出的作曲家，更是優秀的演唱者，兩個角色間搭配相得益彰。這首《夜半路灯》就是由許石作曲並親自演唱，所以能更貼切的詮釋歌曲所要表達的意境。許石的歌聲裡充滿哀傷、無奈，讓整首歌瀰漫著滄桑惆悵，堪稱好聽又耐人尋味。

創作《夜半路灯》之際，正是許石在生活和事業兩相艱困的時候，然而這首歌卻也相對的在這樣的環境中造就成他最成熟的作品之一。就如同許多國際知名的藝術大師，雖都曾窮困潦倒過，不過那一段不如意的階段，通常也正是激發其創作靈感能量最豐沛、作品最顛峰造極的時期。

一般人聽《夜半路灯》所感受到的是一位癡情男性孤單在灯下守候著情人的失戀心酸，而筆者感觸到的卻是許石似乎在苦苦等待著懂得欣賞他音樂作品的知音出現，期待夜半的路灯會是茫茫人海中指引他走向人生希望的一盞明燈。

大王唱片 《夜半路灯／雨港情歌》
＜夜半路灯＞許石作曲、編曲
周添旺詞　文夏唱
＜雨港情歌＞許石編曲、
文夏作曲、許丙丁詞、愛卿唱

這首由許石作曲、編曲，文夏演唱的＜夜半路灯＞，筆者曾一度以為這是張盜版的唱片。一般人都知道文夏出道於亞洲唱片並隨即走紅，也幾乎成為亞洲唱片的代言人，所以若不是文夏老師主動提起曾在大王唱片發行過這張＜夜半路灯＞，筆者真的把這張唱片忽略掉。許石主持的中國唱片公司（女王、大王唱片前身），是很重視鄉土旋律和堅持使用台灣本土人才所創作的歌曲，和當年流行以日語曲搭配台灣詞的混血歌曲

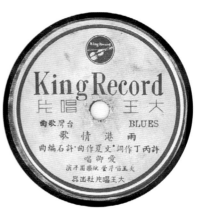

相較確是顯得與眾不同。只可惜當時台灣的音樂人才不多，即使是本土的創作歌曲，能受歡迎而大賣的也不多，以致於常會改編或翻唱一些日治時期台灣音樂人的作品，像許石唱的＜悲戀的酒杯＞、＜新望春風＞，愛卿唱的＜白牡丹＞、鍾瑛唱的＜送出帆＞…等。或是翻唱自己已發行過的歌曲，如許石在女王唱片時期唱過的《港都夜雨》，在大王唱片又重新編曲再次發行《港都夜雨》，另外美美所唱＜孤戀花＞在中國唱片首次出版，在女王唱片時期又重新發片。其他如＜安平追想曲＞在中國唱片由美美首唱，而大王唱片時則改由鍾瑛演唱出片發行。

　　文夏在大王唱片發行的這張＜夜半路灯／雨港情歌＞就是在這種支持台灣本土創作新歌的原則下所發行，其中＜夜半路灯＞是重唱許石在女王唱片唱過的＜夜半路灯＞。而由文夏作曲、許丙丁作詞、許石編曲的＜雨港情歌＞，也是在鼓勵台灣本土詞曲創作下催生的作品。

　　＜夜半路灯＞發行的時間推算應是在民國46年底前後，因早期大王唱片的標籤上並沒有編號，版模上的編號也不一定跟唱片發行的順序一致，不過版模編號的編排方式還是可以推敲出這些唱片是否為同一時期的錄音，例如一張編號是兩位的數字，另一張卻是英文字母配上數字，那這2張應該不大可能是同一時期的錄音。反之，若編排方式和號碼相近，則兩張屬於同一時期錄音唱片的可能性就很大。

　　還有可供參考的資訊是有些標籤上會註明該唱片歌曲是某部電影的主題曲。例如大王發行＜送出帆／港都夜雨＞這張唱片，在＜港都夜雨＞那面就有標明是電影＜港都夜雨＞主題歌，而這部電影的首映是46年12月25日（參考國家電影資料館-臺語片片目）。另外在46年12月6日則是電影＜夜半路灯＞的首映日，在當年很多臺語電影都會配合唱片的發行，雖然＜夜半路灯＞的唱片標籤上並沒有印上是電影主題歌，不過以＜夜半路灯／雨港情歌＞的版模編號和＜送出帆／港都夜雨＞這張差不多，且當年發行78轉臺語唱片的時間又特別短，以亞洲來說也只發行了13張78轉的臺語唱片隨後就進入33 1/3 轉的電木唱片時代，因此筆者推估＜夜半路灯＞的發行日期也應該是在

46 年 12 月前後。另外在民國 47 年 2 月出版的「勝利台灣歌選」裡就有註明＜夜半路灯＞是主題歌。所以文夏這張＜夜半路灯＞應該就是配合台語電影＜夜半路灯＞所發行的 78 轉唱片。

當年台語電影「夜半路灯」的劇情是描述一位懷才不遇的音樂家柯文龍，辛苦所創作的歌曲＜夜半路灯＞陰錯陽差的被一位富家出身的女歌手嚴麗美拿來出唱片，唱片一出歌曲大受歡迎，也因此牽扯出一段曲折感人的四角戀情故事，當然劇中也少不了有夜半的路灯下苦等愛人的電影情節。當年以台語歌曲為題材的台語電影，很多是將 30 年代以來受歡迎的台語歌謠，以其歌詞意境或背景故事改編為劇本拍成電影，例如＜望春風＞、＜雨夜花＞…，有的則是藉由市場大賣的當紅流行歌來延伸編寫劇本拍攝，例如洪一峰的＜舊情綿綿＞和這首＜夜半路灯＞…。大部分都是先有歌曲流行後才改拍電影，當然也有少部分是同時發行或是電影上演之後才發行歌曲唱片的。

＜夜半路灯＞受到歡迎後，不僅有寶島歌王文夏翻唱和改編拍成台語電影，也出版了７８轉輕音樂版本（這張唱片另一面則是許石最早的成名曲《南都之夜》），在黑膠唱片的年代許石又再度親自錄音演唱發行，更有翻成國語版本，由林楓主唱，慎芝作詞，太王拉丁樂團伴奏（ＫＬＡ－００４）。

夜半路灯　國語版歌詞

（一）在這朦朧的夜晚，我獨自遊蕩，漫步路燈傍，偎依燈柱甚淒涼！伊人何處去？叫我何處往？

（二）夜深人靜燈欲眠，我流連忘返，四方寂無聲，只有我黯然長嘆，前途路茫茫，回首更艱難。

（三）月落星稀夜更深，我的心更沉，伊人可知曉，寒風在逼路傍人，長夜未相逢我已碎了心。

《港都夜雨》
作曲楊三郎　作詞呂傳梓
編曲陳世源　許石唱　女王唱片

作曲楊三郎　作詞呂傳梓
編曲楊三郎　許石唱　大王唱片

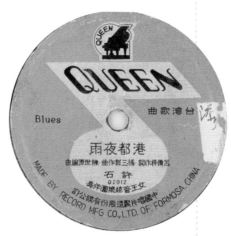

　當年以港都為背景的歌曲有三首較具代表性，一首是吳成家的《港邊惜別》以及許石的《港都夜雨》和文夏唱的《再會啦港都》。其中還以許石的《港都夜雨》最受歡迎，也因此被改編成台語電影後並再次發行唱片，由許石本人再度詮釋這首自己的經典歌曲，賦予不同的新生命，編曲和首版不同（首版陳世源編曲），改由原作曲楊三郎親自編曲，大王唱片發行。再次發行的《港都夜雨》唱片標籤上也特別註明是電影《港都夜雨》主題歌。而這部台語電影的首映是 46 年 12 月 25 日 (參考國家電影資料館 - 臺語片片目)。

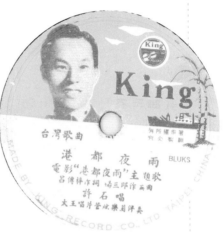

《鑼聲若響》/《初戀日記》
　《鑼聲若響》許石作曲　許石唱
林天來作詞　林禮涵編曲
　《初戀日記》許石作曲　許石唱
周添旺作詞　陳世源編曲

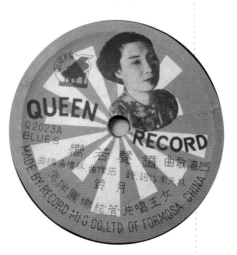

　船鑼聲若響起，正意味著離別的時刻到了。這首《鑼聲若響》深刻的描繪出台灣早期親人離別時難分難捨的心情寫照，是不可多得賺人熱淚的傷心名曲。

《終歸我勝利》
作曲許石，作詞許丙丁

民國四十八年 1 月 10 日在台北市永樂戲院舉行的「許石作曲十週年音樂會」場面極為盛大，演出非常成功，最後的謝幕曲是由全體演出人員合唱旋律慷慨激昂的《終歸我勝利》，為這場歷史性的音樂會畫下圓滿的休止符。

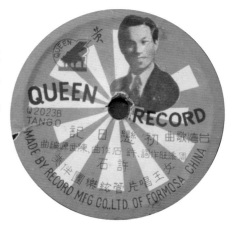

這首《終歸我勝利》在《MCAT－社團法人台灣音樂著作權人聯合總會》登記的作曲人是許石，作詞是許丙丁。但這張唱片上的作編曲者都是標註志鵬，推測志鵬應該只是錄製這張唱片時的編曲者，而且這張唱片只是單純的演奏曲並沒有演唱歌詞的部分。從許石家族提供資料也可證明，在「許石作曲十週年音樂會」的節目單上，《終歸我勝利》就寫著作曲許石、作詞許丙丁。所以原始的詞曲作

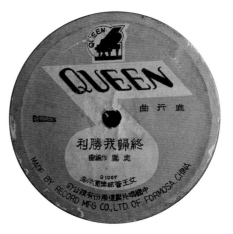

者應是如《MCAT－社團法人台灣音樂著作權人聯合總會》所登記的，作曲許石，作詞許丙丁。

同場發表的作品還有從恆春地方小調改編成的名曲《三聲無奈》（當時以曲名《思情怨》發表）。這首鄉土味濃厚的歌謠，後來由許石的得意門生林秀珠唱紅，是一首很受歡迎的抒情悲調。

五線譜上的許石

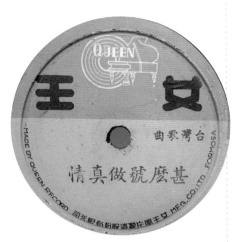

鍾瑛初出道作品

《到底甚麼號做真情》

許石作曲　那卡諾作詞　鍾瑛唱

　　鍾瑛雖以演唱《安平追想曲》而成名，但《安平追想曲》原唱者是藝名美美的歌手。鍾瑛早期是女王唱片公司舉辦第一次歌唱人員徵求考試合格者，之後接受女王唱片長達三年的訓練才發片，初出道後演唱許石老師的作品《到底甚麼號做真情》。當年唱片公司給這位新人歌手的介紹是「迄今可為台灣歌曲一流歌唱人員，她的聲音是至善至美的女低音，唱法大方，感情表現豐富，歌聲感動人心能迷人入夢，聽眾人人稱讚，實係現在台灣歌曲 BLUES 的女王，請各界士女多予期待今年度他的活動並請多予指教批評。」足見當年唱片公司之重視。

《安平追想曲》

許石作編曲　陳達儒作詞　鍾瑛唱

　　這首傳唱了一甲子的《安平追想曲》，歌詞中純情的金小姐是否真有其人，一直引起話題與討論，每每聽到這幽怨哀傷的旋律，都會讓人不禁地揣想著這首歌的起源與真實性。這也是這首歌成功創造傳奇的另一個因素。

　　《安平追想曲》之前常被誤認為鍾瑛首唱，其實是在中國唱片由美美首唱，不過應該是由鍾瑛所唱紅的。《安平追想曲》暢銷後不僅拍成台語電影，而且歌曲和電影都還有續作《回來安平港》（改由鄭志峰作詞），甚至還有國語版的《安平追想曲》（慎芝詞），足可見其在當年受歡迎的程度。

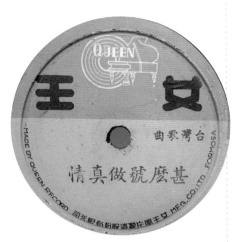

國語版的《安平追想曲》歌詞

（一）港雨濛濛心也酸，遙望海面不見船：朝朝暮暮等候伊人回，又是一天天已晚；我倆誓言你已遺忘；眷戀異鄉姑娘，可知我站立岸邊啊......安平港邊盼望。

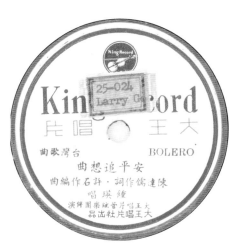

（二）港風陣陣心也寒，吹起海浪不見船，思思念念等候伊人回，又是一季花已殘；回想當時送你遠行，難捨難分淚汪汪，到如今音訊杳茫啊......安平景色依然。

（三）港口景色夠淒涼，只見海水不見船，回牽夢縈等候伊人回，又是一年或夢幻，願你記取往日恩情，花前月下又來往，莫忘記早日回來啊......安平有人盼望。

《凸絲姑娘》《果子姑娘》
《凸絲姑娘》許石作編曲　陳達儒作詞　莉莉唱

《果子姑娘》許石作曲 陳達儒作詞 螢螢唱　林禮涵編曲

　乍看之下這兩首歌名有點不知其意。這兩首都是由陳達儒填詞。

　所謂「凸絲」是台語所稱的毛線，在當時穿著毛線衣可是相當時髦懂得流行時尚的一個表徵，所以凸絲姑娘的意思是打扮時髦的姑娘。而「果子」是水果的台灣話。《凸絲姑娘》《果子姑娘》的歌詞內容是在描寫賣毛線衣和賣水果的姑娘。

　　《噫！黃昏時》
　　許石作曲　楊明德作詞　雅美唱
　林禮涵編曲

　演唱者雅美同時也是女王唱片另一首名曲《秋風夜雨》的主唱。《秋風夜雨》是由楊三郎作曲、周添旺作詞。

　雅美本名王雅美，也曾在亞洲唱片發行過 33 又 1/3 轉唱片，唱過的歌曲有《別君譜》《昔日花園》《籠中鳥》《故鄉的白百合》。

157

《青春街》

許石作編曲　周添旺作詞　許石唱

此張唱片另一面是楊三郎的名曲《秋怨》，此張唱片當年發行有二個版本，顯見銷路是不錯。

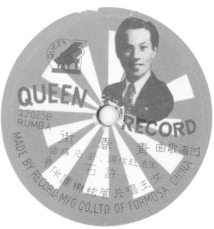

《春宵小夜曲》

許石作曲　林峯明作詞　陳世源編曲　許石 月鈴唱

此張唱片另一面是楊三郎曲周添旺詞的名曲《秋風夜雨》

《牡丹望春風》

許石作編曲　陳達儒作詞　月鈴唱

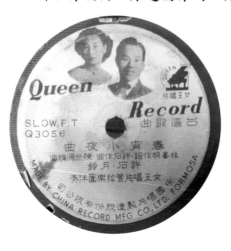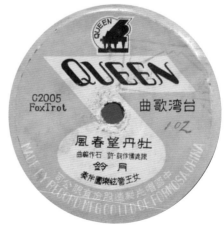

《漂亮你一人》／《臨海青春曲》

《漂亮你一人》許石作曲　許丙丁作詞　許石 月鈴唱

《臨海青春曲》標籤模糊，許石作曲 周添旺作詞 許石唱

《新望春風》/《憶親情》

台語電影「新望春風」插曲。

《新望春風》許石編曲　許石　艷紅唱

《憶親情》許石編曲　楊三郎作曲　艷紅唱

《悲戀的酒杯》

陳達儒作詞　姚讚福作曲　林禮涵編曲　許石唱

知名的台語歌手幾乎都曾演唱過《悲戀的酒杯》，甚至「群星會」巨星謝雷還以翻唱國語版的《苦酒滿杯》走紅，和姚蘇蓉的《今天不回家》並列當時最受歡迎的禁歌。這首帶有頹廢、哀怨，期待藉酒消愁卻是愁上加愁的《悲戀的酒杯》，仍以許石所唱的最具感情，沉厚而滄桑的韻味，唱的比哭調仔還悲傷，道盡了悲戀者第一淒慘的心聲，似乎也是在為自己的命運作出最深沉的吶喊。

第四節　台灣歌謠音樂總指揮 台灣「音」雄

　　許石一生積極致力於台灣歌謠創作，更堅持理想鼓勵和採用台灣本土音樂人的作品，對當時流行以日本曲搭配台語歌詞的混血歌極不認同，並且在當年先進、大膽的提出音樂版權和著作權的觀念與保障，這些努力樣樣顯現出許石的音樂素養和智慧都是走在時代最尖端，他是台灣流行樂壇的指揮家，是台灣的「音」雄。我們深刻的了解到，許石對台灣音樂的使命感與苦心絕非三兩語足以表達，他不僅盡其一生為台語流行歌壇奉獻心力，也讓多首即將斷種失傳的台灣鄉土民謠保存了命脈，可謂以一甲子六十年的生命換取台灣歌謠的文化資產。我們也深信即使再過數個一甲子，許石的音樂和他所創作的《安平追想曲》的傳奇事蹟，仍會隨著時代的演進歷久而彌新，繼續成為台灣人永遠懷念的樂聲，迴盪在台灣人的心中，讓我們一齊為這位一代音樂大師－許石表達最崇高的敬意。

第七章　台灣歌謠音樂家 - 許石

◎陳明章 (黑膠唱片收藏家)[16]

第一節　　台灣歌謠音樂家 - 許石

啊！　等伊入港銅鑼聲

說到許石就會想到 < 安平追想曲 >< 鑼聲若響 > 這兩首國民歌謠。

音樂家許石出生於台南，1936 年曾遠赴日本在《日本歌謠學院》求學深造，這所音樂學院曾為日本及台灣培養出很多優秀人才，戰後 1946 年 2 月回台從事教職，也利用教職的機會，繼續於音樂研究與民謠的採集。在台灣歌謠研究資料裡，對於許石的瞭解甚少，前人所留下的資料亦十分有限，如同 < 安平追想曲 > 這首歌曲的故事一樣，帶著些許神秘與傳說，然這段封塵許久幾乎快被世人淡忘的歷史事實，因為這本書的問世，終將慢慢解開，更期待往後有更多的史料出現，來填補台灣戰後台語歌謠年代所消失的遺憾。

1952 年創設《中國唱片公司》後改名《太王 < 大王 > 唱片創作出版社》，在筆者所收藏的唱片中，兩種名稱都有出現，但以《太王》為較多數，所以本文的介紹就以《太王》稱之；每張唱片都有一圓形的商標，商標內有一把小提琴橫放著，上方有 KING 的英文字樣，直接把小提琴作為商標圖騰，有幾張唱片封面甚至以高音譜的符號作為許石的簽名設計，可看出商標主人的巧思與對音樂創作的堅持。

想起初戀日記　黃昏對坐寂靜小茶房

太王唱片出版範圍相當廣泛，從 78 轉蟲膠唱片到 33 轉黑膠唱片，有國台語流行歌曲、兒歌、日語、西洋、黃梅調、歌仔戲、台灣民謠等。

[16] 陳明章，黑膠唱片收藏家，近年著手老歌資料整理，是國內黑膠唱片活動重要的推手，曾擔任 2012 年高雄歷史博物館黑膠展顧問，2013 年北投溫泉博物館電影黑膠展顧問、新光三越台南電影節黑膠展顧問，2015 台北正聲廣播公司 65 周年百轉千迴典藏黑膠展顧問，同年並為「文夏唱 (暢) 遊人間物語」自傳書共同撰稿。

為搭配電影劇情也灌錄多首電影主題曲，在廣播劇輝煌時期也由許石編曲、指揮錄製《安平追想曲》KLA-008、《回來安平港》KLA-009、《酒家女》KLA-010《愛染桂》KLA-011 等四套社會寫實愛情大悲劇金唱片，而其中《安平追想曲》與《回來安平港》是在 1969 年台語片《安平追想曲》4 月 11 日上映後 (參考國家電影資料館台語片片目)，太王唱片也在同年 5 月 20 日出版《安平追想曲》唱片一套兩片，由楊麗花、魏少朋主演。故事中描寫女主角阿金，與母親秀琴 (楊麗花飾演兩角) 兩代對於愛情的悲慘遭遇與命運無情戲弄的無奈，從台灣三百年前荷蘭船醫達利 (魏少朋飾) 在安平漁村醫治漁家女秀琴開始，由許石譜下的 < 初戀日記 > 揭開這段序幕，一開始鋼琴彈奏出輕鬆的節奏帶著含蓄的情感，知名歌手林秀珠曾經回憶說，他的恩師許石在彈奏鋼琴時，姿態非常優雅，這時我彷彿回到當時場景，只見許石就坐在鋼琴前，柔軟的雙手輕觸琴鍵的瞬間，所發出的聲響穿透內心深處，是如此感人，再由楊麗花輕柔地唱出這首歌的意境。

初次相會黃昏在橋上　小雨毛毛歸埔落無停
為著愛情不知雨水冷　這款敢是初戀的熱情

　　夕陽西下時散放出美好的景色，輝映在初次見面的橋上，無情的小雨也似乎在戲弄著，歸下埔攏落抹停，為了把握兩人短暫相聚時光，怎會在乎被雨水淋濕的涼意，啊！這難道就是初戀的熱情嗎？歌謠大師周添旺利用簡單的詞句搭配許石富含感情的旋律，這首〈初戀日記〉總是讓人不斷地細細聆聽品味。

　　從初戀時的熱情甜蜜到荷蘭人被鄭成功打敗時緊張擔憂的心情，故事到此有戲劇性的變化，此時秀琴肚中已懷有女兒阿金，而擔任船醫的先

78 轉電影主題曲蟲膠唱片

162

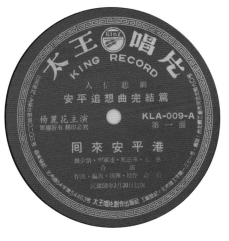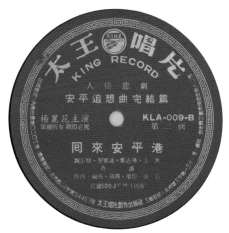

生達利也必須離開台灣，面對命運的捉弄，苦情的秀琴就像台灣當代女性一樣坦然面對，默默承受，而悽慘的遭遇並未就此結束，秀琴在阿金小的時後因病過世，阿金就由他的阿公扶養長大，祖孫兩人相依為命，所以在阿公過世時，阿金更是悲傷萬分，此時台灣〈哭調仔〉的旋律在二胡與月琴的彈奏下響起，由楊麗花哀痛唱出〈悲傷阿公死〉(鄭志峰作詞 · 許石編曲) 的曲調，句句淒涼聲聲悲慟。

「無疑阿公死這緊，無親無戚我一身」

是如此勾引出筆者內心深處的憐憫心酸，故事的精采總是充滿悲歡離合與期待，達利離去前所留下金十字項鍊就成為日後阿金尋找父親唯一的證據，由於這種帶著傳說及令人憐惜遭遇的人情悲劇在當時很賺人熱淚，十分受到歡迎，太王唱片於 1970 年 3 月 30 日再推出安平追想曲完結篇《回來安平港》，劇中楊麗花主演阿金，魏少朋則飾演達利 (荷蘭船醫)、錢志強 (錢家少爺) 兩個角色，在 1950 年代曾參與《台灣鄉土民謠集》並寫出多首地方民謠的作詞家鄭志峯也在劇中擔任編劇及趙少爺的演出，這個故事在最後這位安平 <阿金小姐 > 也盼到男主角錢志強的學成回國，而有了圓滿的結局。

「望兄的船隻　早日返歸安平城
安平純情金小姐　啊！等你入港銅鑼聲」

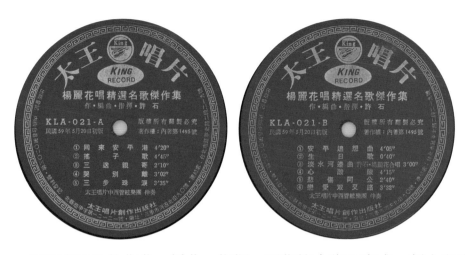

　　這兩套唱片的作曲、編曲、指揮、原作皆由許石完成，劇中配樂達十餘首，除了這兩套唱片主題曲〈安平追想曲〉和〈回來安平港〉，也編曲填詞〈淡水河邊曲〉〈悲傷阿公死〉〈戀愛双叉路〉等，同時也使用日治時期台灣流行歌或各地民謠，隨劇情的起伏來搭配，有〈心酸酸〉、〈搖子調〉、〈送哥調〉、〈三步珠淚〉等等，精心製作的程度，在當時台語唱片市場不景氣下實屬少見，窺視當年許石對於音樂的熱愛與執迷不悔；1970 年 5 月 20 日太王唱片將這兩套唱片配樂推出精選輯 KLA-021，由楊麗花主唱，到了 1972 年再將兩套唱片劇情合拍成電影《回來安平港》，由吳飛劍導演，同樣是楊麗花及魏少朋主演，太王唱片中西管弦樂團伴奏，這部電影的劇情及配樂在當時即受到矚目與肯定。

第二節　當台灣的鄉土樂章　輕輕響起

　　1964 年十月十日，為慶祝中華民國五十三年度國慶日，這天晚上七點，在台北市國際學舍舉辦一場極為盛大隆重的音樂發表晚會，音樂家許石穿著充滿喜氣的紅色西裝，代表著這場晚會的重要性，是慶祝國慶，也是慶祝台灣音樂史上第一部鄉土交響曲的誕生，他自日返國後已辦過數場音樂發表會，而這場較為特殊也更具意義。

　　台灣的音樂，在日治時期以日本內地傳入台灣及台灣在地產生的歌曲為主流，但是自太平洋戰爭爆發，到戰後時期，台灣面對戰爭威

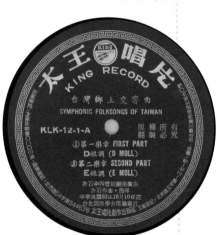

脅，美軍轟炸，國民政府來台初期的政經失序紊亂等，導致民生物資匱乏，當時的音樂產業也近乎停擺、荒廢，甚至到戰後的十年間，雖然創作不少好聽的作品，但因戰後日本人離台，發生製造唱片技術斷層及錄音技術缺乏等，很多資料並沒有妥善保存，因此這段時間成為台灣音樂史上的黑暗期。這時許石也在光復後回到台灣，或許是曾歷經過遠赴異地求學時的思鄉之情，對於這塊土地的情感，有著深深的疼惜，因此利用從事教職的機會，同時也開始進行民謠採集的工作，因此這場國慶慶祝晚會可說是許石歷年來採集民謠的成果發表會。

　　這場慶祝晚會分成三部，第一部是《台灣鄉土民謠》歌舞演唱，皆由許石音樂歌唱班學生所組成(後來成為民謠歌王的劉福助也在其中)，將全省各地民謠作為開場的歌舞演唱，共有八首歌曲，有〈六月茉莉〉、〈病子歌〉、〈思想起〉等，每一首都是許石採集民謠中最重要的代表，在這些純樸的歌曲中，重現昔日台灣農村生活景象和善良風俗習慣。第二部是《台灣鄉土童謠》演唱，這個部分是由小朋友組成，在演出名單中碧珠、碧芳、碧芸、碧娜、碧桂都是許石的女兒，為發揚台灣民謠文化，許石從小就訓練女兒舞蹈與唱歌，共演唱九首童謠，有〈烏鬚烏鬚咬咬吼〉、〈天黑黑要下雨〉、〈搖啊搖一暝大一尺〉、〈一隻鳥仔〉等，象徵光復後台灣由貧窮到康樂，在小朋友輕鬆逗趣的舞蹈和歡樂歌聲中，也看到希望。

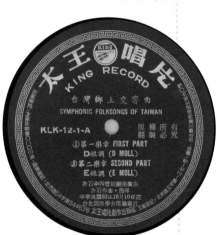

台灣鄉土民謠　首部曲

　　第三部是晚會中的最高潮，許石將《台灣鄉土交響曲》作為壓軸演出，歷經多年苦心，可說是集一生民謠創作之精華，全曲共

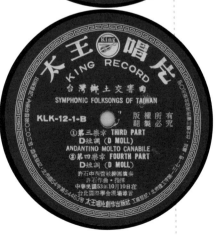

分成四大樂章，分別以《閩南調》、《客家調》、《歌仔調》與《山地民歌》旋律組成。

　　第一樂章的前奏是利用中西樂器的融合，合奏出動人的樂曲，首先聽到的是笛子幽幽地吹奏出〈心酸酸〉的曲調，在樂曲的背後可聽到嬰兒的哭聲及小孩玩耍的嘻笑聲，意味著戰後的台灣慢慢走出黑夜看見了黎明，〈南都之夜〉的旋律響起，巧妙的用小提琴的撥弦與大提琴的拉奏下，樂曲漸漸開展成明朗的音調，接著聽到〈卜卦調〉的輕鬆旋律，這首採集自三百年前流傳的地方民謠，彷彿看到了在台灣光復後，被戰爭破壞街道的容貌慢慢恢復，在苦悶的生活裡出現新的氣息，而宜蘭民謠〈一隻鳥仔〉則看到廣大蘭陽平原的鄉土風情，心情頓然開朗，加上由南管曲改編〈農村快樂〉和恆春民謠〈思想起〉也將戰前傳唱全台的〈雨夜花〉連結在一起，讓流傳台灣百年的樂音相互緊密結合，表現出溫暖的台灣鄉土情調，接著最具農家特色的〈牛犁歌〉，改編自南部民謠，一幕幕鄉村景色浮現在眼前，農民同心協力辛苦播種，儘管夏日炎熱揮汗如雨，為的是等待秋天的豐收季節，也聽到農閒時熱鬧逗趣的〈拋採茶〉還有在日治時期就傳唱於民間的高雄民謠〈牛尾調〉，在胡琴的伴奏下，旋律更顯出優雅，最後演奏的是〈月月按〉這首流傳於台灣南部的車鼓民謠，可以感受到廟會前，車鼓陣頭詼諧幽默而熱鬧的表演，在輕鬆快樂的旋律下，長達十分多鐘的第一樂章精采完美的結束，每一首都具有濃厚地方色彩的民間歌謠，從北到南，從嘉南平原翻過中央山脈到後山的噶瑪蘭，許石將台灣土地上最美的情歌，用淳厚樸實的旋律，串連出台灣鄉土民謠的首部曲，從〈心酸酸〉的悲情苦悶到充滿喜慶歡樂的〈月月按〉車鼓調，就像經過狂風暴雨侵襲的土地，如今雨過天晴，陽光普照在大地上，描繪出溫和美麗的台灣鄉土風光。

　　客家山歌的鄉愁　九腔十八調

　　第二樂章裡重現客家村莊的生活情景，國樂「鼓吹」奏出深遠悠

長的音，代表著客家人南北遷移、刻苦耐勞的精神，這個音調也劃破沉長的黑夜，此時〈採茶歌〉的旋律輕輕響起，黎明時刻採茶姑娘穿著傳統客家花布的服飾，頭戴斗笠，樸實的妝扮上山採茶忙著工作，隨口哼唱著婉轉延綿的九腔十八調，從北到南，從這邊山到那邊山，幾百年來不斷傳唱著，仿佛感受到客家山歌的鄉愁在心裡律動，接著也是改編客家民謠的〈客人調〉節奏輕快鮮明，將特有風格的客家曲調互相連結，變化出更多不同的音樂風貌，〈採茶襃歌〉許石以其精練的編曲技巧，融入不同節奏的旋律，創造出多層次的空間想像；許石的音樂橫跨族群，穿越時空年代，感動了這場演奏會的來賓，更贏得滿場熱烈的掌聲，第二樂章由多種客家旋律組成，表現出豐富的民謠節奏。

台灣特有的民謠哭調仔

第三樂章則出現獨特的台灣樂器「大廣弦」和「月琴」為主體，奏出台灣特有的民謠〈哭調仔〉，絲絲琴弦拉出悲傷的曲調，〈哭調仔〉是歌仔戲常見的曲調之一，也因台灣各地曲調不同而有變化，搭配劇情表現在悲痛哀傷之時，用〈哭調仔〉來宣洩內心壓抑情緒，首先出現的是〈大哭〉又名〈宜蘭哭〉，是很常聽到的悲傷歌仔調，緊接的是〈小哭〉又名〈艋舺哭〉，通常這兩首曲調會連綴使用，許石用國樂編曲演奏來表現出不同的旋律，就像描寫一位歌仔戲藝人，出身清寒，從小離開父母身邊跟著戲團演出四處為家，流浪奔波，並且接受嚴格訓練，儘管得到台下滿滿的掌聲，但戲終人散時，卻留下落寞孤寂，內心湧現對親人的思念，想起自己的身世，不禁黯然淚下；而〈大哭〉的曲調重複出現，刻畫出樂曲的靈魂所在，最後的旋律是近代新編的〈南光調〉，曲調順暢，易學好聽，至今仍常在歌仔戲曲中出現；樂章奏出了喜怒哀樂，道出了甘苦悲歡，隨著樂曲起伏變化，奏出台灣獨特的旋律。

原住民族的 豐收舞曲

　　第四樂章奏出高山美麗的風光，許石採集民謠的同時，也翻山越嶺到原住民部落，將許多流傳於高山部落間的音樂原貌一一重現，樂章中首先出現的是〈月下歌舞〉，音樂奏出純樸善良、簡單活潑的旋律，原住民族在月光下載歌載舞，將高山部落知足樂觀的民族特性表露無遺，再來〈豐收舞曲〉也稱〈狂歡舞曲〉(這首歌在許石鄉土民謠唱片 <KLK-56> 註明為烏來山地民謠)，在管弦樂團盛大氣勢的演奏下，呈現出台灣原始部落幾百年來的悠長歷史，接著聽到〈山地好〉這首來自台東山地民謠，非常熟悉的旋律，就是在 1960 年代美黛所唱傳遍海內外的愛國歌曲〈台灣好〉(合眾唱片 CM-15)，而〈杵歌〉則奏出不同的情調與風情，這首歌曲是阿美族搗栗子時所唱的民謠也稱〈賞月舞〉，許石特別研究投入阿美族的生活文化，用心製作山地民族優美獨特的旋律，後來也由寶島歌王文夏填詞改編成〈高原之夜〉(亞洲唱片 AL-515)、最後的旋律是〈山地春歌〉也稱〈康樂情歌〉，根據研究山地歌謠的好友徐睿楷的說法：「這首歌有很多歌名，但這些版本應該都沒像許石的版本 <山地春歌> 讓大家熟悉，他並且說許石很早期就把原住民歌推廣給大眾，包括福佬聽眾，雖然他可能不算是第一個，但許石的影響力更大，他可說是戰後那個時代，最關心其他族群的流行音樂作曲家」，緊密的節奏配上山地民謠特有的節拍，在強打鼓聲的氣勢變化下，展現出台灣不同民族的音樂風貌，為今晚的國慶音樂晚會劃下完美句點。

散盡家產終生奉獻而不悔的台灣音樂家

　　聽許石的音樂，總是充滿鄉土情感，在這張《台灣鄉土交響曲》的唱片封面，是許石穿著紅色西裝，神情專注拿著指揮棒指揮的表情畫像，右側很清楚看到「實況錄音」的字樣，右上方有圓形藍色的斗大圖騰，裡面有隻牛悠閒地低頭在吃草，戴斗笠的牧童就坐在牛背上吹奏笛子，發出源自於大地上自然的曲調，這是許石為這次演奏會親自繪製，簡單的圖案，傳達出台灣幾百年來流傳於庶民口中的民俗歌謠，今日將在重要的舞台發表，讓世人來認識台灣最美的聲音；整張唱片封面都有中英文的對照翻譯，展現出許石的偉大胸懷，不只要點燃台灣人民的民謠熱潮，也要將民謠傳唱世界各地，而背面的簡介是這樣寫的「青年作曲家許石，於 1946 年從日本學成音樂返回台灣後，即以全副精神和時間從事研究台灣民謠工作，同時寫作這一篇交響曲，開始到完成共有十八年的苦心，富有地方特色地方情調的台灣鄉土交響曲，全曲共四樂章」。全曲基本上雖然是將各地民謠整編匯集而成，再以中西樂器合體演奏，在傳統與現代中開創新意，看出許石的用心與努力，希望能得到大眾支持，可惜當時已是日語翻譯成流行歌曲大行其道的年代，本土創作原本艱辛，這類型民歌在當時並不受到市場歡迎，但許石本著堅持推廣民謠的決心，儘管在經營唱片上常遇挫折，依然無悔，擇善而固執，他在 1968 年為慶祝國慶，在台北市中山堂舉辦《中國各省民謠演唱會》後，曾經這樣說過「這種具有樸實淳厚旋律，優美悅耳的音樂遺產，使我愈搜集愈感興趣。我以全部財產、時間和精神來研究台灣民謠，一轉眼竟有二十多年」。

　　散盡家產，終生奉獻而不悔，如此偉大情操，在台灣民謠史上唯許石一人。

第三節　從台灣鄉土民謠 談許石

　　鄉土民謠的產生與庶民生活息息相關，多元而廣泛，往往反映出當時社會景象與民情風俗，當我們重溫舊時記憶時，這些旋律不斷在腦海湧現，是如此親切與真實，透過簡單的詞句隨口唸出婉轉、含蓄，不須過於花俏的變化，經過時間淬煉而成，這些民謠不受歲月封存，每個年代都出現新的知音，而充滿濃郁鄉土氣息的地方民謠，總會得到廣大的迴響，因此民謠可說是常民生活中重要的精神依靠，更是代表國家的音樂根本及最重要的文化資產，早期資訊未發達的時代，電視和收音機尚未問世時，民謠的流通都是經過人與人之間口授相傳，但常因戰亂或時代變遷而消失，因此民謠的保存極為重要。

　　很多人對鄉土民謠一詞有不同的說法，認為說有作者或經過修飾就不能稱為民謠，那嚴格說來台灣已沒有這種原汁原味的鄉土民謠了，因為誰都不能保證，現在所傳唱的民謠，在一百年前或更早之前沒有受到時空變化而有所改變呢？簡單來說民謠就是民間傳唱的歌謠，也可說成民歌，有些民謠可能遠至幾百年前，有些則是近代產生的，尤其在沒有紙筆的記載之下，民謠要能夠傳唱最基本的條件，詞曲旋律不僅要簡單自然，易懂易學，也要隨著每個時代的風情潮流而有所變化，如在台灣發展有二三百年以上的《歌仔戲》、《布袋戲》歷經世代不斷變化，幾次的改朝換代後 , 至今依然延續著，就是在發展的過程中，不斷的加入新的元素而存留下來，難道說隨著時代改變而調整的民間戲曲，就不能稱為《歌仔戲》或《布袋戲》，相信很多人會不同意的。

傳統民謠 VS 改編民謠

　　恆春民謠是台灣南部古早民謠，歷史已超過兩百年以上，其中＜思想起＞的曲調不知牽引出多少人的思古情懷，最有名的就是吟唱藝人老歌手陳達，陳達的唱詞大都是即興唱出，有地方發生的故事和美

麗風景的描述也有勸世盡孝的良言，並沒有固定的曲調，他像位詩人，每句歌詞都流露情感，演唱時獨特的唱腔搭配著月琴，總會讓聽者感動；陳達在 1960 年代受到民間學者史惟亮、許常惠的發掘後，錄製保存部分珍貴聲音資料，讓我們得以重溫當年感動人心的鄉土民謠，可是像這樣的民謠卻是好聽不好唱，少了民謠存在的基本條件，必須是容易口耳相傳，易學易唱，以致恆春民謠無法引起廣大流傳，尤其在社會不斷變遷的今日，環境日益嚴峻，要如何延續，將面臨更大的考驗。

而早在史、許兩位學者之前，在 1950 年代初期，許石與文夏這兩位影響台灣戰後歌謠極為重要的人物，就曾搭車到恆春當地找當時約 40 歲左右的陳達 (參考文夏唱 (暢) 遊人間物語 P42)，許石將陳達口中唱出恆春調的〈思想起〉曲調重新編曲，請台南文人許丙丁填詞，由許石的學生劉福助主唱後一曲成名，奠定劉福助日後民謠歌王的地位，不僅傳唱全台更及海外各地，後來也有多位歌手演唱過，包括鄧麗君、鳳飛飛、江蕙等。

今日值得我們憂心的是，當恆春的傳奇藝人陳達過逝後，三十幾年過去了，並未有再像陳達一樣的天才歌者出現，能夠再引起一股恆春民謠的風潮，在日漸式微下，陳達的〈思想起〉將成為絕響，而該讓我們慶幸的是許石的〈思想起〉在經過一甲子考驗後，早已是家喻戶曉深值在人民心中，這首歌曲也成為恆春民謠的代表歌曲，為什麼改編過的民謠反而可以流傳的更廣，甚至更久遠，原因在於好聽也好唱啊！因此當年如果沒有許石的努力，現在有多少人會知道恆春民謠的〈思想起〉呢？

讓我們再唱一段　思想起

許石是戰後研究鄉土民謠非常重要的音樂家，他將採集到的民謠灌錄成唱片陸續出版，其中包括平埔族、客家、山地民謠等，從 KLK-55 到 KLK-67 中共有十集〈三集演奏集、七集民謠集〉，每

張唱片曲目都會在本文列出，因為〈KLK-55.58〉〈KLK-56.57〉〈KLK-60.61〉是同一版本，有出版演奏集與歌唱集，因此只登載其中一集，

KLK-57-A 許石作編曲．指揮
1. 台灣風景好〈白字戲仔集曲〉
 許石．顏華唱．許石作詞
2. 女性的運命〈台南運河調〉
 顏華唱．許丙丁作詞
3. 拋採茶〈南部車鼓民謠〉
 楊金花．陳美秀唱．許丙丁作詞

KLK-57-B
1. 一隻鳥仔〈宜蘭民謠〉
 許碧桂．許碧芸．石錦秀．許碧珠唱
 鄭志峯作詞
2. 豐收舞曲〈烏來山的民謠〉
3. 雨公公〈宜蘭民謠〉
 楊金花唱．鄭志峯作詞
4. 六月田水〈農家民謠〉
 許石唱．鄭志峯作詞

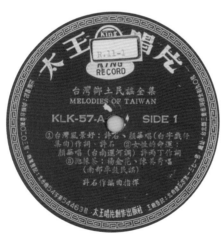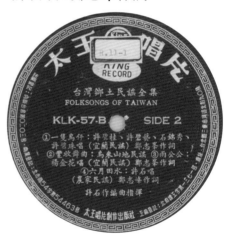

這張是太王唱片台灣鄉土民謠第一集，一般來說第一集肯定要很精采，這張也不例外，第一首歌〈台灣風景好〉就讓人驚嘆，是許石和顏華合唱，最不同的是由許石作詞、編曲、主唱(在許多研究資料中，許石寫詞的歌曲並不多)，而且寫得好，把台灣各地風景特色描寫得非常貼切，他後來沒加入作詞的行列，還真可惜啊！

一 .「台灣風景真正好　請您大家來迌迌
　　檳榔菁欉長躼躼　北部出名仙公廟」

二.「台灣美麗的寶島　四季水果免驚無
　　也有鳳梨甲楊桃　台中出名香斤蕉」

　　前面一、二段分別由許石和顏華唱出，這首歌長達五分鐘，把檳榔樹的特性用長躼躼來形容，配上仙公廟的押運，是如此合意，由許石略帶低沉滄桑的嗓音用〈南光調〉唱來更顯韻味(他不是美聲唱者，但磁性的嗓音卻散放出獨特的魅力)，聽著從木箱喇叭傳出來的聲調，看著歌詞，不知覺的穿越時空回到50年代，看見台灣農家田園景色「稻仔大欉黃錦錦錦，今年收成有所望仔伊」，〈緊疊仔〉又稱〈走路調〉許石也運用在第二段歌詞裡面，還有閩南氣息濃厚的高甲戲《管甫送》的曲調巧妙搭配，最後再用〈南光調〉來作結束。巧妙的是《管甫送》有一段戲是演管甫到台灣來做生意，裡面有唱到台灣的風景，剛好與許石的〈台灣風景好〉歌詞相互輝印「台中仔出名日月潭仔，彰化出名伊都八卦山仔」，目前台灣的傳統高甲戲已經消失，所以這首歌是首創也是絕響。

　　這張唱片也是第一次聽到宜蘭民謠＜一隻鳥仔＞，(常聽的是草地歌后胡美紅亞洲 ATS-104 的版本)，幾位小朋友的合唱，立即感受到童年的歡樂時光，其中碧桂、碧芸、碧珠是許石的女兒，後來在 1970 年代，許石組成的《許氏中國民謠合唱團》中，成為重要成員。B 面最後一首歌是嘉義民謠〈六月田水〉後來這首歌常聽到的是〈一隻小鳥嚎啾啾〉的版本。

KLK-58-A 許石作編曲．指揮
1. 山地姑娘〈烏來山地民謠〉
2. 嘆煙花〈五十年前的月姮調〉
　　顏華唱．鄭志峯作詞
3. 短相思〈南管民謠〉
　　顏華唱．鄭志峯作詞

KLK-58-B
1. 賞花歌〈北部民謠〉
　　顏華唱．周添旺作詞
2. 農村快樂〈都馬調〉
　　顏華．王景輝．楊金花．陳美秀唱
3. 花開處處紅〈車鼓民謠〉
　　顏華唱．鄭志峯作詞

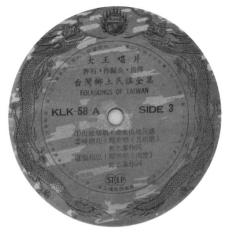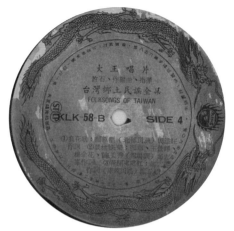

　　這張唱片除了＜山地姑娘＞外，都由顏華來主唱，顏華比林秀珠更早拜入許石門下，如果說〈港町十三番地〉是顏華的成名曲，那我要說這張唱片絕對是他的代表作，尤其在南管曲〈短相思〉的歌聲可聽出歌藝已經成熟圓滑。

　　一、阿君自你去了後　　每日相思在心頭
　　　　指頭那握塊等候　　等君早日返咱兜
　　二、天光等到日黃昏　　望神指點阮郎君
　　　　千萬不通放捨阮　　者沒誤阮的青春
　　三、一更等到五更時　　目睭金金睏沒去
　　　　你咱離開情不離　　阿君要返啥日子

　　優美的旋律，哀怨的曲調，道盡年輕女子對夫君的思念，翹首期盼等待郎君早日歸來的相思；鄭志峯在鄉土民謠集中與許石共同譜下許多好聽的作品，這首歌也是代表作之一。1974 年布袋戲大師黃俊雄也用南管曲改編台語流行歌〈相思燈〉作為主題曲，由西卿亮麗的嗓音唱來細膩婉轉，當時又搭配轟動布袋戲感人的劇情，唱片銷量更突破紀錄，而許石也醉心於戲曲的研究，更早就將南管曲採集改編成民謠來傳唱，也正好印證了許石的音樂造詣以及熱愛鄉土追尋突破，苦苦搜集台灣歌謠的情操；南管樂本有其獨特的韻味，配上〈短相思〉感人哀傷的歌詞，更讓人興起斷腸相思之情。

KLK-59-A 許石作編曲 . 指揮　　　KLK-59-B

1. 採茶歌	張美雲唱	南都之夜　許石.廖美惠唱.鄭志峯作詞
2. 哭調仔	廖美惠唱	雨夜花　　廖美惠唱
3. 高山花鼓	廖美惠唱	望春風　　廖美惠唱
4. 對花	廖美惠唱	雪梅思君　廖美惠唱
5. 台灣姑娘	廖美惠唱	

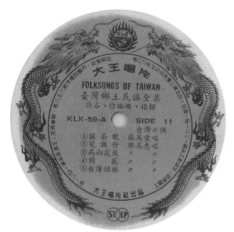 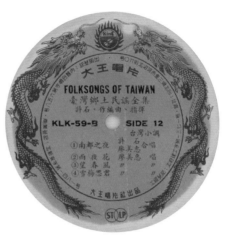

　　「天頂那的落水的，彈的雷囉公伊」張美雲的歌聲第一次在民謠集出現，這首〈採茶歌〉可說是客家民謠的代表歌曲，日本歌星池真理子小姐來台公演時，在國泰戲院的實況錄音，後來很多歌星有重唱過，許石在日本學習音樂時即與池真理子認識，在她來台灣的公演音樂會上，許石也客串一首與廖美惠一起合唱〈南都之夜〉，這首歌也是許石的成名曲之一，在他回台不久即已寫作完成，當時所取的歌名為〈新台灣建設歌〉，第一段的歌詞是「我愛我的美麗島……」，第二段是「我愛我的妹妹啊」公開發表後反應熱烈，大家比較喜歡第二段歌詞，超好聽的男女對唱情歌，尤其「我的妹妹啊！」在當時是很新鮮的用語，所以後來就改成第二段歌詞來唱；在這張唱片裡面，雖然也將〈雨夜花〉、〈望春風〉、〈對花〉三首日治時期的流行歌收錄其中，可能常聽到的緣故，我覺得所表現的張力反而不及〈南都之夜〉與〈採茶歌〉。

KLK-60-A 許石作編曲．指揮　　KLK-60-B
　　　　許丙丁作詞　　　　　　1.卜卦調〈南部民謠〉劉福助唱
1.思想起〈恆春民謠〉　合唱　2.鬧五更〈月姮調〉顏華．劉福助唱
2.丟丟咚〈宜蘭民謠〉劉福助唱　3.牛犁歌〈南部農家民謠〉
3.客人調〈客家民謠〉鐘玲唱　　　朱艷華．劉福助唱
4.杵歌　〈山地民謠〉朱艷華唱　4.潮州調〈枋寮民謠〉中西合奏
　　　　　　　　　　　　　　　5.六月茉莉〈北部民謠〉合唱

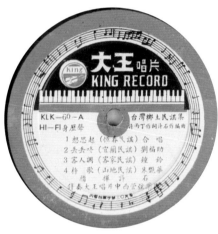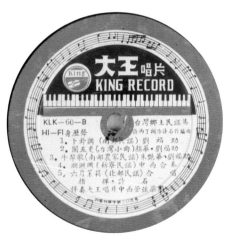

KLK-60 首版 33 轉電木唱片

　　大家熟悉的恆春民謠〈思想起〉就收錄在這裡，整張唱片都是許
丙丁作詞，展現文人的不同風格和濃厚的鄉土氣息，用「日頭出來滿
天紅、四重溪底全全石」來形容恆春的景象，「枋寮過去是楓港、燈
臺過去是馬鞍山」則說出屏東的地理位置，(因為屏東縣地形狹長，我
常弄不清楚這些地名的位置，是這首歌對我的另一個貢獻，雖說如此，
但這歌詞的最後有寫著〈大某娶了娶小姨〉那可是不行的)，而六月茉
莉則是比喻單身女孩，獨守空閨的思君之情，「六月茉莉滿山香，單
身娘仔守空房」；在鄉土民謠集當中這張唱片可稱是經典之作，每首
都是流傳的好歌，劉福助也首次錄音和顏華合唱這首〈鬧五更〉，幽
怨的曲調卻帶著有點趣味的歌詞，一位女生在半夜因為想念情郎而無
法入眠，一更的時刻推開窗戶，向外探望只聽見蚊子嗡嗡嗡，二更時

推開窗戶，只聽見老鼠吱吱吱，到了三更換成貓仔喵喵喵，四更又聽到狗的吠叫聲，五更到了，天快亮時推開窗戶，聽見雞仔咕咕咕，用有點戲謔的比喻來形容女生的癡情。

　　許丙丁筆下的民謠總是貼近人們的生活，充滿豐厚的情感，這張唱片也是我在鄉土民謠唱片系列中，收集到數量最多的 (至少有五個版本，甚至到 1967 年都還有再版發行)，從北到南都曾經買過，並沒有因〈思想起〉而侷限於台灣南部 (應該跟 1950 年代許石多次組團巡迴全島播民謠有關，路線就從大稻埕出發，足跡踏遍台灣各地鄉鎮，以內台戲院為主，每次巡演都歷經半年以上才能回到台北)，可見當時流傳廣泛的程度，唱片封面是許石在 1962 年 1 月 10 日在台北市中山堂公演時所留下的照片，舞台上佈滿幾十支麥克風，這些麥克風都是各大小電台現場轉播錄音之用的，在當時台視尚未開播，電台是流行歌謠最大的傳播者，許石曾多次在中山堂舉辦新歌發表會，非常受到歡迎，一般常理都會認為說，這張唱片是當年公演後才發行的，但是在筆者收集到相同編號的另一張唱片，是更早期的電木材質 (這種材質厚重、易破，台灣在 1960 年後逐漸改為黑膠材質)，所以 KLK-60 這張唱片應該要比 1962 年還要更早幾年，甚至在 1950 年代後期即已出版。

KLK-64-A 許石作編曲 . 指揮
1. 檳榔村之戀〈山地民謠〉
　　許瓊華唱 . 許天賜作詞
2. 耕農歌〈恆春名謠〉
　　顏華 . 葉子興唱 . 鄭志峯作詞
3. 菅芒花
　　顏華唱 . 許丙丁作詞
4. 田庄調
　　顏華唱 . 許朝欽作詞

KLK-64-B
1. 菅仔埔阿娘仔
　　顏華唱 . 許丙丁作詞
2. 牛尾調〈南部民謠〉
　　顏華 . 陳清相唱 . 許丙丁作詞
3. 海口調
　　曾鵬烈唱 . 鄭志峯作詞
4. 車鼓調
　　顏華唱 . 鄭志峯作詞

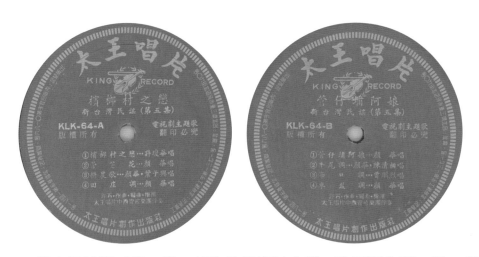

　　鄉土民謠第五集，第一首歌是檳榔村之戀，許天賜作詞，是一部電視劇主題曲，所以這張唱片可確定是在台視 1962 年開播後才出版；〈耕農歌〉是由鄭志峯作詞，與 1966 年雷達唱片第一集所出版林秀珠唱的〈三聲無奈〉是同一首曲，但兩首歌的意境卻天差地遠，〈三聲無奈〉是敘述一位女子被外貌俊俏的男人欺騙，感情失意欲哭無淚的心聲，〈耕農歌〉則是農民春耕秋收的景象「春天過了是白露，水牛赤牛仔滿山埔」，彷彿一幅美麗的春耕圖出現在眼前；菅芒花是一首很優雅的曲調，聽顏華婉約柔情的歌聲，娓娓道來，訴盡人世間幾許愁腸，許丙丁的詞非常的優雅，蘊藏著豐厚的台語文學氣息，值得再三細細品味。

　　菅芒花白文文　出世在寒門
　　無美貌無青春　甚人來溫存
　　世間事一場幻夢　船過水無痕
　　多情金姑來來去去　伴我過黃昏

　　〈牛尾調〉是許石改編的高雄民謠，在日治時期就曾出版〈業佃行進曲〉，天使唱片也在 1964 年出版〈鹽埕區長〉，兩首是同一首曲調，因為發行時間相近，不好認定是誰先灌錄，但兩首歌都各用不同意境傳唱至今。

KLK-66-A 許石作編曲 . 指揮
呂訴上修詞
1. 挽茶褒歌〈北部茶山民謠〉合唱
2. 草螟弄雞公〈南部民謠〉
　 許石 . 廖美惠合唱

KLK-66-B
1. 月下歌舞〈山地民謠〉朱艷華唱
2. 桃花過渡〈通俗民謠〉
　 劉福助 . 廖美惠合唱
3. 月月按〈十二月花月臺車鼓民謠〉
　 朱艷華唱

LK-67-A 許石作編曲 . 指揮
呂訴上修詞
1. 想思〈全省各地哭調仔民謠〉
　 朱艷華唱
2. 病子歌〈台南民謠〉
　 劉福助 . 王美惠合唱

KLK-67B
1. 山地好〈山地民謠〉
　 朱艷華唱
2. 五更鼓〈五十年前月姐歌〉
　 許石 . 廖美惠唱
3. 高山春歌〈山地民謠〉
　 朱艷華合唱

　　最後兩集仍延續前五集許石的音樂風格，〈草螟弄雞公〉、〈桃花過渡〉這兩首傳唱於民間的褒歌，經過改編後成為今日傳唱的版本，並且增加了三首山地民謠〈月下歌舞〉、〈山地好〉〈高山春歌〉，得以想像許石對原住民歌曲著墨極深，鄉土民謠集最後兩集由戲劇專家呂訴上教授修詞，呂訴上相信大家在民謠歌唱界會比較陌生，他一

生熱愛台灣各種戲劇，他的著作《台灣電影戲劇史》至今仍是台灣最具權威的戲劇專書，詳實記載台灣自日治時期到戰後 1950 年代，相關於台灣的電影戲劇等資料，成為日後重要的研究依據；據呂訴上的兒子，好友呂憲光 (前中視資深導播) 說：「許石與呂訴上原本就熟識，呂憲光在學生時期也有短暫時間曾跟許石學過音樂，對於許石老師嚴謹的教唱方式印象深刻」；在人物特質方面，許石與呂訴上也有許多共同之處，除了在不同領域各有專精之外，對於事物都有一絲不苟的處理態度，而且兩人都將畢生奉獻於民俗歌謠的研究和戲劇文化的傳承，為台灣文化留下珍貴的研究史料。

第四節　無虛華無美夢甚人相疼痛　一位被遺忘的音樂家

　　台南文人許丙丁在許石出國前公演專刊曾這樣寫著：『＜離別愛人真艱苦，親像鈍刀割肚腸＞，用鈍刀割腸肚來表現痛苦，很情真意切流露出來這就是民歌的好處真實的價值。民歌不是出自文人才子之手的古典詩詞，其深沉婉曲耐人尋味的是從廣大民間產生，從鄉土裏生根萌芽長大的，是一個地方的社會狀態，風俗習尚，整個民族的喜、怒、哀、樂的情感都孕育在民歌裏』。

　　如此感人肺腑的心聲，看出許石與許丙丁兩位大師的相知相惜，許石的兒子許朝欽先生曾說：「許丙丁為人豪爽正直並且熱愛台灣民謠，在許石的民謠之路上常給予資助，至今他仍心存感念」。雖然當年這些鄉土民謠，並沒有得到市場上的成功，但有幸的是，讓先民傳唱許久的珍貴鄉土歌謠得以延續，許石的民謠之路是如此艱辛與孤獨，就如菅芒花的歌詞「菅芒花白無香　冷風來搖動」，美麗的花兒都會得到大家的呵護與讚美，只有菅芒花，冷風吹來隨著搖動，在荒野之中度過寒冷冬天，隨風凋謝，有多少人會注意到呢？

　　民謠歌曲唱出每一個在地人的喜怒哀樂，因此流傳更加久遠與動人。在此時來懷念似乎有些被社會遺忘與忽視的許石，心情感覺特別的沉重與敬重。

第八章　憶！做唱片教唱歌的許石先生

◎劉國煒 (演唱會製作人)[17]

　　「許石要舉辦音樂會，太棒了，當年許石很紅，他作的曲都很受歡迎，歌也唱得很好，他的學生劉福助唱歌跟他很像歐～」，聽到許石兒子要幫爸爸出書，當年曾合作過的寶島歌后紀露霞開心的這麼說；紀露霞曾經幫大王唱片錄過兩首歌，當年錄音設備及技術都不好，為了唱片有迴音效果，許石幫她錄音時還特別安排在新生戲院，紀露霞說許石做音樂非常用心，他過世後，過去他自己唱的歌沒有重新出版，讓大家都淡忘了，真可惜；這次他的公子要幫他出書還讓台北市立交響樂團為許石舉辦音樂會，真為他高興，他的作品每一首都很經典，相信很快年輕一輩就會注意到他。

　　1998年1月4日筆者曾邀請鍾瑛參加一場「說唱台灣歌」講唱會，鍾瑛是許石的學生，講唱會時她多次提到許石老師，於是便翻箱倒櫃找出當時的錄音，鍾瑛這麼說：「我是民國41年灌唱片，我第一張灌的唱片「安平追想曲」，後來另外一首是「苦戀歌」，我唱的歌只有這二首歌大家比較知道，我的老師許石先生的唱片公司叫做大王唱片公司…」，鍾瑛是許石老師學生中最早有成名代表作的一位，「安平追想曲」、「苦戀歌」都是許石老師主持的唱片公司所出版。

　　另一位曾經為許石先生大王唱片灌錄經典廣播劇的魏少朋，生前幫他製作口述歷史時曾跟筆者說「當年三重埔做唱片，裡面最認真在做的就是許石先生，他在大王唱片做「安平追想曲」，他很有本事還有辦法叫我跟楊麗花去錄一個「回來安平港」的廣播劇，結果賣得很好…。」

　　去年(2014)文夏老師口述自傳筆者為其撰寫期間，文夏老師多次

17　1994年起陸續製作「金曲五十年」、「周藍萍的時代經典回想曲」、「大學城的青春迴響曲」等50多場懷念歌曲演唱會，曾為靜婷、紀露霞、美黛、黃曉寧、殷正洋、金佩姍、丁曉雯等人舉辦個人演唱會，編著「群星歡唱50年」、「金曲憶當年」、「台灣思想曲」等七本音樂相關著作，並為「文夏唱(暢)遊人間物語」自傳主筆。

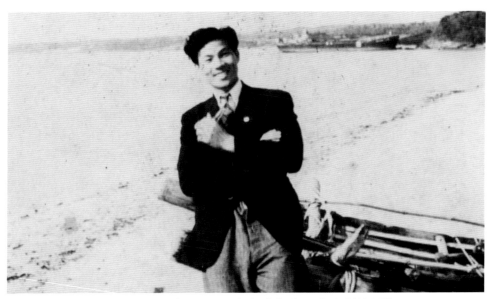

文夏與許石先生前往恆春採譜時，在恆春海邊為許石先生所拍照片

提到他跟許石老師的互動，他說許石先生在台南市立中學教音樂時，就在他就讀的台南商業學校旁，許石先生跟他說，下課沒事時可以去找他討論音樂；有一回兩人還一起前往恆春採集民間歌謠，文夏老師說他跟許石先生搭公路局去恆春，在恆春前二站提前下車，二人順著海邊慢慢的往市區走去，當時兩人在海邊為對方拍了一張照片，文夏老師常遺憾地說，唉～當時沒有自拍神器，所以兩人沒留下合照真是可惜，非常懷念那段一起討論音樂的日子」。

　　文夏老師去年首次見到許石先生的公子，他好奇的問他，家裡有沒有爸爸「南都之夜」最早發表的手稿，文夏老師說「南都之夜」首次發表的名稱叫「台灣建設歌」，原詞是「我愛我的美麗島，建設新自由…」，他只記得這兩句，他說後來才改成「我愛我的妹妹啊，害阮空悲哀…」，台灣建設歌應該只有那一次演唱，後來俏皮的南都之夜流行，他也記不起原來的歌詞了。

　　家住台南，從小喜歡看表演的林沖在國中時就親身參與了許石台南的音樂發表會，他印象最深的是許石唱「我愛我的妹妹呀，害阮空悲哀…」；高中畢業後，林沖北上求學，喜歡舞蹈的他，是蔡瑞月最

文夏與許石兒子許朝欽

早期的得意學生，1955年林沖參與台語電影《黃帝子孫》的拍攝，片中演他妹妹的鍾瑛，拍片期間常跟他提到許石老師，林沖得知許石先生跟蔡瑞月一樣是日本留學回來的，就慕名前往，跟許石學發聲及歌唱技巧，他說許石老師相當紳士，人很好，唱歌的地點在延平北路，要爬樓梯，他上一對一的個人班，許石老師彈著鋼琴教他唱台灣民謠，只是林沖對民謠不感興趣，所以上了三、四堂課，就中斷了，林沖還記得他在日本走紅返台時鍾瑛跟他說過，許石老師曾經提過這段往事。

在1980年許石先生過世後，他10年一次的音樂發表會就終止了，他的音樂隨著當時台語歌謠的衰退讓人漸漸淡忘；過去十多年雖曾經從紀露霞、鍾瑛、魏少朋、文夏、林沖等合作的藝人口中聽他們提及許石先生，但能知道的故事還是相當有限！所幸，好的音樂家及他的作品是不會寂寞的，35年後許石先生的公子許朝欽主動積極的推廣，終於把許石老師的作品再次介紹給大家，他以一個為人子的親情角度將家庭中的父親許石介紹給大家認識，他更找來國內學界、廣播及收藏圈重要的意見領袖以客觀的角度探討這位音樂前輩許石先生，「五線譜上的許石」將會是台灣歌謠研究中難得的作品，更是民謠音樂家許石先生的另一個起點。

台湾郷土交響

SYMPHONIE FOLKSONGS

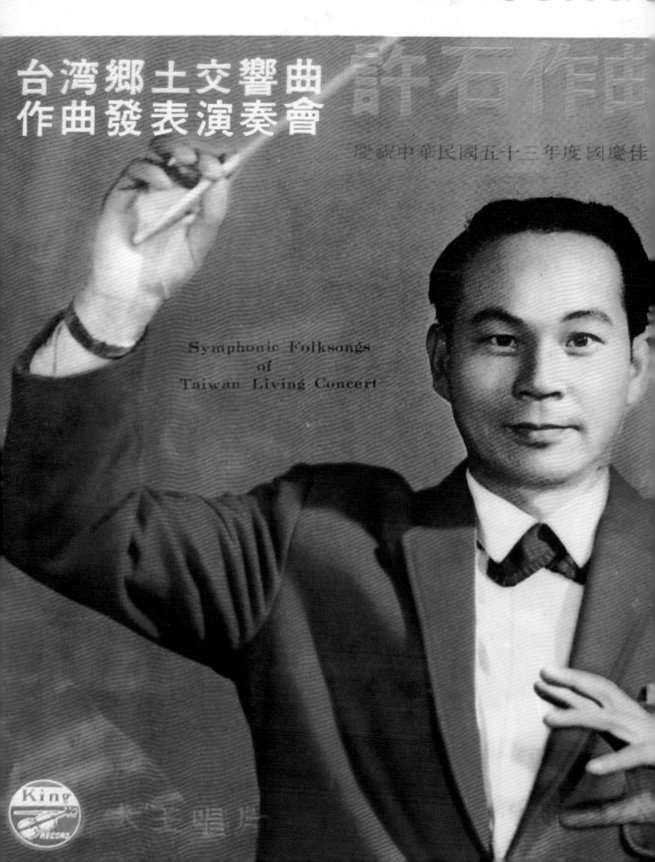

台湾郷土交響曲
作曲發表演奏會

許石作曲

慶祝中華民國五十三年度國慶佳

Symphonic Folksongs
of
Taiwan Living Concert

King
RECORD

大王唱片

F TAIWAN

日　　時：五十三年十月十日下午七時
Date: October 10, 1964 Time: 7:00 P.M.

地　　點：臺北市國際學會
Place: International House, Taipei

作曲指揮：許　石
Composer and Conductor: Mr. Hsu Shih

演　　奏：許石中西管弦樂團
Music: The Hsu Shih Orchestra

實況錄音

第三篇　黑膠唱片上的軌跡

發行唱片做唱片的生意是我們家最慘痛的經驗，原因是利潤不高而且工作量又繁重。當初真的不知道父親為什麼那麼堅持要發行唱片？現在才了解到他有一個崇高的理想那就是希望能夠推廣台灣的音樂給台灣的人民。一張唱片的製作過程是非常的瑣碎很複雜的，音樂從沒有到有音符甚至經過製作人的賦予讓音樂有了生命，這是需要一群人從作曲、編曲、訓練樂團、選歌手、錄音、製作、包裝到銷售，這一長串的生產過程每一環節都牽扯到這張唱片中的音樂生命力，所以，一張成功的唱片真的是不容易。但是當時的環境版權意識非常的欠缺，盜版的唱片在市場上面到處橫行，即使被抓到所受到的處罰，原比他的獲利少了很多，所以即使我們家一直的在抓這些盜版的但是真的是抓不勝抓，真的是力不從心。

　　父親的唱片大體來說可以分成台灣鄉土民謠，中國各省民謠，自己的作品，當時的流行音樂，歌謠，童謠等等。我還清楚的記得當初製造產品的過程，都是家庭式的生產，唱片從台北縣三重市的唱片工廠用腳踏車運到家裡之後，就放在客廳裡面，由我們家的小朋友坐在一起，唱片一張一張的拿起來稍微擦了一下，再放進塑膠袋然後再包裝到紙袋子裡面，封裝後成為一張準備出售的唱片產品。我記得中南部的唱片我們都是用中連貨運運送到當地的唱片商。而台北市部分都是由我們用布包起來坐公車到中華路的唱片行去送貨，我國小的時候都還常常跟著家人一起坐公車去送貨。

　　因為當初父親非常重視版權，所以大部分他發行的唱片都有版權的授權書，在此書中，我分享了幾份授權書讓大家了解當初做唱片生意的困難！

　　我在此非常感謝黑膠唱片的收藏家徐登芳先生和陳明章先生，他們慷慨的分享了他們收藏的黑膠唱片，讓我們大家有機會一睹當初這些珍貴的音樂遺產，有些唱片真的是很寶貴，連我們家也沒有保存了。

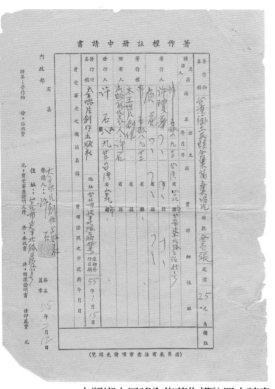

台灣鄉土民謠全集著作權註冊申請書

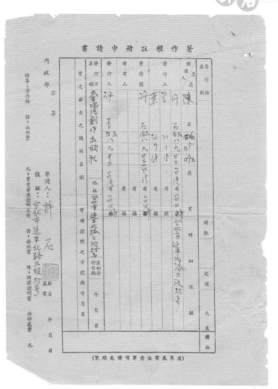

著作權註冊申請書

檳榔村之戀歌詞同意書　許丙丁菅芒花，菅仔埔阿娘，牛尾調的歌詞同意書

姚讚福悲戀的酒杯歌詞同意書

姚讚福欲怎樣的同意書

姚讚福心酸酸的同意書

姚讚福月夜嘆的同意書

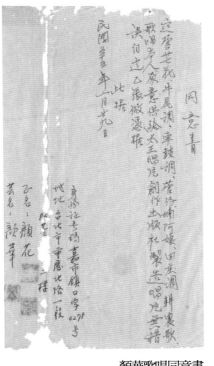

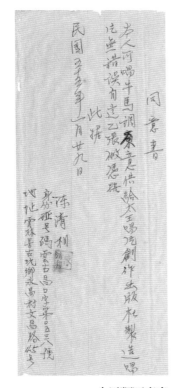

顏華歌唱同意書　　　　　鄭志峰耕農歌，海口調，車鼓調的同意書

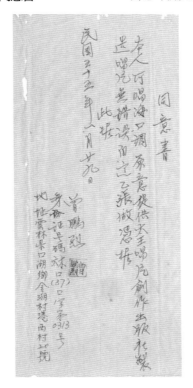

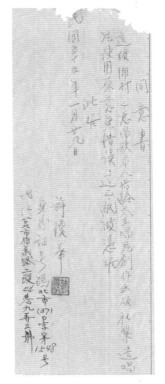

牛馬調同意書　　　　　海口調同意書　　　　　同意書

189

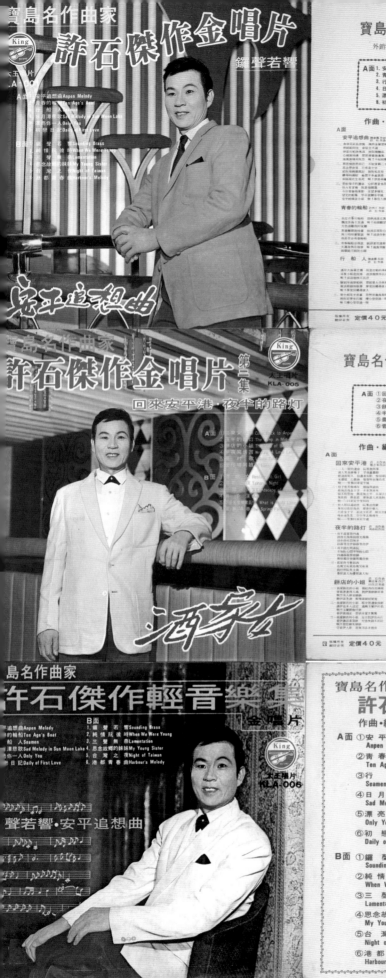

山地名歌傑作集
The Famous Songs of Mountain's Country
KLA-007

集作傑歌名地山
The Famous Songs of Mountain's Country
KLA-007

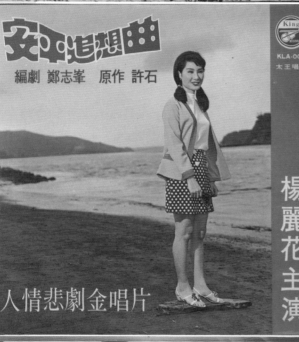

安平追想曲
編劇 鄭志峯 原作 許石
KLA-008
太王唱片
人情悲劇金唱片
楊麗花主演

安平追想曲 人情悲劇金唱片
楊麗花·主演·主唱
KLA-008

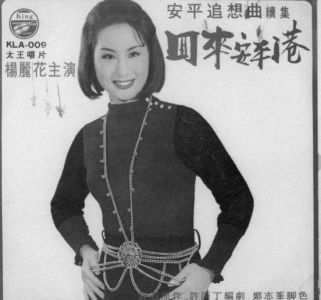

安平追想曲 續集
回來安平港
KLA-009
太王唱片
楊麗花主演

安平追想曲人情悲劇完結編回來安平港金唱片
楊麗花·主演·主唱
KLA-009

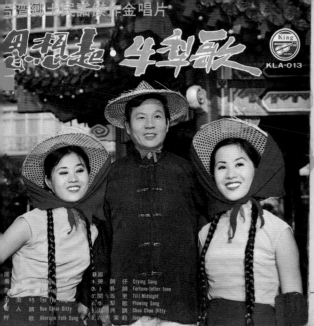

台灣鄉土民謠傑作金唱片

思想起・牛犁歌

KLA-013

台灣鄉土民謠傑作金唱片

版權所有・翻印必究

King

A面		B面	
1. 農村曲	Village Tune	1. 哭調仔	Crying Song
2. 思想起	O! lovely town!	2. 卜卦調	Fortune-teller tune
3. 丟丟咚	Tyu Tyu Tong	3. 鬧五更	Till Midnight
4. 客人調	Kuo Chiar Ditty	4. 牛犁歌	Plowing Song
5. 杵歌	Aborigin Folk Song	5. 潮洲	Chao Chou Ditty
		6. 六月茉莉	June Bily

寶島台灣民謠名作曲家許石指揮作編曲
太王唱片中西管絃樂團伴奏・許石音樂研究社師生全員演唱

KLA-013
外銷特級版

定價40元　　　太王唱片創作出版社

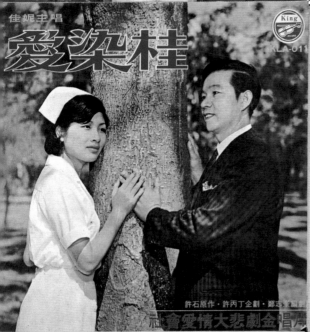

佳妮主唱

愛染桂

KLA-011

社會愛情大悲劇金唱片

許石原作・許丙丁企劃・鄭志峯編劇・佳妮主唱

King

"愛染桂" 社會愛情大悲劇金唱片

版權所有・翻印必究

許石原作・許丙丁企劃・鄭志峯編劇・佳妮 主唱

編曲・唱・指揮 許石

傅清華・靜子・玉惠・碧雲・鄭志峯・許成邦等大熱演

原作・作曲・編曲・指揮・唱許石　編劇・鄭志峯　太王唱片中西管絃樂團伴奏

KLA-011

安平追想曲・人情悲劇金唱片上集二張一套
企劃許丙丁・原作許石・編劇鄭志峯
寶島第一流影星魏少朋・廖軍達・鄭志峯・玉惠等合演劇

KLA-008　楊麗花主演唱・許石指揮

安平追想曲續集人情悲劇金唱片完結編
『回來安平港』　許石原作・許丙丁編劇・鄭志峯脚色
由寶島第一流影星魏少朋・廖軍達・鄭志峯・玉惠等合演劇

KLA-009　楊麗花主演唱・許石指揮

酒家女人情大悲劇金唱片　佳妮主唱
KLA-010

聯合演唱	傅清華・演泰明（青年音樂家）　靜子・演娜娜（女主角） 玉惠・演珍玲　許成邦・演泰明之父 碧雲・演泰明之母　鄭志峯・演酒家經理

定價40元　　　太王唱片創作出版社

CHINESE FOLK SONG MUSIC

中國各省民謠演奏曲

第一集 VOL I
A面 Side I

1. 太平鼓舞曲
 Tai-pin from dance music 4'920秒
2. 十 送
 Ten. farewells
3. 採 茶 撲 蝶
 Scenes of tea-picking 4'9
4. 在那遙遠的地方
 Over far away place. 2'910秒
5. 沙 里 洪 巴
 Sr-li-hoo-ba 3'930秒

B面 Side II

1. 小 拜 年
 The Compliment of
 the season. 2'910秒
2. 杜 十 娘
 Tu. 3'910秒
3. 西 藏 山 歌
 Tibet ballad
4. 農 家 樂
 Oh! Morning farm land. 4'940秒
5. 大 庭 城 的 姑 娘
 The girl from Usuka 2'520秒

中國各省民謠演奏曲 第一集

Chinese Folksong Concertoes I

版權所有・翻印必究
外銷特級版

King

A面		B面	
1. 太平鼓舞曲 Tai-Pin dium dance music. 4'920秒		1. 小拜年 The Compliment of the season. 2'910秒	
2. 十 送 （江西省） 3'935秒		2. 杜 十 娘 3'915秒	
3. 採 茶 撲 蝶 Scenes of tea-picking 4'9		3. 西 藏 山 歌 Tibet ballad	
4. 在那遙遠的地方 Over far away place. 2'910秒		4. 農 家 樂 Oh! Morning farm land. 4'940秒	
5. 沙 里 洪 巴 Sa-li-hoo-ba. 3'930秒		5. 大 庭 城 的 姑 娘 The girl from Usuka 2'520秒	

KLA-0015

台灣民謠作曲家・許石・編曲・指揮・太王唱片中西管絃樂團演奏
Composer and Conductor: Mr. Hsu Shih and his orchestra.

定價40元　　　太王唱片創作出版社

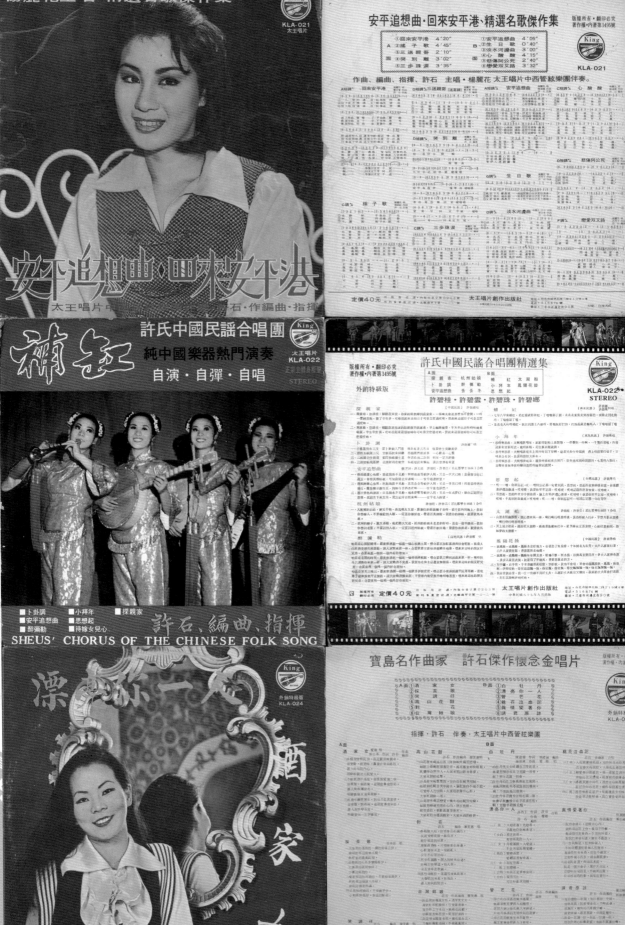

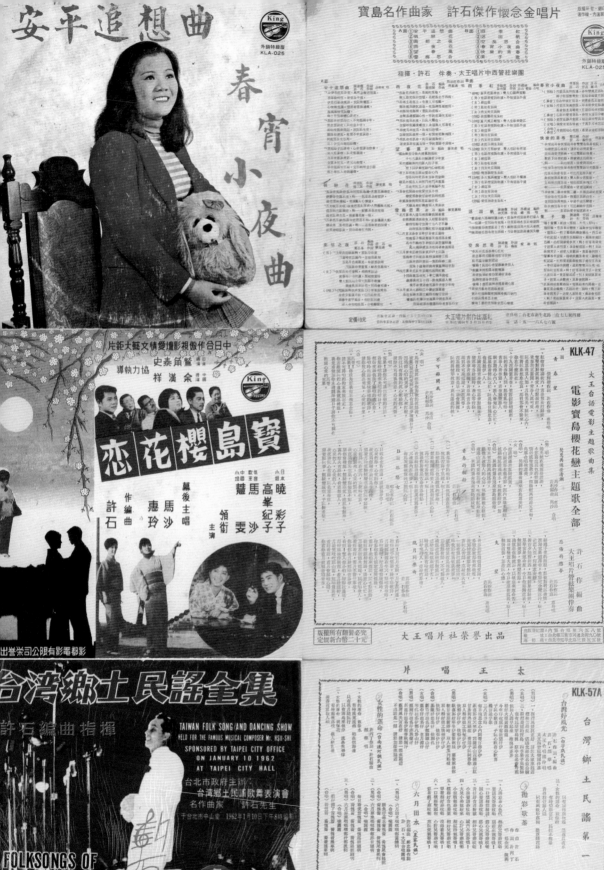

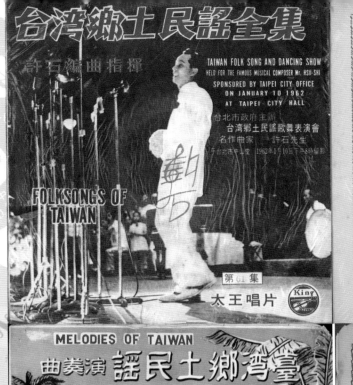

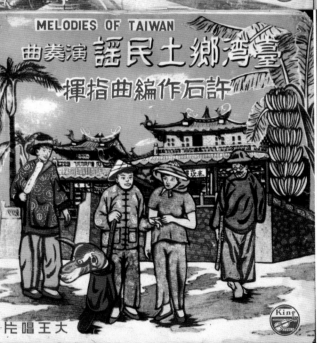

台湾鄉土交響曲
SYMPHONIE FOLKSONGS OF TAIWAN

台湾鄉土交響曲
作曲發表演奏會

許石作曲

Symphonie Folksongs of
Taiwan Folksong Concert

實況錄音

King RECORD 太王唱片

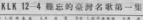

KLK-12-1　台灣鄉土交響曲樂曲簡介
The Concise Introduction of Symphonic Folksongs of Taiwan

Hsu Shih, a young composer, has been engaged in the work of studying Taiwan folksongs with heart and soul since he completed the music courses in Japan and came back to Taiwan in 1946. Then he began to compose this "symphony" which took him eighteen years to finish. It includes "Four parts" and is full of folk-like quality of Taiwan and its people.

First part

The oriental-western ensemble took much emphasis in D minor tone of the beginning of "accent" which represented the disgusting war as if the vanishing of a half dream. The music Performed the violin's Pist, and showed up the soft Taiwan country scenery, and then developed into a bright tone, describing the war-damaged city had gradually been rehabilitated and started a very active life after Taiwan's retrocession from the Japanese government. Everybody liked to live in memory. One night it rained, and one felt lonely and sad, but it ended up being fine and cheerful next day. It's wonderful to take a walk along the countryside while looking at the cowboy riding on the buffalo and playing the flute. In addition, the beautiful scenery of the countryside made one feel happy and joyous, and began to lead a cheerful life, concurrently having aridous of living this precious island. The music performed the very actively quick tempo, and the last section described a gentle and beautiful picture of Taiwan's country scenery.

Second part

Ob had performed the appearance of a village (Ko-Chia-Leng's tribe), and The Chinese-type trumpet of the Chinese classic musical instruments played the beginning of "dawn". Going to the mountain, tea-picker girls began to pick tea and were quite busy in working, and at the time the "mountain song" was performed. After working, they went to the busy street where they took a stroll and then went home. The music was composed of various "Ko-Chin" melodies, and played the abundant tempo of rapidity and brightness.

Third part

The peculiar musical instruments of Taiwan-"Ta Kuang Hsien" and "Chang Kan Yeh Chin" (Stringed instruments) were supposed as main part, and performed Taiwan's special folksong-"Crying tone", describing the wandering life of artistes. Such kind of life, including sweetness, bitterness, sadness, and joy, had a wide change and smacked of Taiwan countryside. This part played the peculiar melody of Taiwan.

Fourth part

It had performed the beautiful and refined scenery of the mountain. The mountaineers danced in the moonlight while the music played the single, active and fine melody together with the mountain folk-songs' peculiar tempo, which consisted of the scene and custom of Taiwan's Characteristic.The special point of this part described the strongly-beating, Timpani, which had change in sounds, symbolizing Taiwan was making a rapid progress.

太王唱片創作出版社榮出品

版權所有　翻製必究　定價新臺幣四十元

難忘的台灣名歌 第一集
FOLKSONGS OF TAIWAN

許石

King RECORD 太王唱片

KLK 12-4 難忘的臺灣名歌第一集

指揮：許石　編曲：楊三郎　唱：許石・鍾瑛
太王唱片電子琴樂團伴奏

太王唱片創作出版社

台灣鄉土民謠全集
FOLKSONGS OF TAIWAN

許石編曲指揮

TAIWAN FOLK SONG AND DANCING SHOW
HELD FOR THE FAMOUS MUSICAL COMPOSER Mr.HSU-SHI
SPONSORED BY TAIPEI CITY OFFICE
ON JANUARY 10, 1962
AT TAIPEI CITY HALL

台北市政府主辦
台灣鄉土民謠歌舞表演公
名作曲家　許石先生
于台北市中山堂　1962年1月10日下午8時錄影

King RECORD 太王唱片

大王唱片
大王唱片
許石、作編曲、指揮
台灣鄉土民謠演奏曲
MELODIES OF TAIWAN

KLK-61 A　　　SIDE 5

①思想起（恆春民謠）
②青春嶺（宜蘭）
③客人調（山地）
④山歌（山地）

ST LP

大王唱院
大王唱片
許石、作編曲、指揮
台灣鄉土民謠演奏曲
MELODIES OF TAIWAN

KLK-61-B　　　SIDE 6

①卜井調（南部民謠）
②顏五史（五十年前）
③牛犁歌（南部農村）
④潮州調（南部農村）
⑤六月茉莉（古典民謠）

ST LP

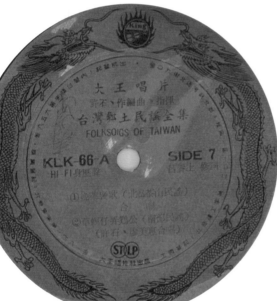

大王唱片
許石、作編曲、指揮
台灣鄉土民謠全集
FOLKSOIGS OF TAIWAN

KLK-66 A　　　SIDE 7
HI-FI 身歷聲

①採茶樂歌（北部茶山民謠）
合唱
②草螟弄雞公（南部民謠）
（許石·李美惠合唱）

ST LP

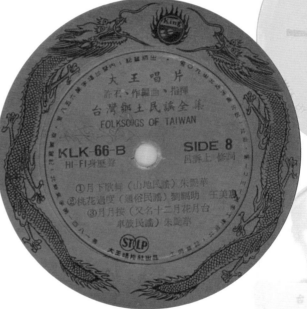

大王唱片
許石、作編曲、指揮
台灣鄉土民謠全集
FOLKSOIGS OF TAIWAN

KLK-66-B　　　SIDE 8
HI-FI 身歷聲　　　呂喬上 修詞

①月下歌舞（山地民謠）朱艷華
②桃花過渡（通俗民謠）劉照助·王美惠
③月月按（又名十二月花月台
卑族民謠）朱艷華

ST LP

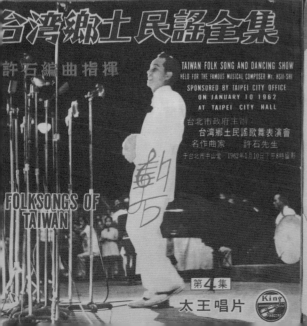

台灣鄉土民謠全集

許石編曲指揮

TAIWAN FOLK SONG AND DANCING SHOW
HELD FOR THE FAMOUS MUSICAL COMPOSER Mr. HSII-SHI
SPONSORED BY TAIPEI CITY OFFICE
ON JANUARY 10 1962
AT TAIPEI CITY HALL

台北市政府主催
台灣鄉土民謠歌舞表演會
名作曲家　許石先生
于台北市中山堂　1962年1月10日下午8時攝影

FOLKSONGS OF
TAIWAN

第4集
大王唱片
King RECORD

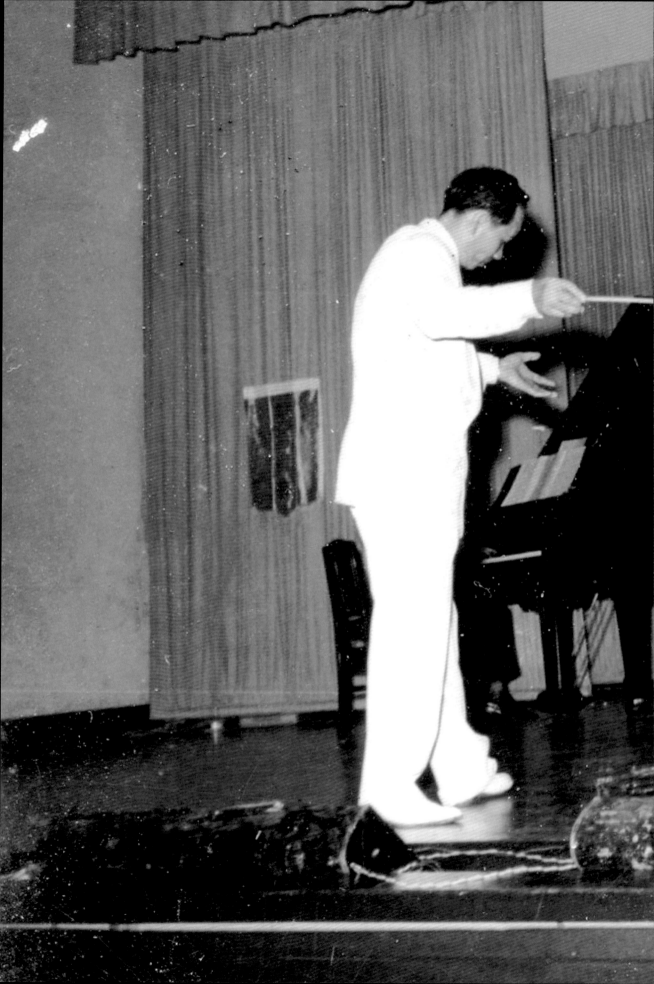

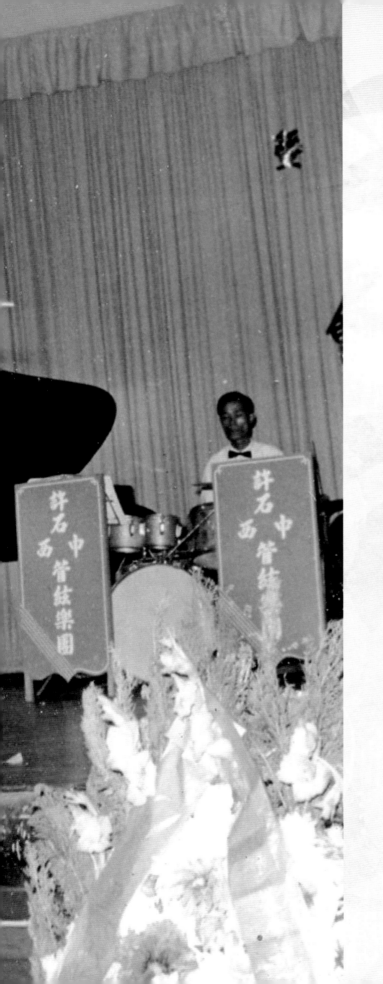

第四篇　許石的五線譜

許石套譜手稿

【安平追想曲】

GUITAR

PIANO

ALTO SAX

BARITON SAX

DRUM

BASS

TRUMPET

TROMBONE

TENOR SAX

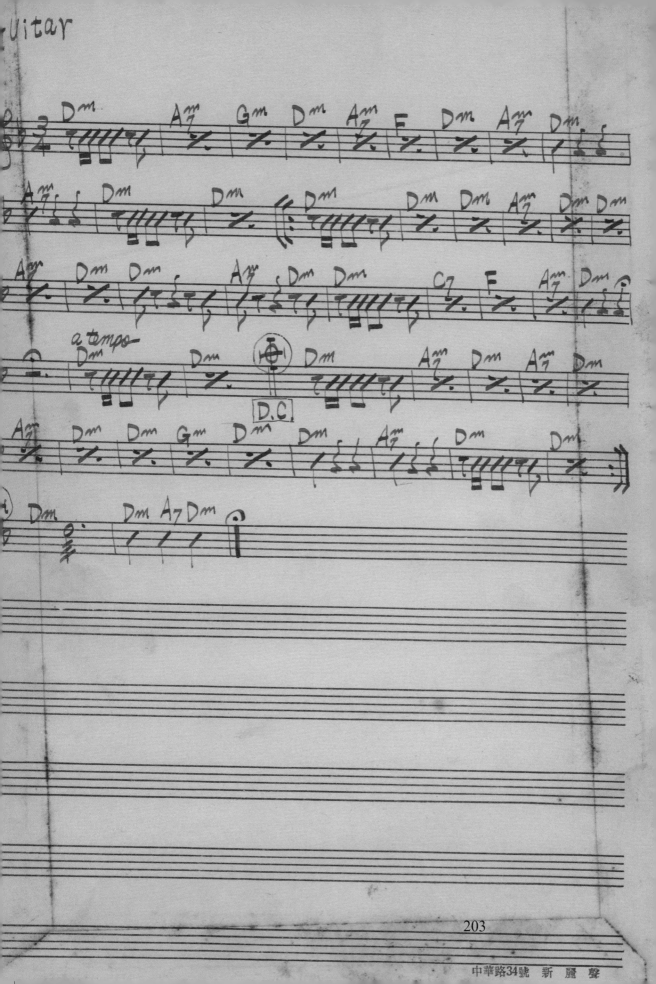

中華路34號　新麗聲

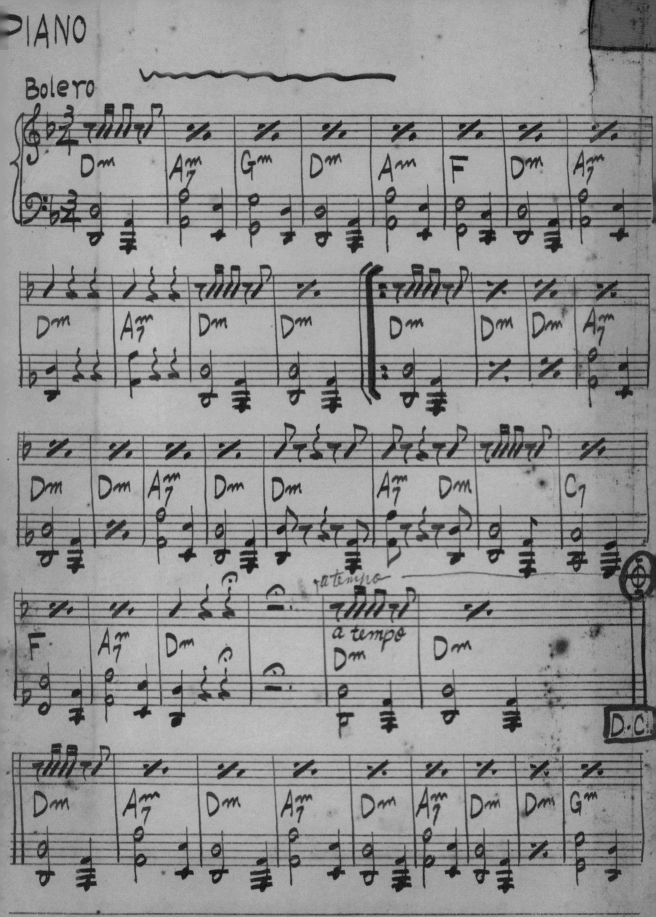

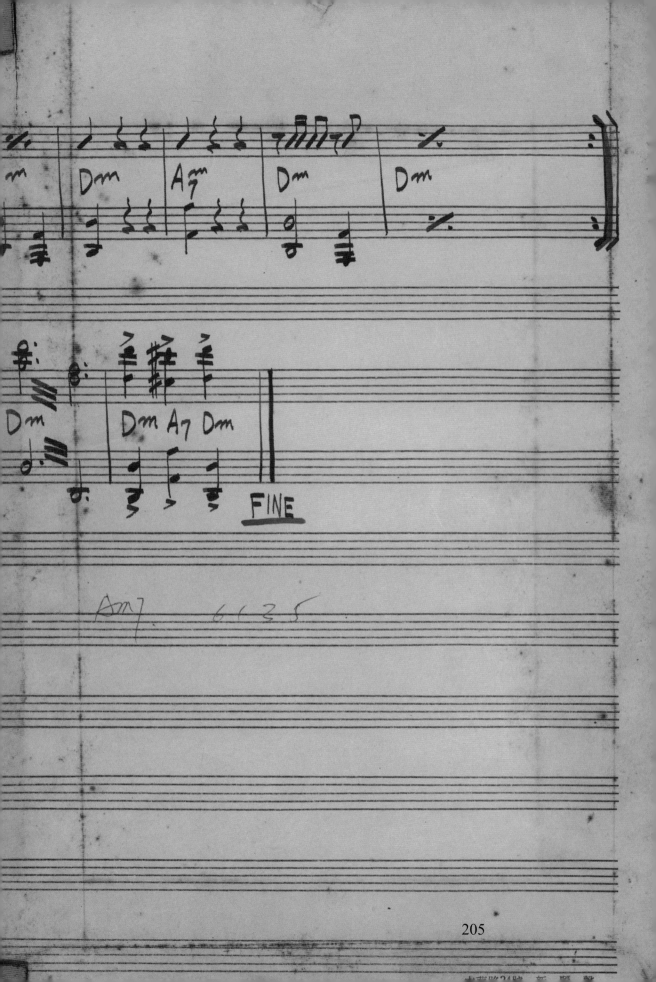

FINE

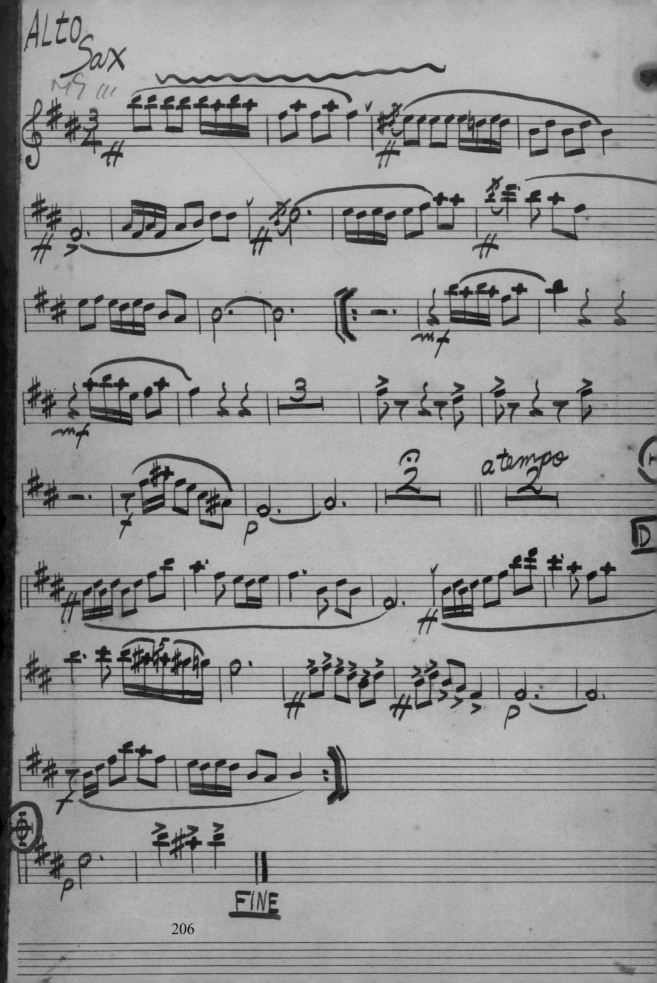

ALTO Sax
MS III

FINE

206

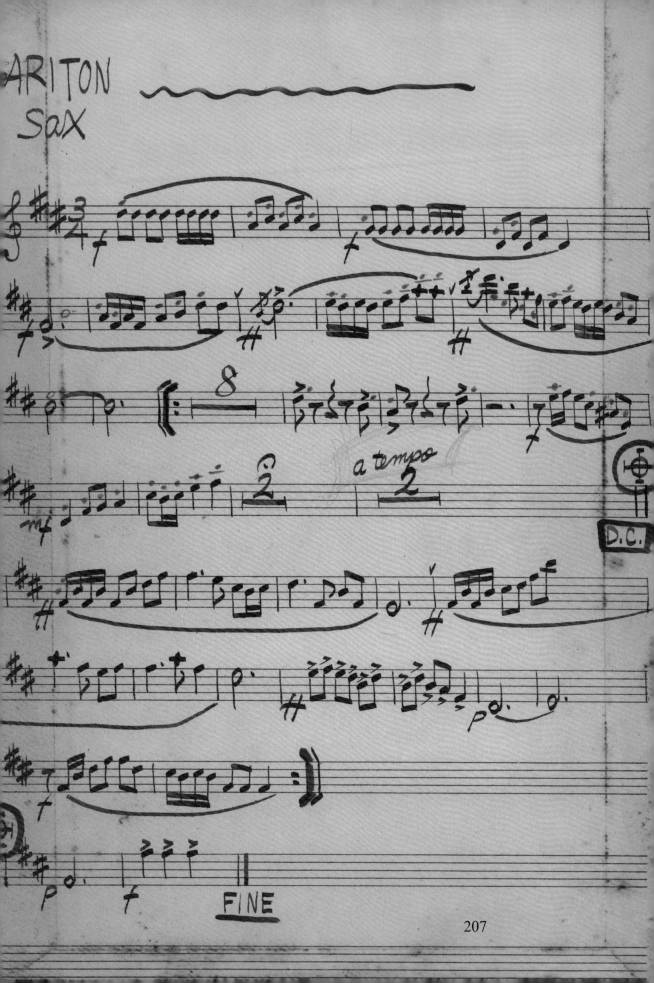

Drums

Bolero

BASS

Bolero

Trumpet 2nd

FINE

211

TenorSax

許石套譜手稿

【噫　鑼聲若響】

PIANO

GUITAR

CLARIONET

BASS

TROMPET

TB

BARITON

DRUM

TENOR SAX

ALTO SAX

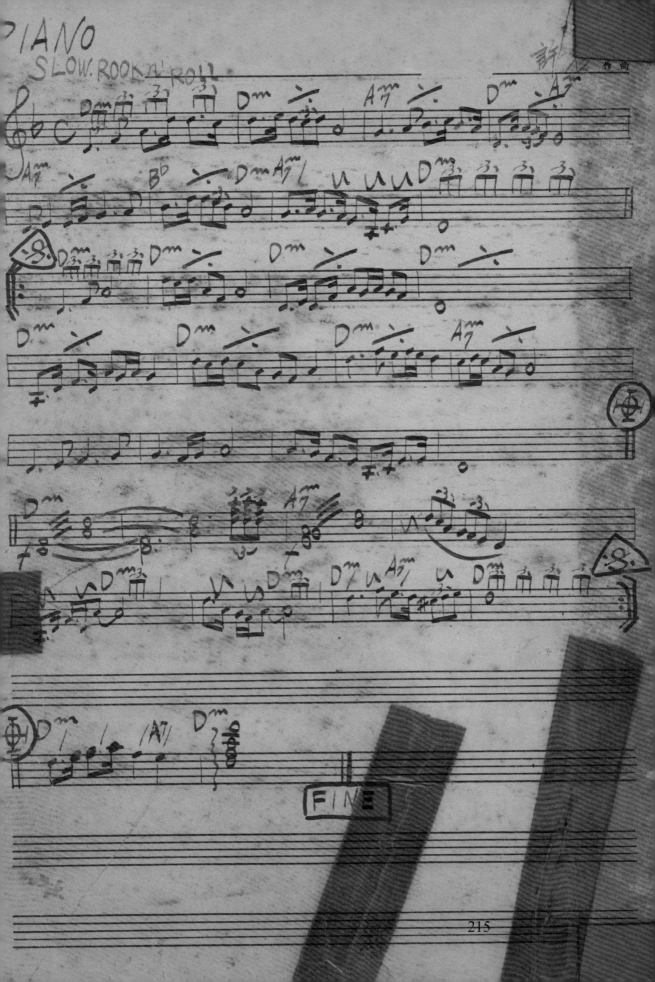

GUITAR

SLOW. Rook'n Roll

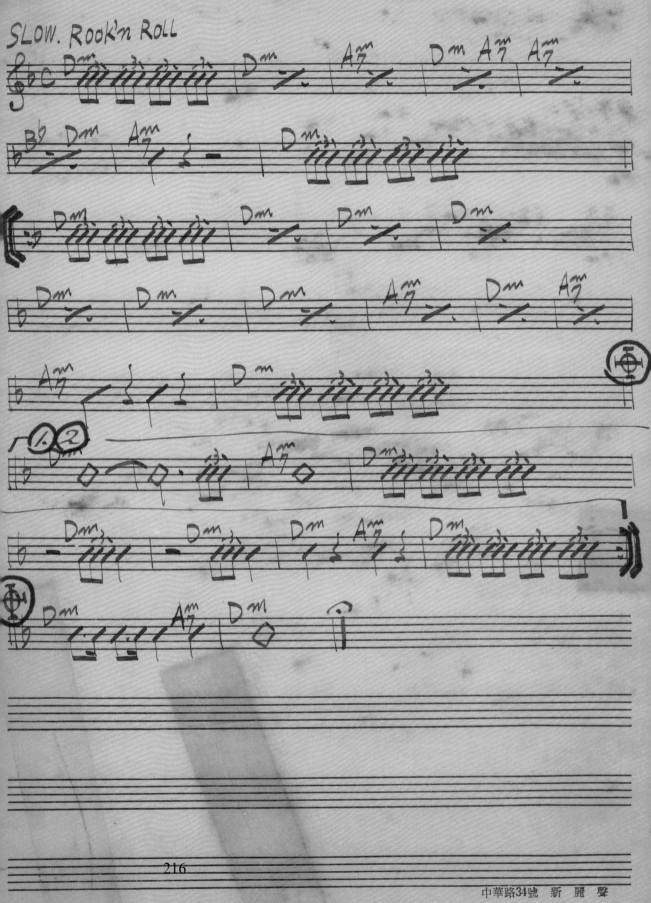

中華路34號 新 麗 聲

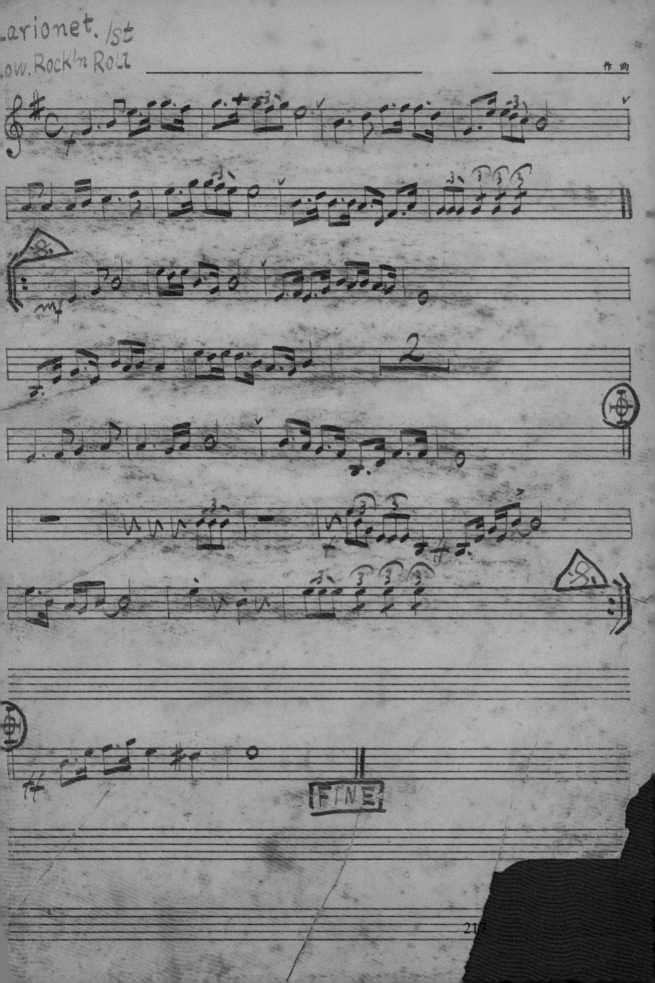

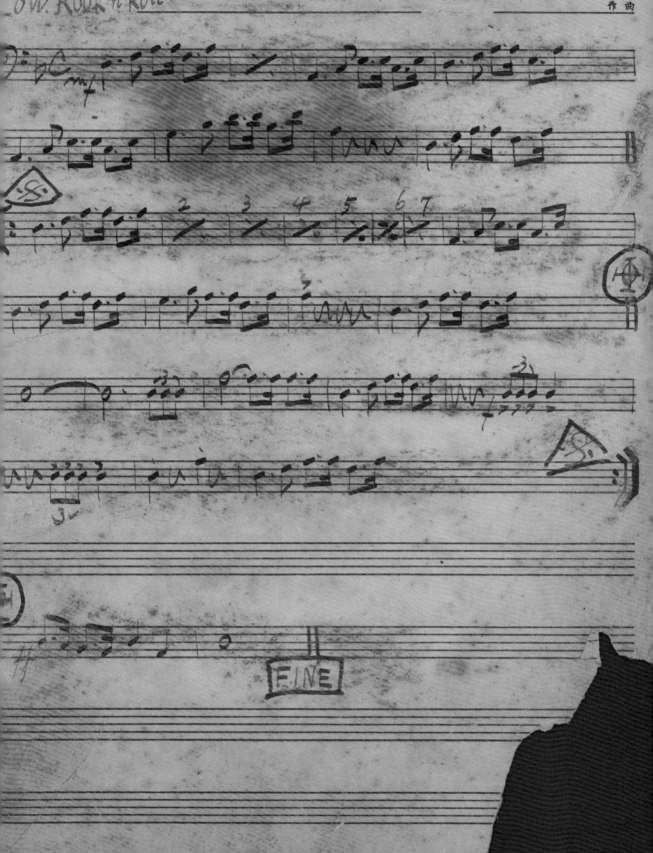

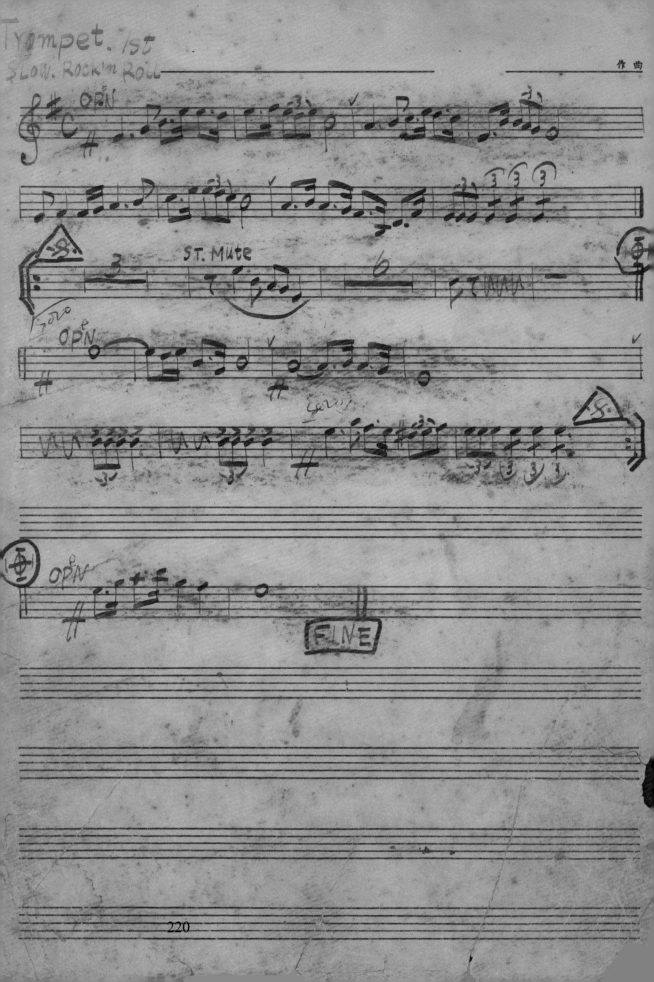

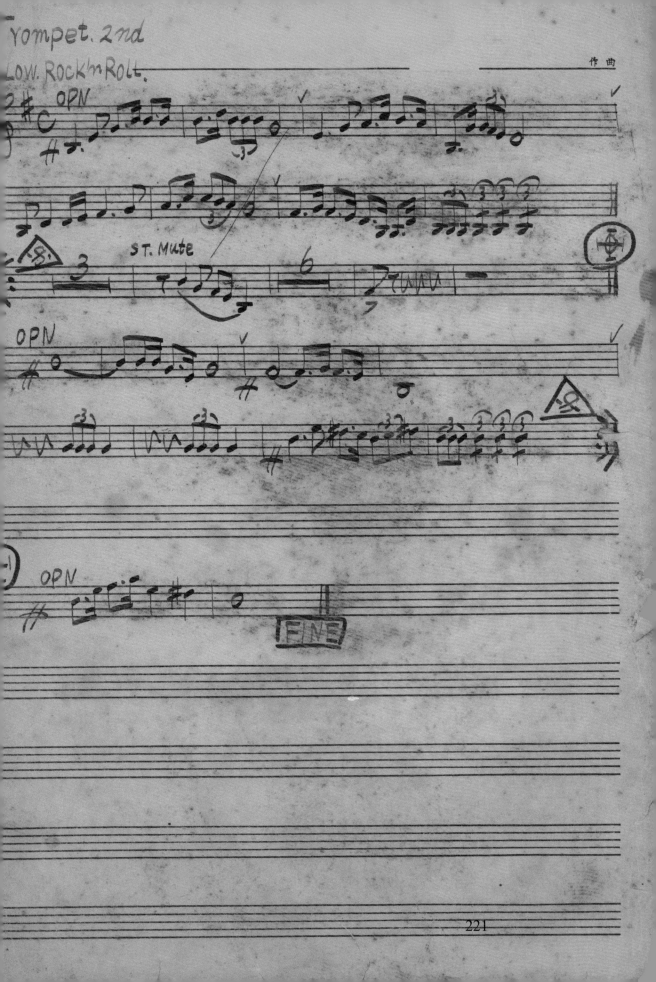

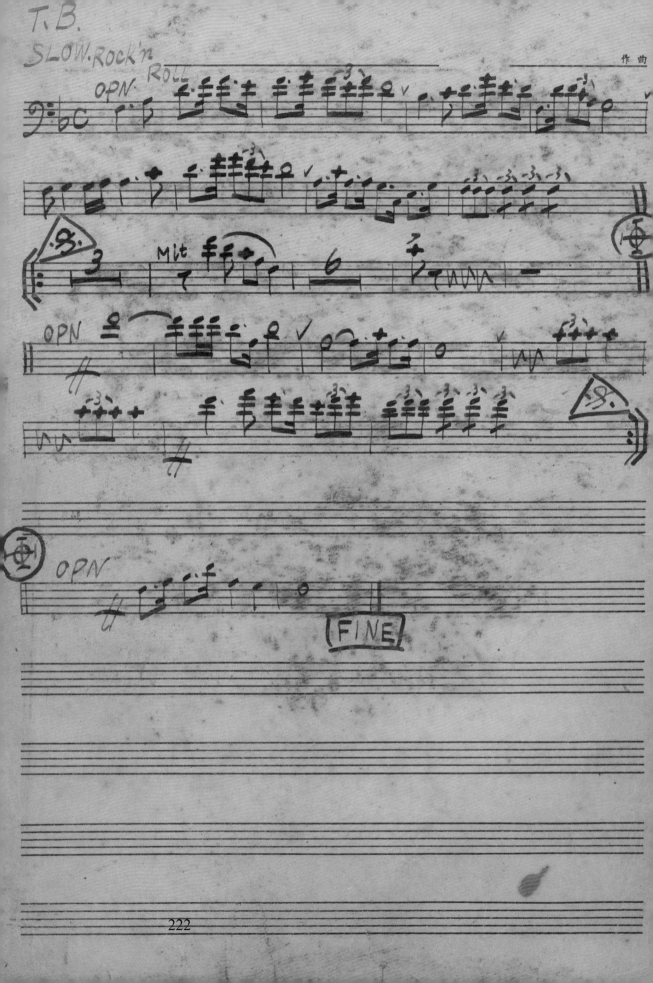

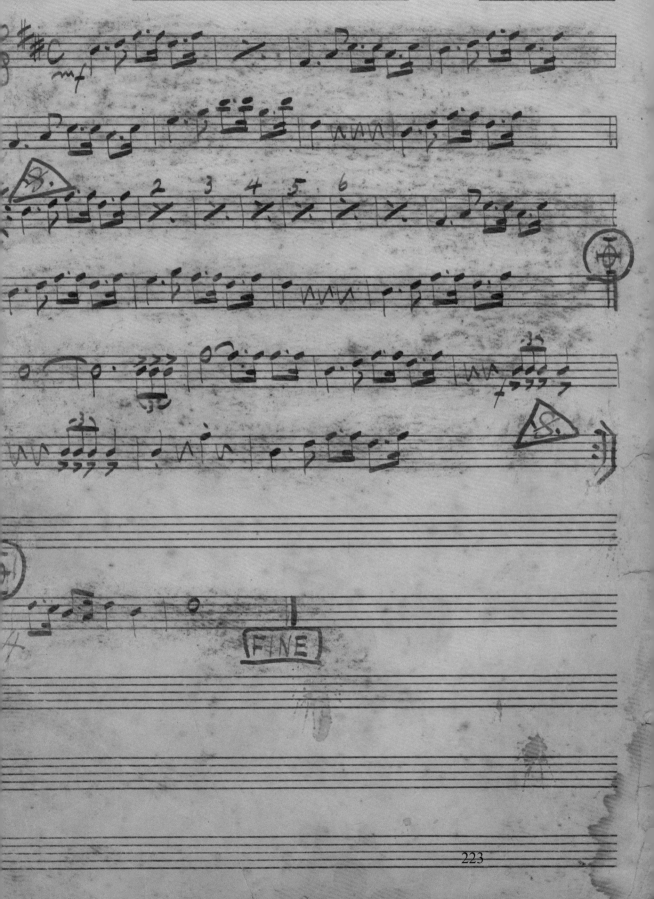

Tena Sax

作詞
作曲

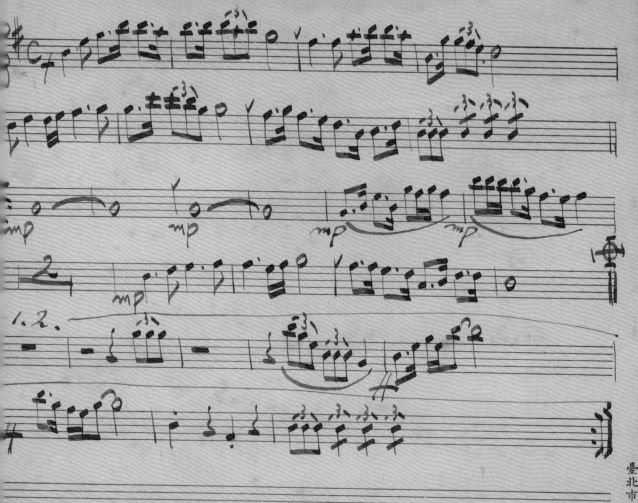

FINE

臺北市延平北路三段五五號　電話：四一八四六　許　石專用

ALTO Sax

作詞

作曲

FINE

許石套譜手稿
【夜半的路灯】

PIANO
TRUMPET
ALTO SAX
GUITAR
BASS
DRUM
CLARIONET
TROMBONE

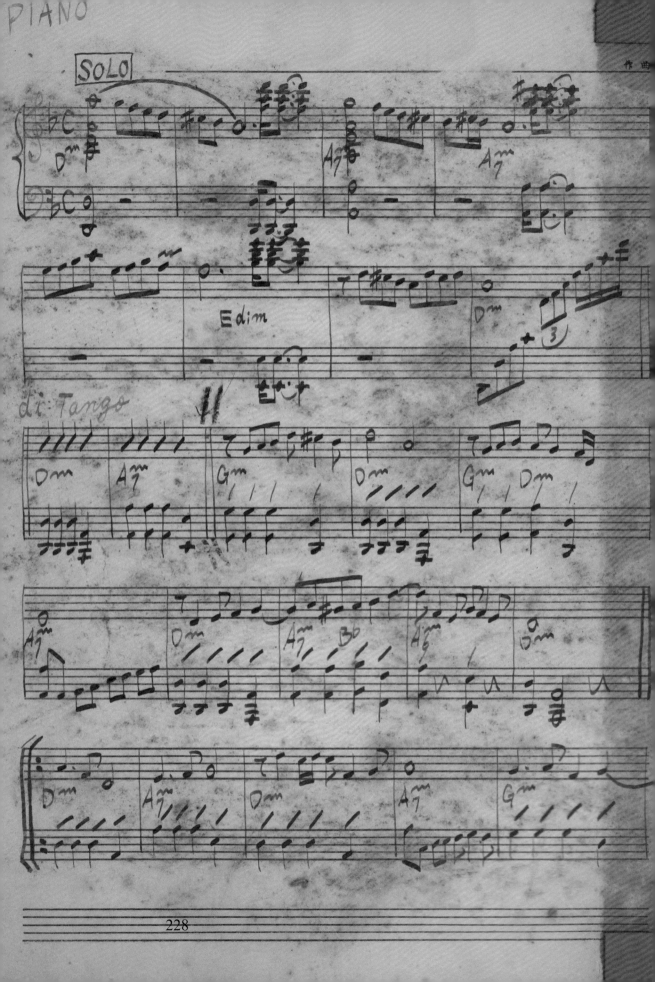

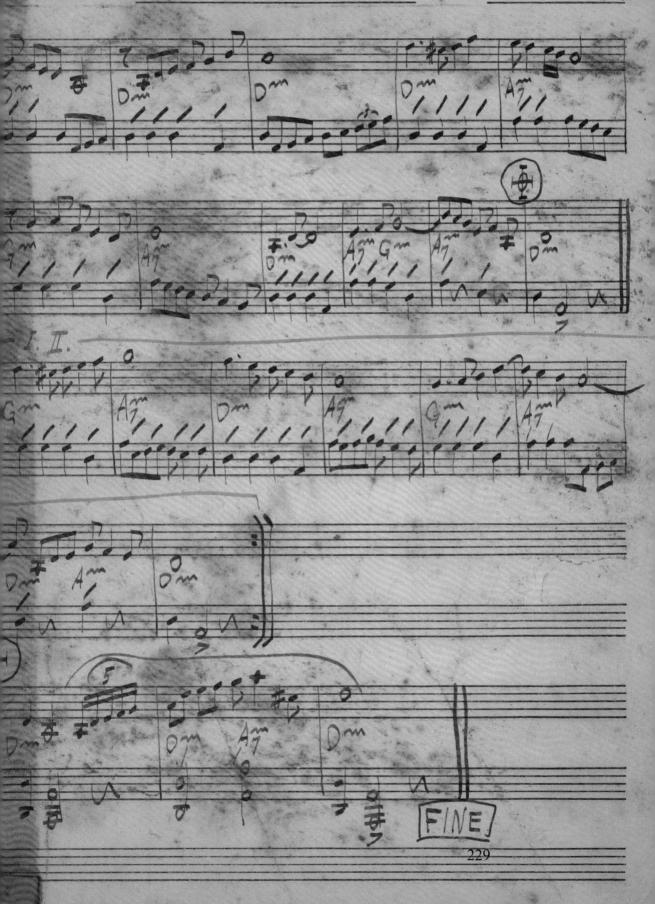

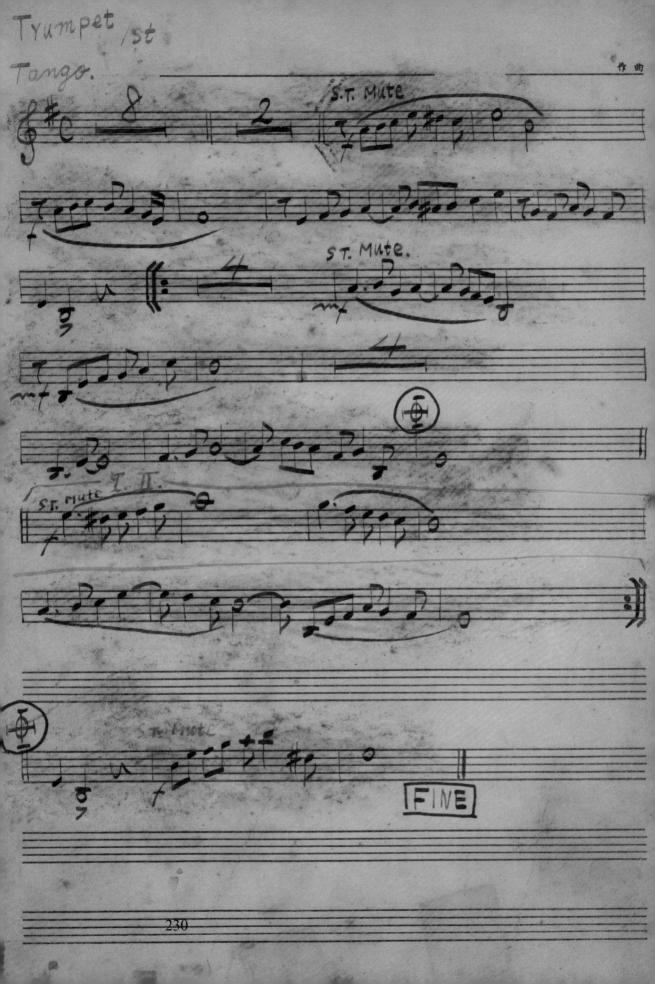

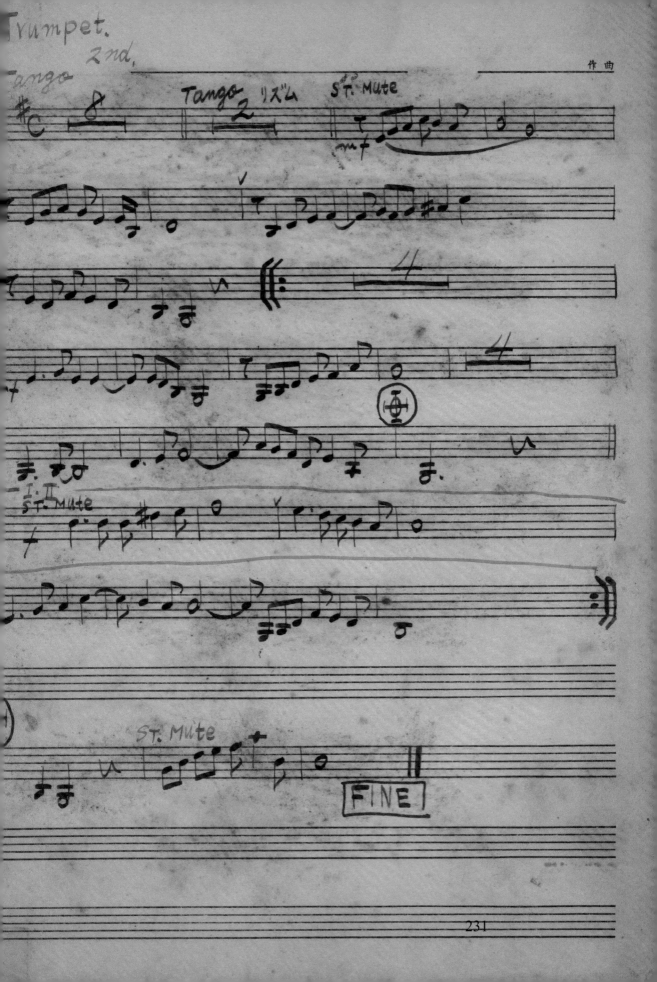

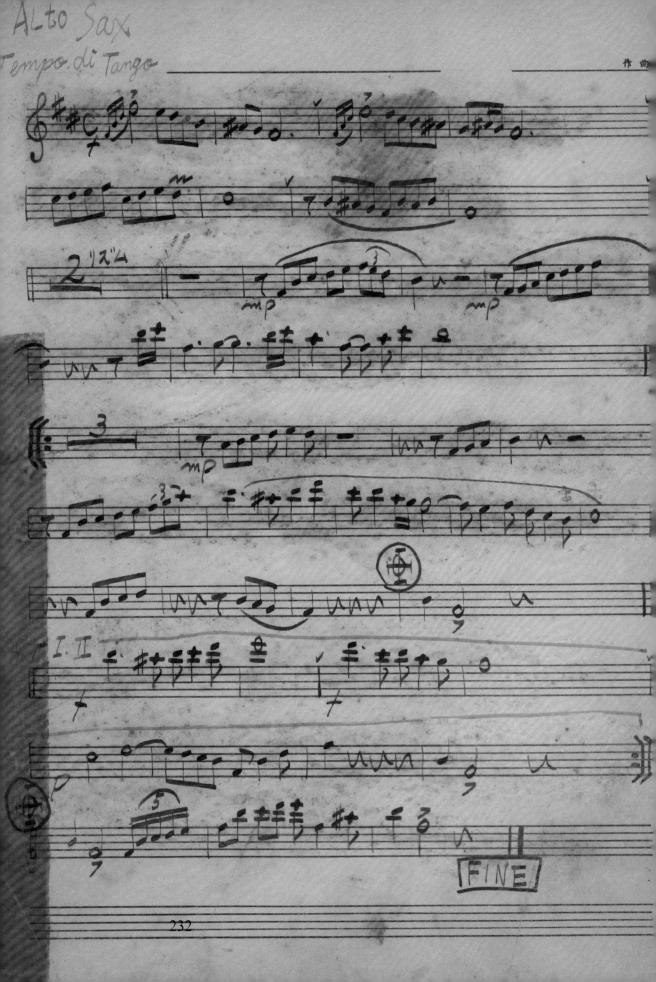

Alto Sax
Tempo di Tango

FINE

232

GUITAR

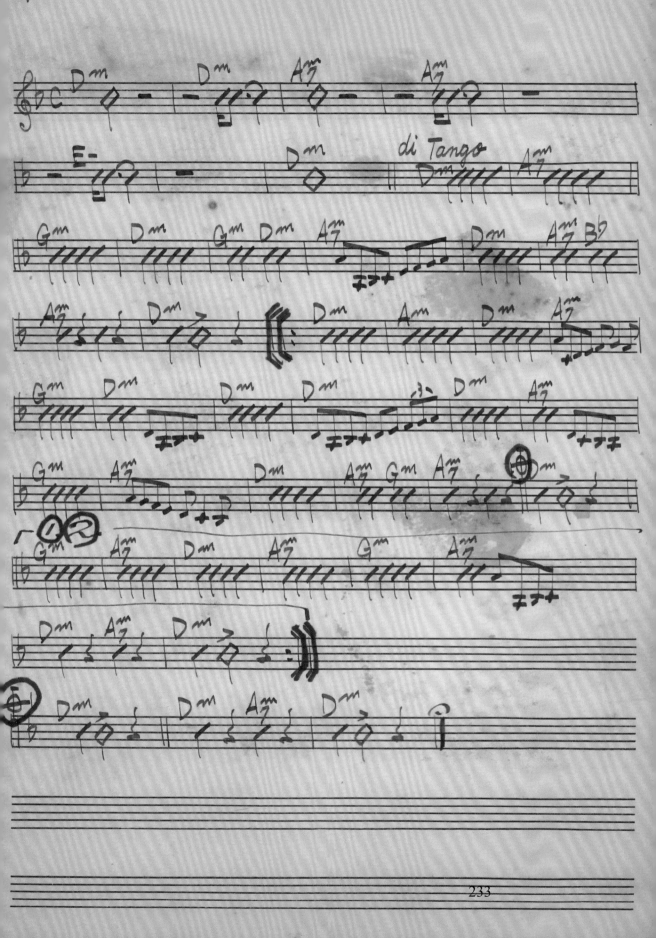

Trombone.
Tempo di Tango

許石套譜手稿

【南都之夜】

PIANO	KLAR 2ND
電風琴	ALT SAX
BIBURAHON	D.S
GUITAR	KLAR 1ST
BASS	TB
BASS-1	BARITON
BARITON SAX	TP 1ST
TP	TP 2ND
DRUM	

CHA CHA

T.P. 1
 2
T.B 1.
Klar 1.
 2.
BARITON 1.
BASS 1.
D.S. 1
PIANO 1.

9人組

The Peanuts

PIANO

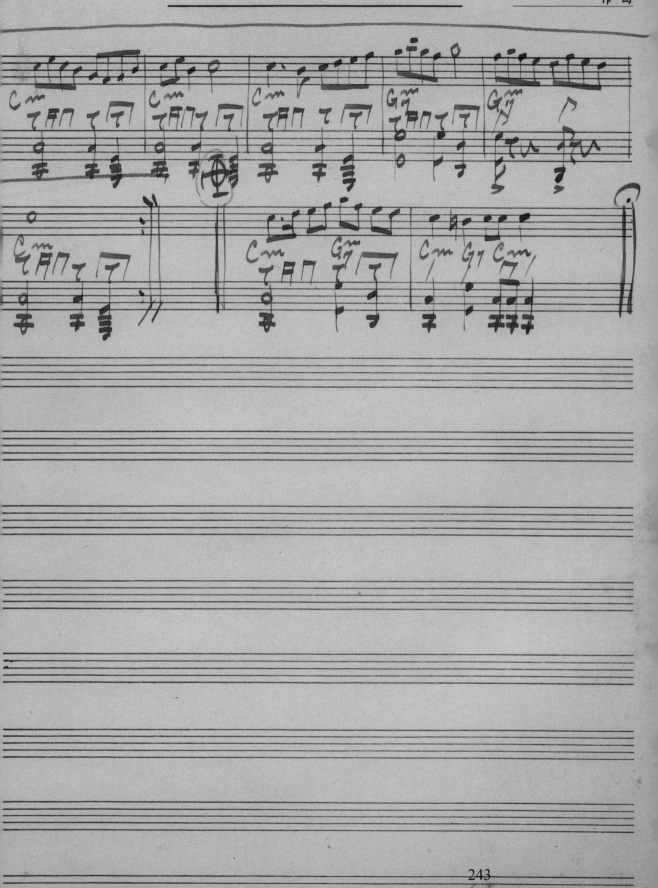

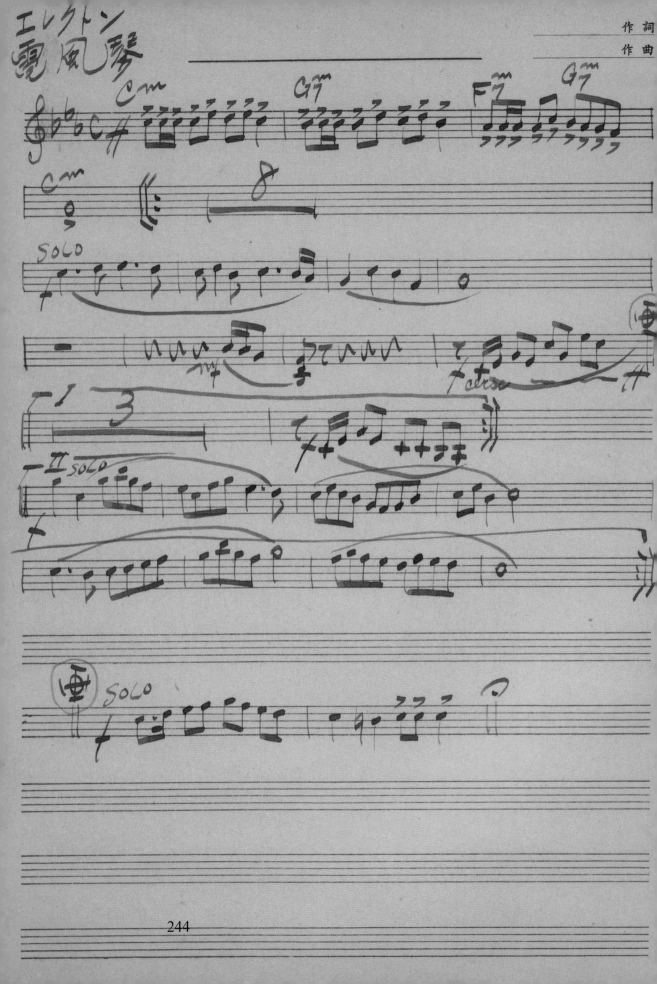

BASS

作 詞
作 曲

BARITON
SAX

作詞
作曲

249

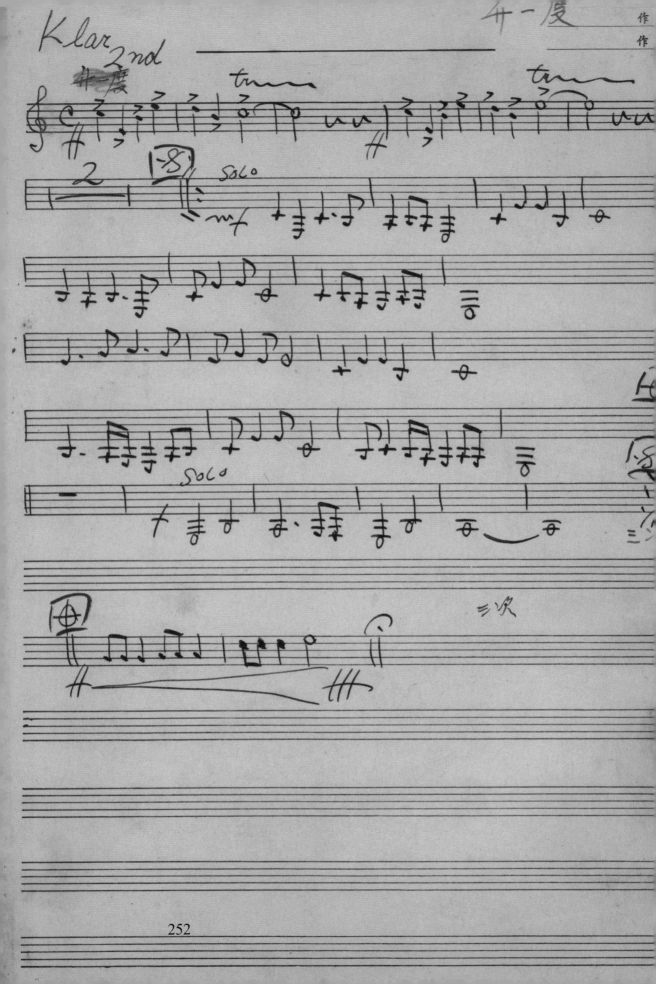

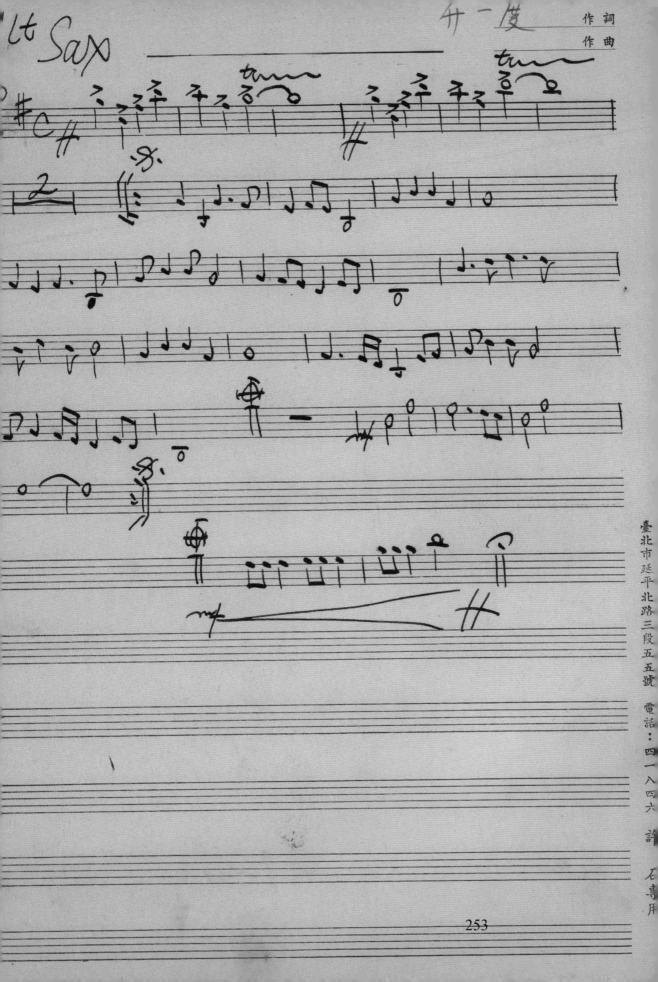

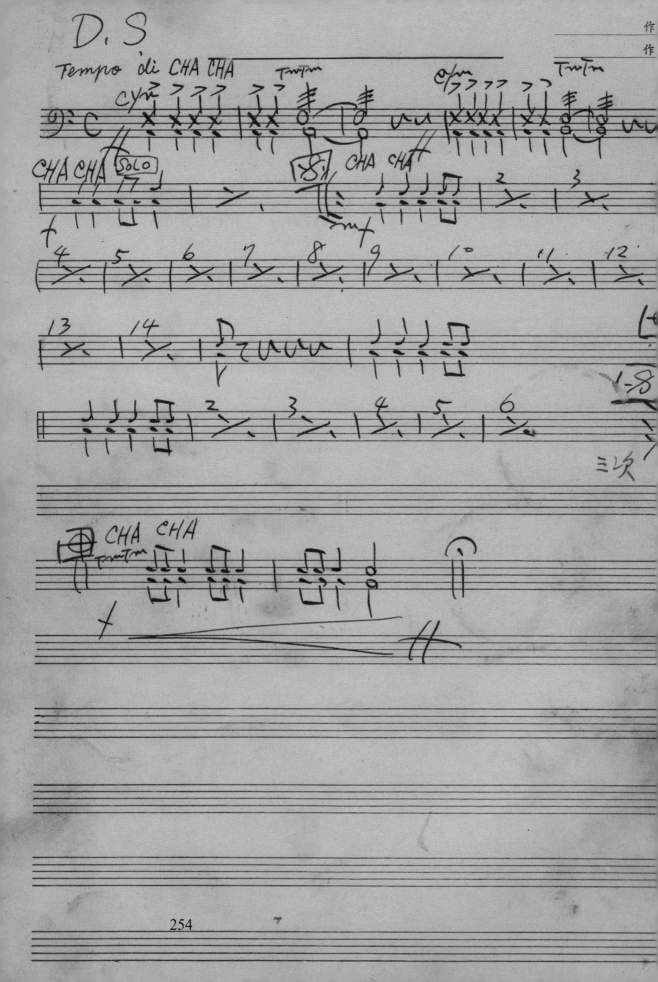

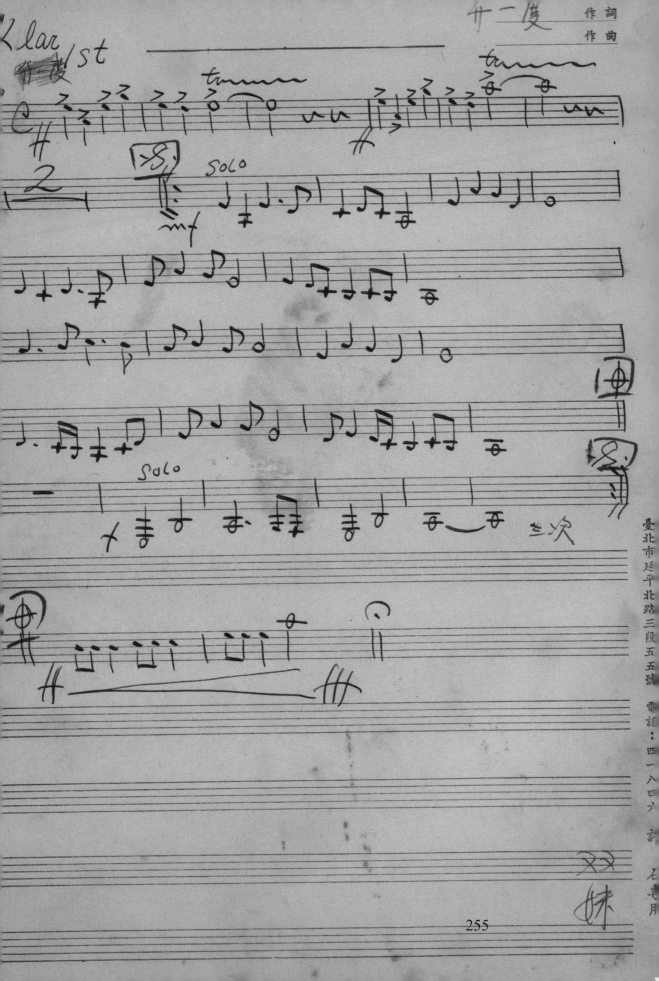

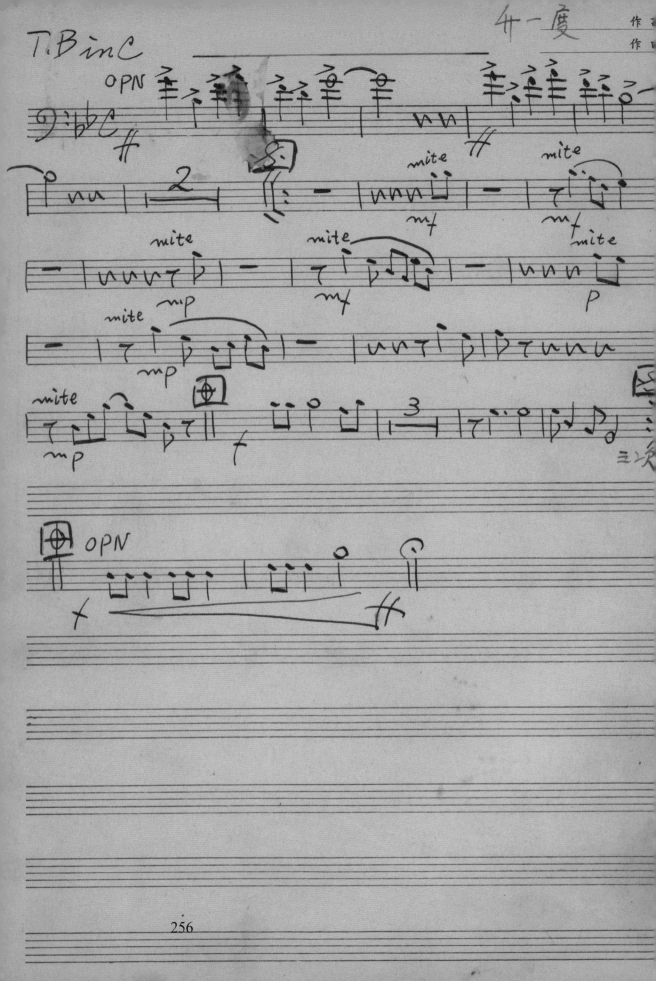

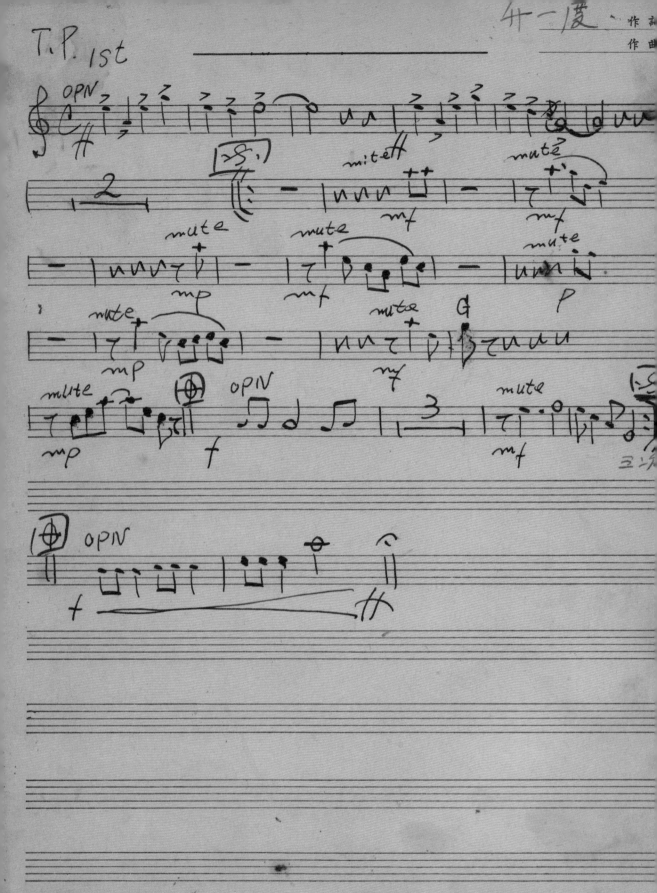

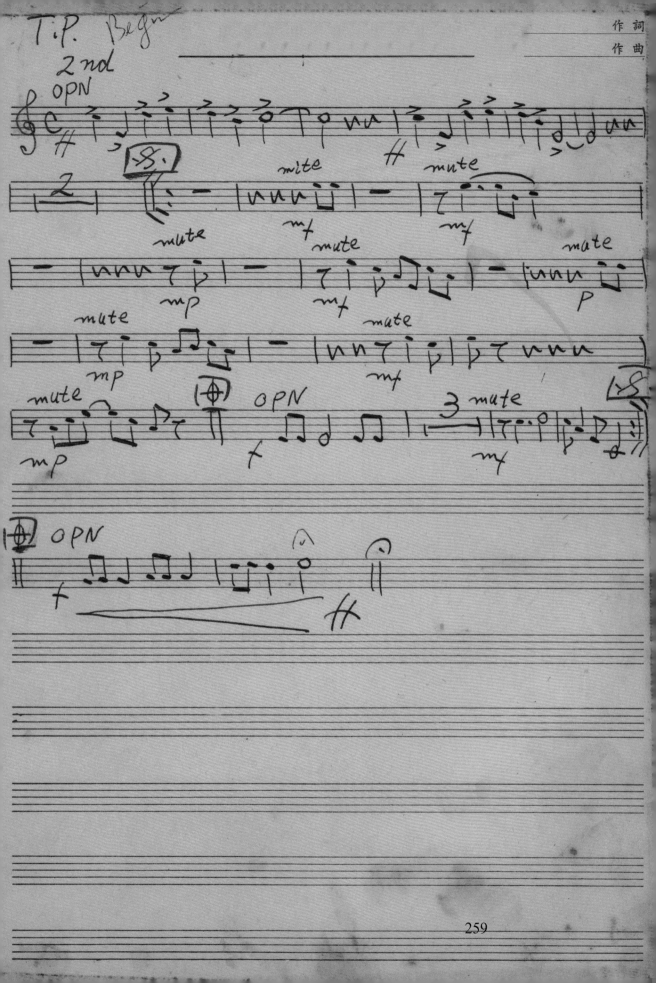

許石套譜手稿

【三聲無奈】

PIANO

BARITON SAX

DRUM

BASS

TROMBONE

TRUMPET 1st

TRUMPET 2nd

TENA SAX

ALTO SAX

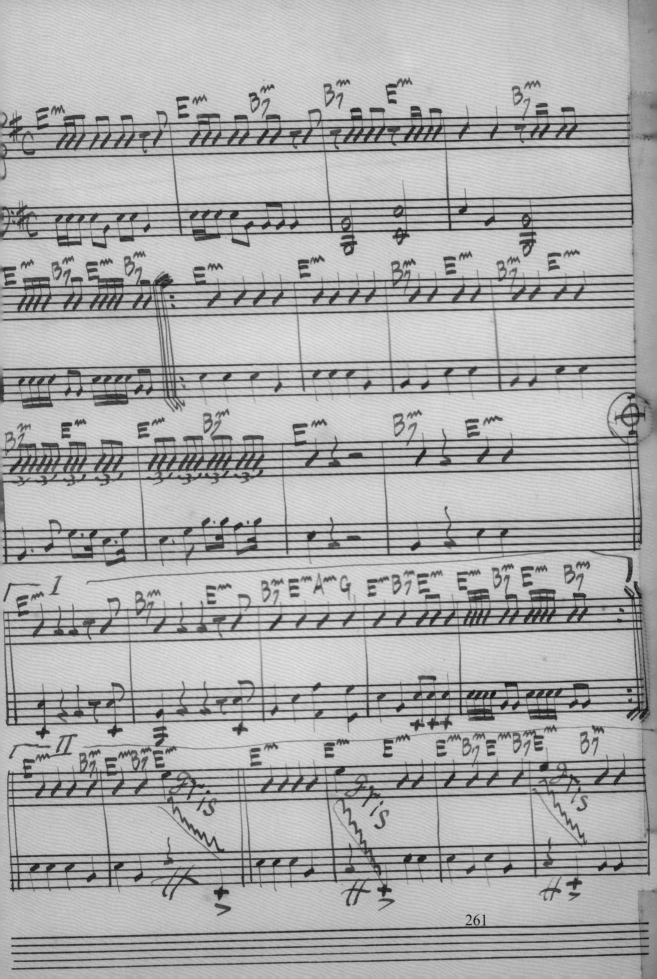

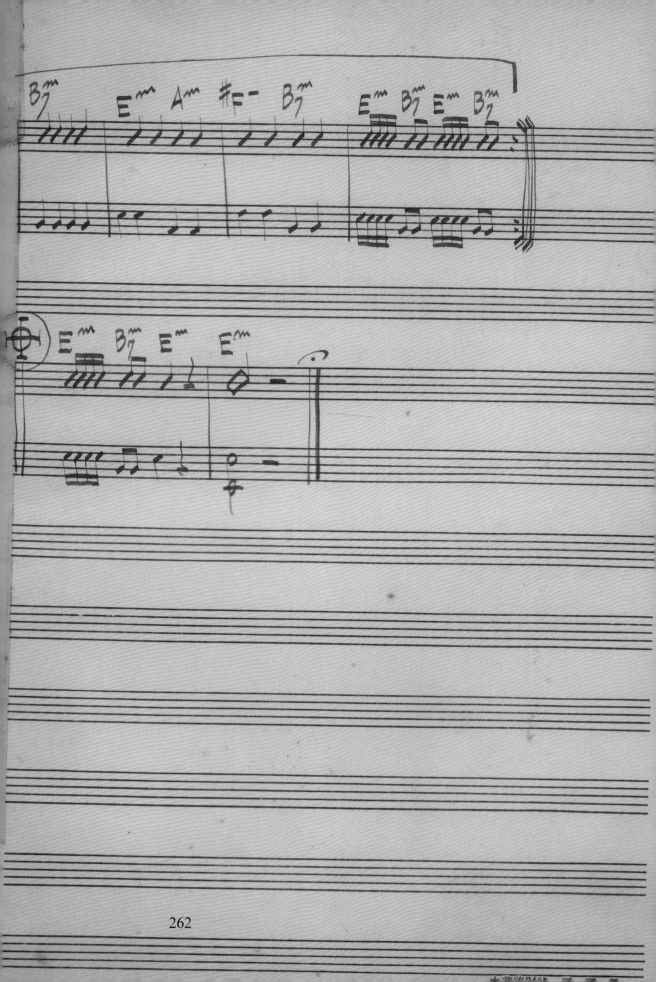

BARITON Sax

Drums

中華路34號　新　麗　聲

BASS

Trombone

中華路34號　新聲聲

Trumpet
1st

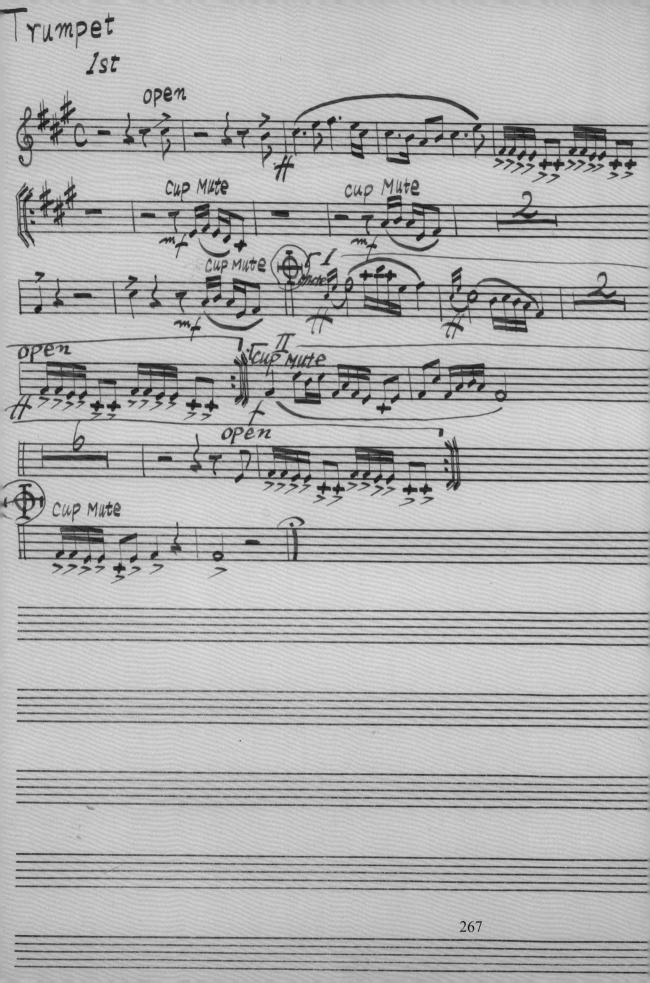

Trumpet
2nd

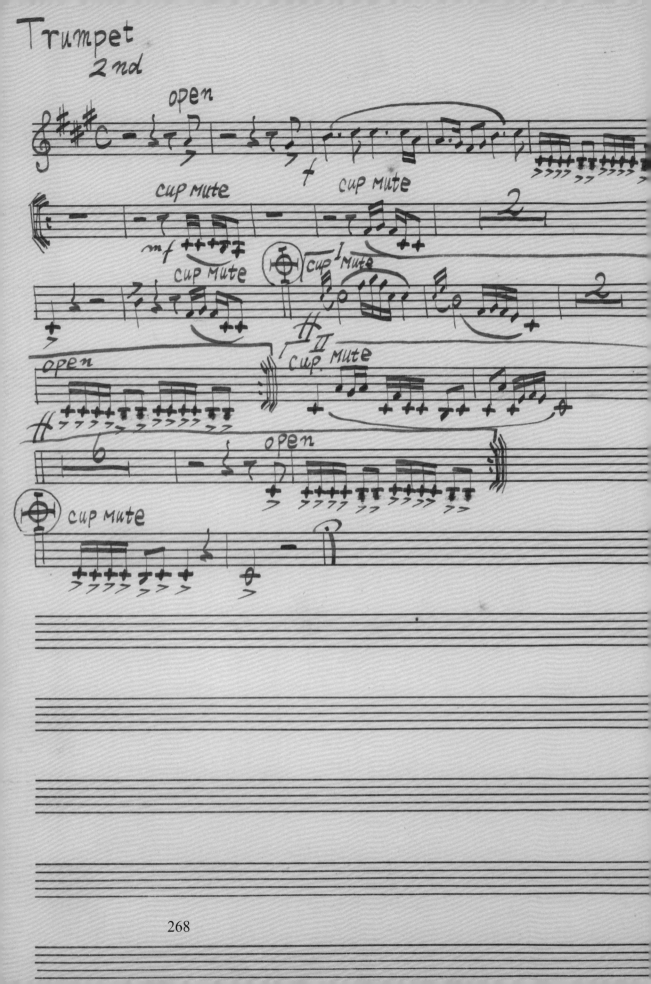

Tena Sax

Alto Sax

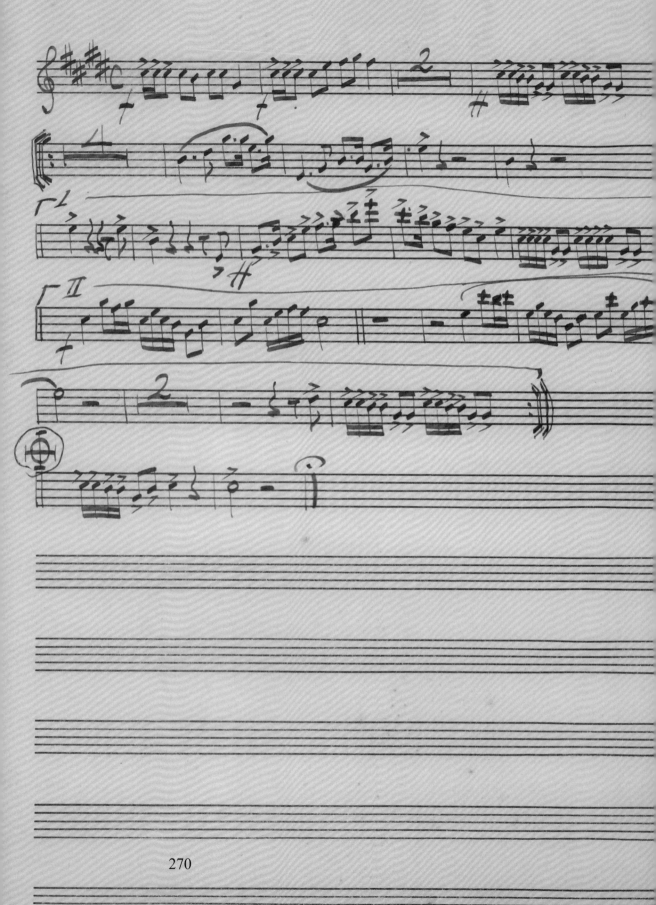

國家圖書館出版品預行編目(CIP)資料

五線譜上的許石 / 許朝欽作. -- 初版. --
新北市：華風文化, 2015.06
　面；　公分
ISBN 978-986-91879-0-9(平裝)

1.許石 2.音樂家 3.作曲家 4.臺灣傳記

910.9933　　　　　　　　　　104008471

五線譜上的許石

作　　者 / 許朝欽
發 行 人 / 劉國煒
美術編輯 / 捷力美廣告設計制作所
校　　對 / 許朝欽　劉國煒
出 版 者 / 華風文化事業有限公司
　　　　　　電話 /02-2642-5363
　　　　　　傳真 /02-2642-8740
　　　　　　e-mail/kuowei928@yahoo.com.tw
編 輯 部 / 新北市汐止區水源路 2 段 22 巷 10 號 9 樓
郵撥帳號 / 19017801　華風文化事業有限公司
印 刷 者 / 捷力美設計有限公司
出版日期 / 2015 年 6 月 初版一刷
定　　價 / 新台幣 600 元

ISBN　978-986-91879-0-9